數位攝影的

構圖 DSLR

表達理性與知性的構圖絕技！

第 二 版
2nd Edition

COMPOSITION

感謝您購買旗標書，記得到旗標網站

www.flag.com.tw

更多的加值內容等著您…

1. 建議您訂閱「旗標電子報」：精選書摘、實用電腦知識搶鮮讀；第一手新書資訊、優惠情報自動報到。

2. 「補充下載」與「更正啟事」專區：提供您本書補充資料的下載服務，以及最新的勘誤資訊。

3. 「線上購書」 專區：提供優惠購書服務，您不用出門就可選購旗標書!

買書也可以擁有售後服務，您不用道聽塗說，可以直接和我們連絡喔！

我們所提供的售後服務範圍僅限於書籍本身或內容表達不清楚的地方，至於軟硬體的問題，請直接連絡廠商。

● 如您對本書內容有不明瞭或建議改進之處，請連上旗標網站 www.flag.com.tw，點選首頁的 讀者服務 ，然後再按左側 讀者留言版 ，依格式留言，我們得到您的資料後，將由專家為您解答。註明書名 (或書號) 及頁次的讀者，我們將優先為您解答。

旗標網站：www.flag.com.tw

學生團體　訂購專線：(02)2396-3257 轉 361, 362
　　　　　傳真專線：(02)2321-1205

經銷商　　服務專線：(02)2396-3257 轉 314, 331
　　　　　將派專人拜訪
　　　　　傳真專線：(02)2321-2545

國家圖書館出版品預行編目資料

構圖 攝影者的主張、想像力的實踐 / 施威銘 主編
-- 第二版 -- 臺北市：旗標，2011.04 面； 公分

ISBN 978-957-442-931-8 (平裝)

1. 攝影技術　2. 數位攝影　3. 風景攝影

952.2　　　　　　　　　　　100005226

作　　者／施威銘主編

翻譯著作人／旗標出版股份有限公司

發 行 人／施威銘

發 行 所／旗標出版股份有限公司
　　　　　台北市杭州南路一段 15-1 號 19 樓

電　　話／(02)2396-3257(代表號)

傳　　真／(02)2321-2545

劃撥帳號／1332727-9

帳　　戶／旗標出版股份有限公司

總 監 製／施威銘

行銷企劃／陳威吉

監　　督／施威銘

執行企劃／施威銘

執行編輯／施威銘・江玉玲・林佳怡

美術編輯／張容慈

封面設計／古鴻杰

校　　對／施威銘・江玉玲・林佳怡

校對次數／7 次

新台幣售價：580 元

西元 2011 年 4 月出版

行政院新聞局核准登記-局版台業字第 4512 號

ISBN 978-957-442-931-8

版權所有・翻印必究

數位攝影學習地圖

◆ DSLR 攝影基礎概論 ◆

攝影的原點

『我們看到的沒有那麼多，但沒看到的更多！』這個盲點影響了我們能否有成功的影像！本書將用一種新鮮、刺激的方式，教你如何避免掉入許多攝影師常見的視覺陷阱。

DSLR
單眼數位相機聖經

賴吉欽老師專為數位攝影人擬訂的學習歷程，有系統地幫助攝影愛好者建立完備且紮實的數位攝影基礎

◆ 數位攝影進階研習 ◆

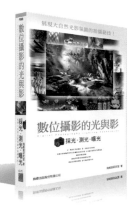

數位攝影的光與影
採光、測光、曝光

攝影是光影的具體呈現，本書要帶攝影人深入閱讀自然界的光影密碼，藉以提升作品的境界、落實想像的空間

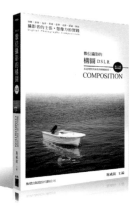

構圖－
攝影者的主張
想像力的實踐

構圖不只是取景，要懂得結合「美學」與「技術」的攝影眼，運用鏡頭搭配光圈與快門的變化，把景物、光線、時間用攝影者的觀點加以呈現

◆ 攝影專題 ◆

[攝影大師 Bryan Peterson 系列]

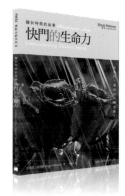

關於時間的故事－
快門的生命力

本書將為您揭開快門的奧秘，利用快門掌握住拍攝的節奏，拍出富有動感、色彩的動人畫面，而不再只是一張張清楚、銳利但卻平凡的照片！

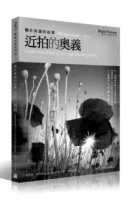

關於奇蹟的故事－
近拍的奧義

真實的世界有 7 大奇景，但在近拍的世界裡，您可拍出令人驚艷的 700 萬個奇景！

序 PREFACE

寫作這本書，可說是把過去 5 年來的攝影工作做個整理，其內容總共包含 21 個國家，探訪數百景點。

數位相機的普及讓更多的人走向戶外、上山下海、走向自然，這真是一個好現象！攝影是一種花費有限、樂趣無窮，並且是正面、有益身心的全民活動。經由攝影，我們拍下美景、拍下美的人、事、物，自然而然的讓更多人開始重視美感、懂得美學，並且從視覺上的美進而深入探究更有內涵意義的美。攝影讓我們以有品味、有想法的角度看世界，拓展視野，進而回饋到自己的週邊，在潛移默化中讓環境、生活的品質加以提升。

攝影人對環境有較敏銳的觀察，從中我們也可以了解並學習到他人的優點。就以希臘而言，這個連國旗都是藍白顏色、眾人心目中夢幻的國度，其實它許多熱門島嶼都是十分貧瘠、連樹木都難以生長的地方，但是希臘人卻有辦法把它創造成全世界一流的旅遊勝地！到過希臘，終於才知道為什麼台灣會被稱為 Formosa，因為台灣的天然資源實在比希臘各島嶼好上太多了。但是天然資源優於希臘太多太多的台灣，又為什麼有許多不堪呢？兩個國家國民所得相當，生活的態度大不相同，應該才是差異的所在吧！當然，台灣也逐漸往好的方面發展，大家一起來加油！

攝影，不只是直截了當的把眼前的景拍攝下來，攝影者可以找尋不同的角度、等待時機、運用技巧把自己的想法呈現出來，這種屬於攝影者獨特想法的作品，會不斷帶來自我的挑戰與省思，進而成為自我成長的動力。攝影人如果能在這樣的過程中創作，必然百花齊放，各展擅長，其成果必然可觀。拍攝照片只是一個開端，數位時代的攝影讓我們可以深入到創作過程的所有環節，從拍攝、編修、輸出，就連最終端的紙材也有它的學問與樂趣，凡此總總，攝影者都可以深入掌控到甚至每一bit 的細節，這在底片的時代是難以置信的，在數位的時代裡，請大家務必不要放棄這樣的權利與機會！

本書之完成，端賴 WonderView 旗景數位影像、陳志賢先生、張宇翔先生以及旗標研究室多位同仁之協力，在此特別感謝！

主編　施威銘　於 3/22/2011

目錄 CONTENTS

PART

1 構圖

PART

2 鏡頭的運用

PART

3 構圖設計與規則

目錄 CONTENTS

PART

6 時間的痕跡

PART

7 數位編修與構圖

1 構圖

安瑟・亞當斯說：「沒有好的照片規則，只有好的照片」本書將會解說許多構圖的方法與規則，但是一開始放這幅這作品就是要告訴大家，好的作品不需要規則，只管大膽的去創作。規則只是為了打好基礎，創作才有力量！

圖・文／施威銘

01 構圖：攝影者的主張

「**構圖**」，英文叫做 Framing 或 Composition，但我認為 Framing 只是框景或取景而已，Composition 則具有「組合時空、景物」這種由攝影者創作的積極意義，就如同音樂是由音樂家作曲 (Composition) 一樣。

構圖不只是取景，它是運用鏡頭搭配光圈快門的變化，把景物、光線、時間用攝影者的觀點加以呈現。所以，構圖必須有攝影者的觀點，影像才有生命，否則將顯得空洞。

構圖，廣義而言是攝影者以相機、鏡頭為工具來呈現自己對事物的看法，進而創作自己內心圖像的一種藝術。如果把構圖侷限於框景、取景，那未免是將攝影過度的設限、僵化而失去其藝術創作的靈魂了。

攝影有兩個面向：一是**技術**，包括：對焦、測光、色溫、ISO、鏡頭、景深、濾鏡、光圈快門的控制⋯等等，二是**美學**，指的是攝影者的想法、觀點、氛圍的形成⋯，**構圖**即是這兩個面向的結合。

大部份人都認同，**技術**可以從學習而獲得，但是對於**美學**則總愛妄自菲薄，認為自己沒有"天份"！其實不然，**美學**當然可以經由後天學習來獲得。本書除了技術的學習，更注重「美學的素養」，期待各位攝影人了解構圖的真正意涵，並進而提出自己的觀點與見解。

▶許多人都認為正午不是拍攝的好時段，但是每個時分都有它的特色，都有它適合拍攝的場景。七月的波士頓港，烈日當空，我用廣角鏡頭來呈現港口的壯闊，並且特別降低相機、靠近岸邊巨大的鐵柱及絞鏈來拍攝，凸顯出陽剛的氣息。所以每個時分都有它的特色，都有它適合拍攝的場景

地點：美國‧波士頓港‧Long wharf

攝影者的觀點

攝影者的觀點可以是一種**美感**、傳遞一個**訊息**、訴說一個**故事**、創造一種**形式**（style）或**感覺**（feeling）。

美感

每個人對美的感覺都不一樣，所以美不美不用爭論，自己對美感的培養、提升才是重點。如何培養、提升自己的美感呢？我認為觀摩別人的作品是很重要的，「三人行必有我師」，好的要學習，不好的要避免。只要拍照久了，慢慢就會發現自己以前作品的缺點，這就代表你正在進步當中，如果一個人認為自己的作品永遠都是最棒的，那就表示自己是停滯沒有進步了。

有美感也要有辦法把它拍下來，常常聽到許多人這樣說：『這次到某某地方的旅遊真是美極了，只是我拍照的技術太差，無法把美景拍回來，現場比照片美太多了！』所以，如何強化攝影的技術，把「美」拍下來就變得很重要了。

美的東西往往不是直接擺在眼前，而是存在眾人沒有察覺之處。所以也常聽人這麼說：『同樣到某某地方旅遊拍照，為甚麼你拍的許多景我都沒有看到，好像是到不同的地方一樣，你的照片比現場美太多了！』

所以，到底是「現場比照片美」還是「照片比現場美」呢？其實照片都是現場拍的，唯一的差別是，你有沒有看到、有沒有想法、以及能否把你的想法拍出來，如此而已。"看到" 是你必須觀察到有哪些景？哪些元素？可以作為拍照的基礎，而面對這些景這些元素，你有什麼想法什麼主張，最後，還要用攝影技術把主張實現出來，也就是把你內心的景拍出來！「內心的景」就是所稱的「**攝影眼**」。

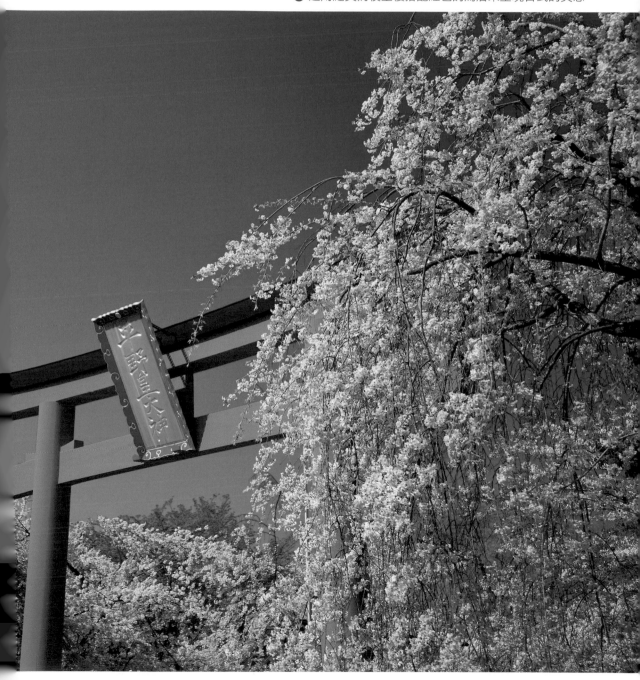

● 運用絕美的枝垂櫻搭配紅色的鳥居來呈現日式的美感

傳遞一個訊息

幾乎每個看到這張照片的人，都會問同一個問題：『這是怎樣的一個地方呢？』這張照片是我在緬因州一處海角花園拍的。暑夏的大雷雨，烏雲密佈驟雨傾盆而下，沿著 127 號道路走到盡頭 GPS 已經讀不到資訊的海角小徑，轉個彎在社區小旅店對面的海角，我看到這幅美麗的畫面。

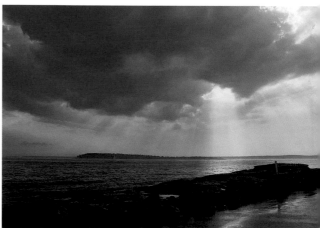

在雷電交加大雨傾盆的午后，把雨刷打到最快，視線還是達不到前方三公尺，我只好把車子停在臨著海灣的道路邊。約半小時後，海面上的烏雲局部消散了，竟然出現攝影人最喜歡的「耶穌光」，雖然岸上的雨還很大，我用傘遮住相機拍下了這一幕。

▼ 海角花園，這是怎樣的一個地方呢？

▲ 海面上的耶穌光

雨停了，車子轉個彎就看到這個海邊社區，海角花園就在左方的岩岸上。

在 New England，夏天我主要是沿著海岸尋找拍攝的題材，安靜的小漁村、岩岸、燈塔、海景、漁船、纜繩、捕龍蝦的浮標、... 等，具有地方特色的元素，都是我構圖選材的最愛。秋天的 New England 山區、丘陵就更令人著迷了！楓葉、南瓜、秋收的農作、還有林間小屋、紅色的 Cover Bridge、夕陽下的小教堂...到處都是攝影人夢寐以求的景點！

美國東北部 New England 地區是全美攝影者的朝聖地，Maine 的 Rockland 攝影學校素有名氣，2007 年暑假，我再度拜訪這美利堅的發源地。新英格蘭是美國最早開發的地區，人文薈萃，文學家、思想家、政治家、企業家都是當地文獻記載與耆老所津津樂道並引以為榮的事。然而，在 New England 大部分的地區都還是保留了農業和漁村的風貌，在海邊你到處可以看到捕魚、捕龍蝦和蛤貝的船隻與海員，造就了從康州沿海岸往北到緬因州一帶的特有海岸人文景觀，許多攝影家都對這個地帶的風土人情特別喜好。

New England 地區四季分明，其中以秋天的紅葉 (Fall Foliage) 最令人驚豔！值得你環繞半個地球一再地探訪。而 New England 的夏天也是世界著名的避暑渡假地區，尤其是緬因州岩岸地形特有的景觀，上百座大大小小的燈塔，以及當地人文氣息，呼吸著一般讓攝影人著迷的獨特吸引力。

遙想當初的美國移民應該從來也沒有想要成為一個世界第一的強國，他們為的只不過是自由、民主、平等這種普世的基本人權與一個祥和的家園罷了。從海角花園我們可以感受到當地住民所呈現出來這樣的訊息。

🔻 我的家園 Homeland　　地點：美國‧緬因州 Booth Bay

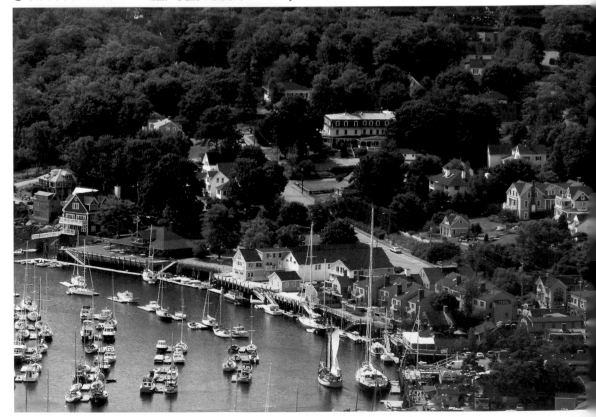

述說一個故事

Boston 美國東北角第一大城，當年開國的先行者就是在此地打響獨立戰爭的第一仗，在開國歷史上佔有一席之地，波士頓這個都市的特色在於歷史的保存與傳承，從美國殖民時期到獨立建國到 21 世紀的今日，許多重要的史跡都被保存。我用今昔對比的方式來見證這個城市的歷史足跡。

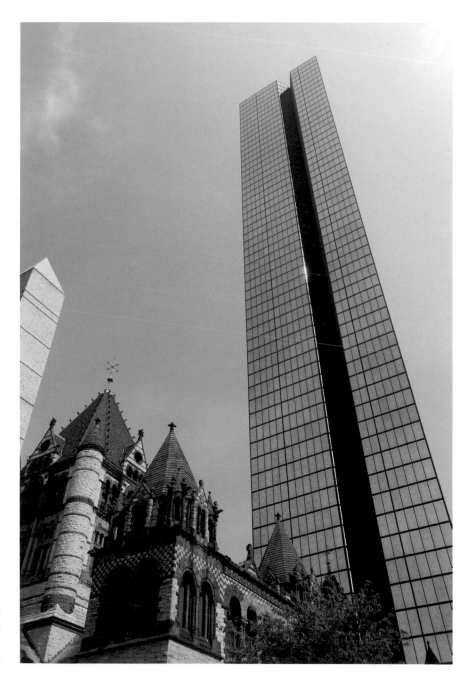

▶ COPLY SQUARE
的教堂與摩天大樓

地點：美國・波士頓

創造一種形式

形式可以是一種較為特定的格式、或一種調性、一種風格、更進而形成一種抽象的觀念。許多畫派、藝術作品也有各種形式，攝影者可以根據自己的想法來拍攝特定形式的作品，形成系列，這種系列連作如果安排得當，作品間可以相互激盪，產生共鳴的力量。這是我　2007　年參加一個聯展的系列作品，我用天界來呈現一種形式：

▶ **命運的海神**

在坎城的海灘，到處是日光浴的人群，我走向附近的小山丘，在一間古蹟的屋頂上發現這個望向大海的海神像，天空變化萬千的雲好像航海者無法捉摸的命運一般。

◤ **亞爾的獅子**

從亞爾舊城區的市集，走向中央廣場，石雕獅子在早晨的陽光下更顯蒼勁，似乎在遙想著「阿萊城姑娘」劇中繁華褪盡的城南舊事呢？

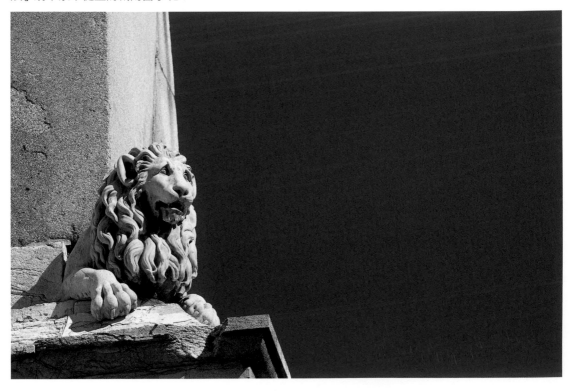

◐ 我用天界來呈現出力量！

在亞維儂的慶典中，我將鏡頭從擁擠的人群中移開，望向教堂頂端的十字架，下午的陽光使受難的雕像呈現出金黃色的光輝，我把視角拉大再拉大，突然間天空充滿了力量！你發現了嗎？十字架愈小，力量愈大！

感覺與氛圍

氛圍是一種感覺，一種與眾不同的特色。怎樣才能拍出日本味、法國風？重要的就是能掌握當地的特色。不管哪個地方，餐廳、咖啡館都是最能代表當地特色的地方，義式咖啡館、法國餐廳還有日式料亭都是我常拍照的主題。

一些風景小鎮或海邊漁村經常會發現藝術家們的足跡，藝術家經常會因為喜歡某地的特殊風景、人文而居住在當地創作。許多藝術家並不是當地人，有的甚至遠從地球的另一端來的，他們的作品都別具風格與特色，我們往往可以從中得到許多靈感與啟發。

🔻 在小樽的夜晚，日式小酒館的氛圍

京名物料亭

千里迢迢到一個地方拍照，當然要拍出當地特有的景觀與人文。你不會跑到希臘去拍一家 7-11 或麥當勞吧！一些現代化的街道建築多半大同小異，往往最能代表地方特色與氛圍的就屬舊街小徑了。

巴黎蒙馬特階梯式的街道是許多藝術工作者、攝影家作品取材的靈感泉源。20年前我在台北的「法國工廠」買了一幅蒙馬特的黑白攝影作品，20 年後我在蒙馬特同一位置拍下這張照片。兩張照片拍攝時隔55年，景物依舊。

◀ 歐洲的路地裏，蒙馬特階梯

◆ St. PAUL 藝術村

St. Paul 是一個舊時的石頭山城, 蓋在山崖上以防海盜, 現在則是藝術家們的聚落

連國旗都是藍白色的希臘，除了白牆藍屋頂之外，它的巷弄更是令人驚艷。有人說希臘只靠油漆和九重葛就把全世界的人都吸引過來了，話雖如此，但是生活態度與品味也不是貼金貼銀就能做到。

◀ 午后的巷弄

▶ 米克諾斯的後街

02 攝影眼：我對攝影的觀點

本書總共有數百張照片，但是這個單元只有一張，因為我希望讀者能不受照片干擾的，花個30分鐘把這篇短文看完。

許多人都有這樣的問題：初學攝影拍下大量的照片，而且偶有佳作。剛開始有些進步，但後來就碰到瓶頸！照片沒有特色，千篇一律到此一遊的紀錄片，最後甚至把照片存放在光碟或硬碟中，從此不見天日甚至遭到刪除丟棄的命運！

相對於其他藝術，攝影只要按下快門就可以了，好像不必經過任何訓練，人人都可以拍照，所以早期攝影甚至被藝術界拒於大門之外。因為按下快門太容易，所以多數的人往往會跳過學習基本美學的這一個階段，照片拍不好就變成很自然的結果了！

用直覺拍照

初學者常憑直覺拍照，尤其是數位相機實在太方便了，馬上可以從相機螢幕看到結果，進入門檻低，所以大家都隨意的按快門，在無意識的狀態下拍下大量的照片，也就是『按下快門太容易，而讓思考變少了！』

初學者常常看到甚麼就拍甚麼，甚至希望把眼前所見的全部拍下，所以攝影就變成紀錄(RECORD)。但是當你全部都記錄就等於甚麼都沒紀錄一樣！你可以翻箱倒櫃的找出以前所錄的 VHS、Beta、V8、H8 或 DV…，那些 " 全都錄" 的帶子，其中有多少是拍了以後就從此沒再看過的？攝影創作就不是這樣了！攝影絕不是看到甚麼就拍甚麼，攝影作品是要有所選擇，而非照單全收，攝影者更要用自己的觀點、主張去詮釋所見所聞。

攝影包含美學和技術的層面

攝影包含**美學**與**技術**兩個層面。首先，攝影者必須有基本的美學觀念，並能提出自己的想法、觀點、形成氛圍，然後以構圖、採光、色彩....等等來呈現。而要達成你的目標，就必須有技術來作為後盾，例如運用：對焦、測光、ISO、鏡頭、景深、濾鏡、光圈、快門 ... 等等有關相機的操控，來實現你的想法。美學與技術相輔相成，缺一不可。所以，要拍好作品必須做到兩件事：其一是美學觀念的養成，其二是攝影技術的建立。

一般人常說的攝影眼，也包含了兩部份：美學的攝影眼和技術的攝影眼。

美學的攝影眼

人類一方面喜歡有秩序、安定的感覺，但同時又有好奇、窺探的心理，人不耐於平凡無趣的秩序，但是對於雜亂無章的環境又顯得不安而希望理出頭緒，並且對於任何圖像，總是試圖要去解讀其中所隱含的資訊或意涵。例如，對於迎面走過來的人，總會去辨識這是路人或是熟人，若是認識的人則這人又是誰？...... 凡此，都是視覺藝術的根源。

取景框

畫作、照片和現場景物最大的不同是它們都是有界限的，不管這個界限是否鑲成框或是否為長方形。所以，繪畫或攝影，基本上是一種在有限的畫幅當中呈現有限元素的藝術。因此，每張照片都有一個框，而攝影美學的第一步就是研究這個『取景框』。

有關取景框我們第一個必須知道的就是所謂的『黃金分割 (Golden section)』，在數千年前，希臘人就知道一個矩形其短邊和長邊的長度比為 1:1.6 是最美觀的，而一個長方形，如果照 1:1.6 的比例來分割其面積也會顯現最佳的美感。後來科學家發現許多自然界的造型也是依循 1:1.6 這個黃金分割的比率來發展的。而攝影界常用的三分法或井字分割也是由黃金分割簡化而來的。

事實上，在照片輸出階段，除了黃金分割比例的長方形之外，我們還可以見到其他形形色色各種比例和形狀的邊框，這些比例或邊框形狀都會影響觀賞者的感受。關於這些知識，我們將在本書有所解說。

構圖的元素

有了取景框之後，攝影者就要把構圖的元素放進去。構圖的元素基本上是由**點**與**色彩**組成的，從點開始，經由幾何的演譯，而發展成線與面，這些元素的形狀、比例以及他們在畫框內的相對位置、大小，會讓觀賞者產生不同的情感與認知。人的視覺也會對顏色、明暗、質感、規律、…而有各種解讀與反應，此外，雖然照片是平面的，但是攝影所表現的是三度空間的事物，所以不要忘了縱深、清晰度的控制與表現。

然而這樣看來，攝影構圖豈不是幾何與空間的藝術而已？當然不是，幾何與空間只不過是基本的框架，這是基礎，不是全部。我們不要忘了攝影的元素是由真實世界取材的，因此創作者和觀賞者他們過去的生活經驗、藝術品味、獨到見解、以及情感認知才是最重要的，這些才是主導創作力量的來源!

我拍這張照片的理由

構圖的元素只是骨架，我們所要表達的訊息才是作品的生命。但是初學者都會問，訊息怎麼來？其實，在這「訊息太多、意義太少」的時代，我們永遠不必擔心訊息怎麼來，反而是要去過濾訊息，去蕪存菁，最好能濃縮成一句話，以一句話來構圖就足夠了。

四月的京都，櫻花的季節，寺廟遊人如織，來自各地的遊客，紅男綠女穿著古今交錯，我要拍這壯觀的場面還是和服的仕女？我要拍櫻花還是廟宇？終於，我以 "禪" 之意境拍下這幅『櫻樹下的禪寺』。

所以，請專注思考要表達的是什麼？什麼是最重要的訊息？用一句話甚至一個字來描述一張照片！

『我拍這張照片的理由』聽起來或許太沉重，所以我並不是說每拍一張照片都要做這樣的思考，但是對於一些重要的專案或是一趟你安排許久的攝影行程，並且想要拍下值得保存的作品而非數千張到此一遊的照片，那麼事先的思考，對拍攝對象的了解，以及審慎按下快門是有必要的。

這個原則也同樣適用於學習的過程中，並且要養成習慣，例如今天是要學習景深，那麼你就專注於 "景深" 這兩個字，並針對和景深相關的子議題：焦段、光圈、拍攝距離一次一個的去實拍體驗，這樣才不會拍了半天又是看到什麼拍什麼，結果毫無進步！

我呈現這張照片的方式

決定描述主題的一句話之後，要用甚麼方式來呈現你的作品呢？我們就要做美學上及技術上的考量了。美學上，我們要收集現場可以提供的元素，加以分析做出美學上的安排，以呈現我們的想法。構圖時，我們要導入具有相互作用的元素，而非不相干的元素，經由元素間的相互作用來產生作品的故事性，這就是構圖規劃的重點！我們常聽說「構圖是減法」，問題是什麼該減什麼不該減，其原則就是 "不相干的元素要減去，具相互作用、可產生互動、產生共鳴的元素就不能減，甚至要加進來！" 相互作用可以是**同質**或**異質**，也可以是**相吸**或**相斥**，我們可以用**一致性**來產生安定的力量與和諧的感覺，也可以用**差異性**來引起注意。相互間的作用可以是微風徐拂般的平和，也可以是強烈激盪的衝擊，端視你要表達的意境而定。

以 "櫻樹下的禪寺" 這幅作品而言，我只用了櫻花與禪寺兩個元素，只有黑白兩種顏色，在整個構圖攝影的過程中，我沉浸於禪的意境，想到、感受到的只有一個禪字，然而作品所闡述的意境何止千言萬語。

有了美學的素養，攝影者還必須用攝影的技術來實現他的想法。就像有人深具審美觀，對於畫作也多所主張，但是卻沒學過繪畫，所以他永遠無法創作，終究只能發些議論罷了。攝影的技術必須經過學習訓練，不管拜師或自學，都必須維持熱忱、投入時間，很重要的，你必須培養出『技術的攝影眼』。

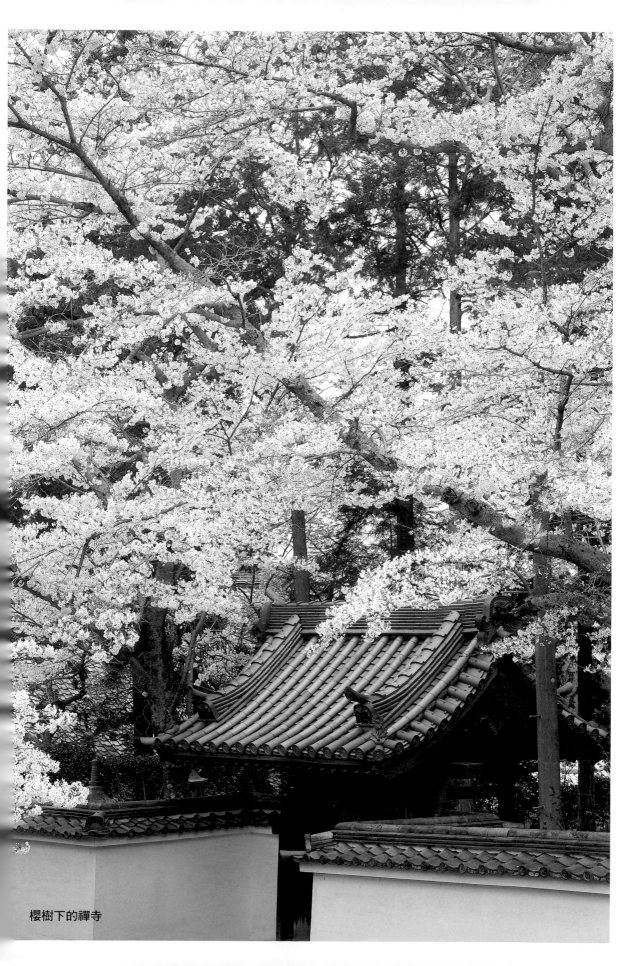

櫻樹下的禪寺

技術的攝影眼

大家都拍同樣的景，為什麼就我拍不好？這是因為，除了用你的眼睛看之外，還必須用器材的角度來看，因為雖然是你在拍照，但真正在拍的是你的器材，雖然作品是最終的目的，但你必須透過器材來達成，所以務必要了解你的器材，了解他們能創造甚麼效果，才能拍出你理想中的作品，這就是所謂『技術的攝影眼』。

觀景窗和眼睛所見是不同的

人的眼界是寬廣的，觀景窗是局限的，從觀景窗看世界的感覺和肉眼是不同的。因此構圖的過程，很重要的一部分是要決定如何把拍攝的主體安排在觀景窗的哪個部分，這也就是一般人所謂的構圖，也就是框景 (Framming)。

有經驗的攝影者還未拿起相機之前就可以知道眼前得場景納入觀景窗之後的感覺及氛圍，對於編修、輸出專精的攝影者更會預先規畫這張照片接下來要如何編修及輸出。

鏡頭和眼睛所見是不同的

人的眼睛是相當具有調適性的，它可以瞬間調整瞳孔大小，改變進光量，變化景深，更可以因觀察的位置而隨時改變對焦點，但是相機鏡頭一旦設定完成之後就固定了。所以，當我們站在大片花田之前，眼睛從近到遠一路看過去，只覺得一片花海美麗，景緻清晰 但是用相機拍下這個景，輸出之後，可能會發現前景模糊鬆散，或背景模糊過曝！這是因為人的眼睛會自動調整，所以一切看起來完美，但是鏡頭一旦設定完成，感光元件就依鏡頭所投射進來的影像忠實的記錄，完全不會再調整。所以，你必須了解鏡頭，依照鏡頭的特性來預想照片最終的樣子，因為鏡頭所看到的不會是眼睛所看到的樣子！

此外，人的眼睛是不會變焦的，這是鏡頭優於人眼的地方，所以我們對於不同焦段鏡頭的特性、表現是陌生的，不同焦段的鏡頭會出現不同的變形、透視、壓縮、張力等效果，這些都超出我們日常的生活經驗。

以上種種，攝影者不可把它當成鏡頭的缺點，反而必須了解、熟練鏡頭的這些特性，好好發揮，加以運用，創造出獨特的經驗與效果。

CMOS 和眼睛所見是不同的

數位相機的感光元件 (CMOS 或 CCD) 和人的眼睛更不相同，例如感光元件在長時間曝光下，水流會變成絲綢般雲霧的樣子，但人的眼睛則看不到這種效果！同樣的，晴天時，在太陽下山的半小時內，長時間曝光後天空會呈藍色，但是眼睛就看不到！在夜間，車頭燈的移動會造成光跡效果，人眼也一樣看不到！凡此，也是攝影者必須熟習而善加運用的。

同樣的，像 ISO 感光度可以在數位相機上分段設定、色溫也可以調整、而眼睛則是因應環境而自動的調整。並且，對於亮度的反應，感光元件是線性的，眼睛則是對數的反應。類如這些要素都是攝影者可以深入研究而加以發揮的。

編修的結果和眼睛所見是不同的

數位相片可以經過編修，這一點大家知道。過去對於像片編修，在台灣的攝影家多所爭論，但是世界上多數攝影者都認為理所當然，因為攝影的過程不只是拍照，編修也是作品創作的一環。在傳統底片的時代裡，因為台灣攝影者較少接觸暗房工作，所以對後來的數位暗房較為陌生，但事實上即使在傳統底片的時代，暗房編修早就被攝影界接受為作品創作的一環了。關於這一點不用多所辯論，只要從安瑟‧亞當斯作品的價格就可以明白，亞當斯本人沖印的作品和後由他學生沖洗的作品價格就不相同，這不就是藝術界對暗房工作價值的認同嗎？

現代攝影者必須學習的是，在拍照一張作品時，就要想到數位暗房要如何處理？例如，用 RAW 檔拍攝、用向右曝光法以提高亮度層次資訊、或是 ISO 優先的觀念、…，凡此種種數位暗房的技術，都是現代攝影者必備的能力。

▶ 藝術是甚麼？

對於暗房工作、數位編修、甚至是影像合成的爭論，正本清源必須從甚麼是藝術談起。

以下是幾種有關藝術的說法：藝術是創造美感的一種技術，最古老的拉丁文中，藝術 (art) 等同於技術 (skill) 或手藝 (craft) 而最早的印歐文化中，藝術更有裝置或安排 (arrangement) 的意思。所以藝術其基本意涵就是經由人對事物的安排而創造出來的美的情境，經由視覺的、聽覺的、以及各種人們可以感知的方式來傳達。

許多人都誤以為自然就是藝術，其實阿里山的日出本身並非藝術，淡水的落日也非藝術，但是阿里山日出的照片可以是藝術作品，歌詠淡水日落的歌謠也是藝術創作。這樣大家就可以理解藝術是甚麼了，藝術必須有創作者，創作者用他的想法把事物加以安排，創造出他人能夠感知的美的訊息，這樣才是藝術。

● 藝術要有人的參予

"藝術" (英文叫 Art) 是 "人工的" (英文叫 Artificail) 字首，所以自然景觀不是藝術，藝術必須有人的參予，包含創作者以純熟的技藝將自己獨特的見解審慎的呈現，以引起觀賞者的感受與迴響，這樣才是人類藝術的精神。當然，藝術有許多分支，例如:純藝術、商業藝術、應用藝術... 但都不離以上之內涵。

因此，單純拍照的工作或事後的暗房處理以及影像的合成，我認為都是藝術的一環，都是因為藝術工作者的參予而創作的。其實，所有工程設計，制度設計，人類的社會體系我認為都是藝術 (一種集體創作的藝術)，當然我要加以澄清，例如，IC 的設計，它是人類一項偉大的集體藝術，但是 IC 的大量生產則非藝術，因為其中只有複製沒有創作！

● 數位攝影提供攝影者更多參予的空間

畫家可以一筆一撇的依照自我意志來作畫，以往的攝影人卻因為難以掌控後製暗房輸出的過程而有所限制，現在，在數位影像的時代裡，我們每一個人都可以擁有影像最小單元，每一 Bit, 的控制權，從拍照、編修、輸出整個過程都可以完全掌控，這是攝影藝術的大突破！請把這樣的福音告訴每一個人！

偶而，我們常聽聞攝影比賽有合成做假的作品參賽，而遭詬病，其中的重點在於參賽者違反比賽規則 (規則明定不能合成)，並且參賽作品未明白標示其為合成。但 "影像合成" 本身並沒有錯！這一點請勿混淆！如果往後攝影比賽能從善如流，例如：分成純攝影組、編修組、合成組，不就更符合世界的潮流嗎？

輸出後的作品和眼睛所見是不同的

我們的感覺其實是和影像的大小有關的，最明顯、而且是數位攝影人都有的經驗就是，我們常常被數位相機上的螢幕騙了！因為數位相機上的螢幕很小，許多細節都看不到，在小畫幅的時候，眼睛的感受很容易受顏色、區塊所主導，對於許多細節、清晰度都無法看清，尤其是在 3 吋的 LCD 要判斷輸出成近 30 吋作品之後的感受 (面積放大了 100 倍)，若非有十足的經驗否則是很難做到的，常常由 LCD 看來很滿意的照片，輸出後才發現不是那麼一回事！

所以，由三度空間的現場，經由 LCD 縮小後再經由輸出放大，這一連串畫幅的變化也是攝影者必須了解的過程。

同樣的，作品若輸出成不同的尺寸，效果也會變化。例如直幅拍照時，若影像尺寸不大 (例如 A4 SIZE 或更小尺寸)，其長寬比以黃金比例最完美，但是當尺寸大於 A2 SIZE 時，片幅的感覺就起變化了，其長邊就要減短一些才好看，例如：4:3 的比例可能就更適合。當然這也不能一概而論，而是和作品本身有關，例如清明上河圖就絕不適用目前存在的任何片幅來拍攝了。這方面，請參考本書有關片幅、裁切或環景合成的單元。

另外，輸出時所用的紙材也是很關鍵的要素。對於自己輸出作品的專業攝影藝術家而言，在拍攝一張照片的同時，他也會想到將來要以什麼樣的紙材來輸出這張作品。目前對於輸出、紙材方面的研究，台灣攝影界還在起步的階段，但是對於將攝影當成藝術這件事而言，由攝影者拍攝、編修、選擇紙材、輸出這一連串的工作是必須的，我們也希望 Giclée 的觀念能在台灣攝影藝術界有所發展。

▶ 螢幕是非自然的

許多人使用數位相機拍照，然後全部存入硬碟，眼看著硬碟空間逐漸減少，所拍的照片卻很少有再次觀賞的機會，甚至是永不見天日，這真是太可惜了！雖然也有人把照片放到部落格上分享親朋好友，但這並沒有發揮數位相機應有的能力，其原因很多，其中之一是網路瀏覽的影像是 sRBG，色相空間小，完全比不上目前噴墨技術的色階與色相數。並且解析度也只要約 800X600 像素，不到百萬像素的一半，所以你千萬像素相機所拍的照片只用了 5% 的像素，另外 95% 都沒有用到！

還有一點很重要的是，生活中除了太陽及人造光源外，其它自然界的物體都不是發光體，因此照片所拍的絕大部份也都是反射體。但螢幕卻是發光體，因此螢幕無法精確表現作品真正的氛圍，也無法呈現畫作與照片那種反射光特有的平順與演色性。

如果沒有反光，印象派繪畫就不存在了！印象派畫作：主張物體的色彩因環境光的變化而變化，而畫家則因個人對光源與反射體交互作用的感知而創作，為抓住對光影現象瞬間的感受而創作。陽光是一切的根源，而世界萬物對光的多面向反射則是取之不盡的靈感泉源。

其實，不只是被描繪的場景會因光的變化而產生曼妙的色調與明暗演譯，畫作本身更會因為所投射之環境光源而有不同的呈現。攝影作品和畫作同樣具有這種的特質，這是目前螢幕所達不到的事。

從按下快門到作品輸出之間是一條創作的幽徑

按下快門之後並不代表攝影的結束！按下快門之後，還有一條精彩有趣的路等我們去探索。所以，我鼓勵攝影者務必要把作品輸出，這樣你才能真正體會一張作品的感動與樂趣！並且在輸出作品之前，編修影像是必經的過程，這個過程可以讓你對於攝影有更深一層的體會與理解，所謂的『二次攝影』或『數位暗房』是現代攝影者必修的功課，身為數位時代的攝影者，請儘早進入一觀其堂奧，保證你不虛此行！

訓練是必經的過程

最後我要告訴大家，好的攝影作品不是意外，而是訓練有素的成果！

藝術家很少無師自通，即便是自學有成，也要經過長時間的自我訓練與要求。但是 "按快門" 這個動作太容易了，因此容易被誤解成是不太需要學習的一件事！

在各個藝術的領域裡，無論音樂、美術、雕刻...都必須經過長時間的學習與淬練才能有所成果。相對而言，攝影卻是可以迅速得到回饋的。在人手一部數位相機的時代，即使是最簡單的手機相機也可以拍出創意十足的攝影作品。但是進入門檻低，仍然要經過訓練與學習才能有所進展，不至於原地踏步。

03 作品傳遞的訊息

攝影是一種視覺的溝通，構圖則是視覺溝通的語言。當你看到一個令人心動的景或事件，你會對自己講什麼以及你想對他人講什麼呢？把想講的話，以相機為工具，用視覺的方式表達出來，就是**攝影構圖**。

構圖是視覺溝通的語言

巴黎鐵塔，歷經百年仍保有其無可取代的氣質，夜晚黃金色的光輝更顯其穩重與典雅，塞納河遊船穿梭於 32 座橋樑之下，夜空燦爛。如何把這樣璀璨不凡的景象納入一個畫面，讓觀賞者能目睹巴黎之夜呢？巴黎鐵塔鄰塞納河約 300 公尺，說近不近說遠不遠，我試著在這一點的距離把一座也是燈光閃耀的大橋和鐵塔並列拍攝，結果有點平淡。

在來回穿梭於眾多橋樑幾次之後，我發現了古典雄偉的耶納橋 (Pont d'Iena)，就在遊船剛穿過橋下瞬間的這個角度，呈現出二者最佳的搭配，雄偉的耶納橋看來就像直穿鐵塔而過！這就是我用 Eiffel 鐵塔和 Pont d'Iena 所呈現的巴黎之夜。

🔺 艾菲爾鐵塔與大橋

🔺 巴黎之夜

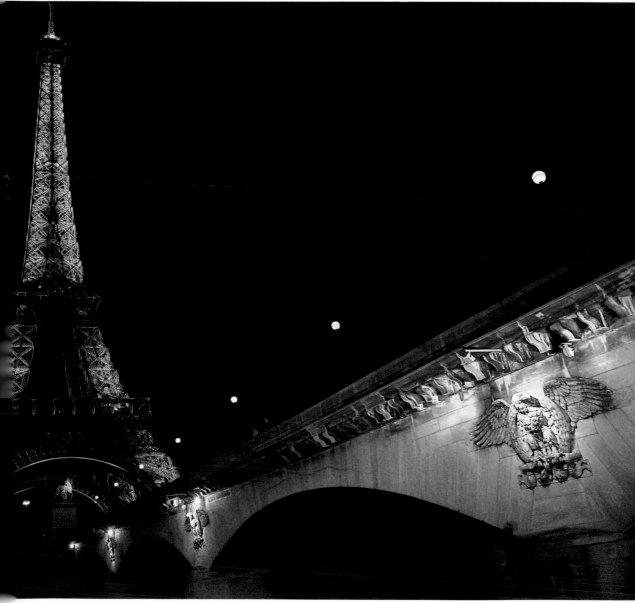

傳遞的型式

訊息的傳遞有許多方法，除了讓主體講話之外，我們還可以：運用背景溝通、用前景溝通、讓個體相互對話、鋪陳一個故事、或任何其他你可以想像的方式 ...。

用背景溝通

春天是櫻花綻放的季節，我用和室的窗格當成背景來襯托出白色櫻花的簡樸之美，純粹黑白的畫面，流露著日式的禪意。

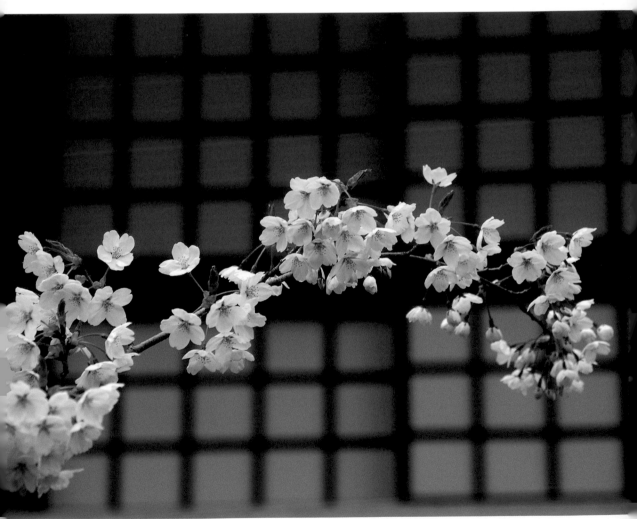

🔺 窗前的櫻花

具有地方特色的背景可以讓觀賞者一眼猜出照
片的拍攝地點, 是一種隱喻也是一種趣味！

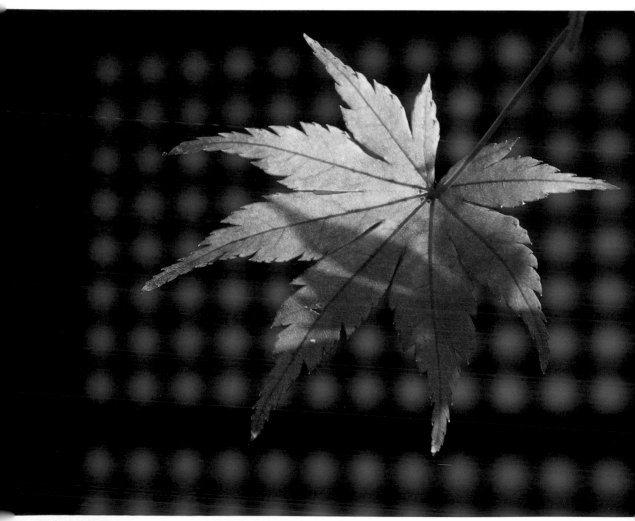

▲ 窗前的楓葉

用前景溝通

除了背景，我們一樣可以用前景來溝通。我在京都城南宮的茶室內以和風紙門為前景，框滿一窗雨後的櫻花。

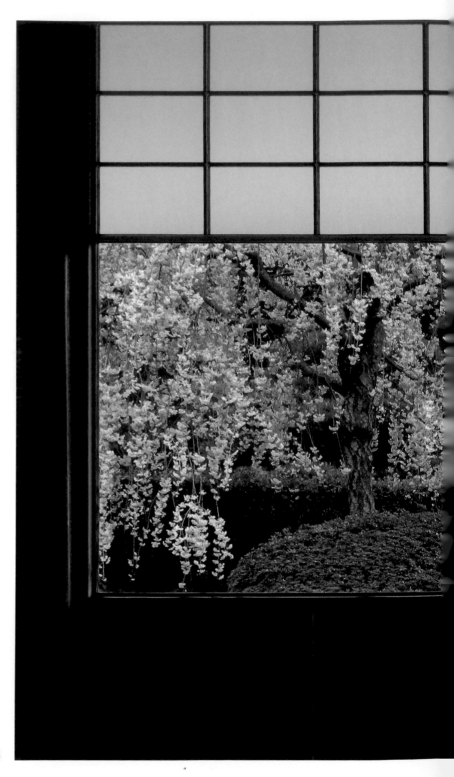

▶ 城南宮の櫻

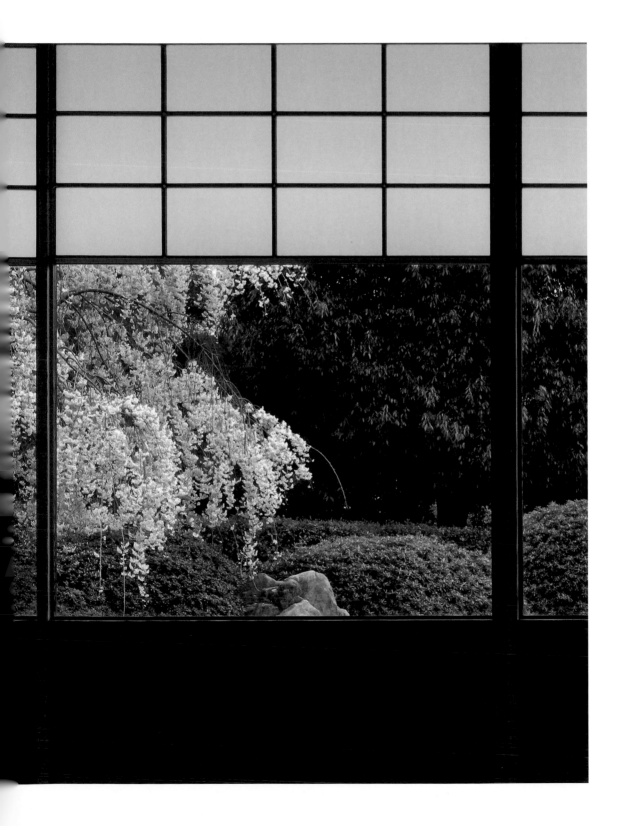

形成一種對話

我們也可以讓場景中的個體之間形成對話,讓觀賞者成為旁聽的聆賞者。日本的古寺,經常有數百年甚至千年的歷史,寺廟所種植的櫻樹也一樣有百年、千年的年齡,京都的圓山公園和清水寺都種植了大量的櫻花,我在圓山公園旁的知恩院和清水寺分別拍下了寺廟與櫻樹的各種對話。我們可以運用櫻花與飛簷的形狀、顏色、感覺、關係來形成對話。

櫻花很美,但是單獨拍一棵櫻花(一本櫻)卻顯得單調,拍一片櫻樹(千本櫻)也很難呈現櫻花樹下的氛圍,所以如何構圖來表達櫻花的美呢?讓櫻花對話是可以考量的方法之一。

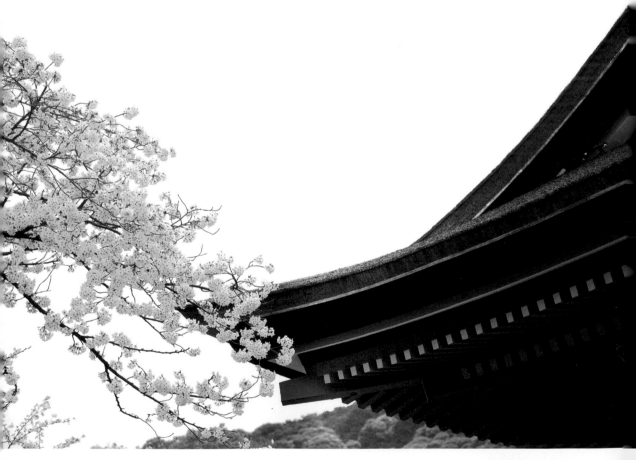

◉ 櫻與寺的對話之一

▶ 櫻與寺的對話之二

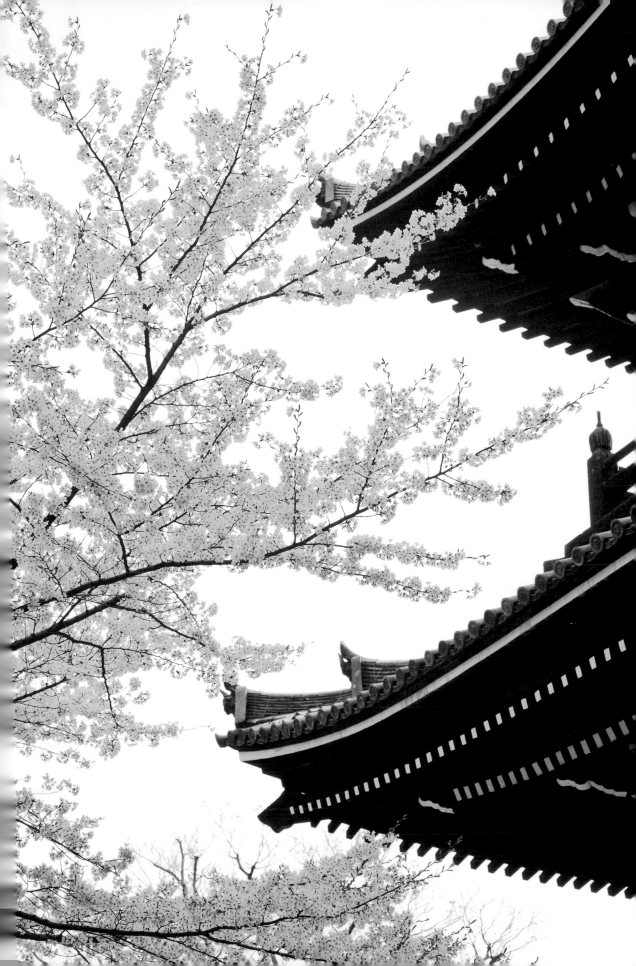

想像力

櫻花與寺廟的對話是個好題材，不過在許多場合，當我拍下一個景之後，都會再想像一下：「如果這時候」，這種延伸的想像，往往讓我拍下許多難得的作品！四月天，東大寺的迴廊，粉紅色的枝垂櫻正盛開，好一幅春光爛漫的景緻，不過似乎少了點什麼？

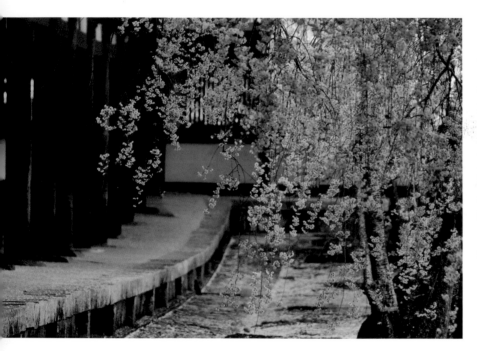

接著我想:「如果櫻花下有人能夠搭景的話…」
幾分鐘後, 左側有個和尚沿著迴廊走過, 我等他
走到櫻花樹下黃金分割的位置, 按下快門拍了這
張照片:

▼ 有人的分享, 春光彷彿更加明媚了,
不知您是否也感受到了呢?

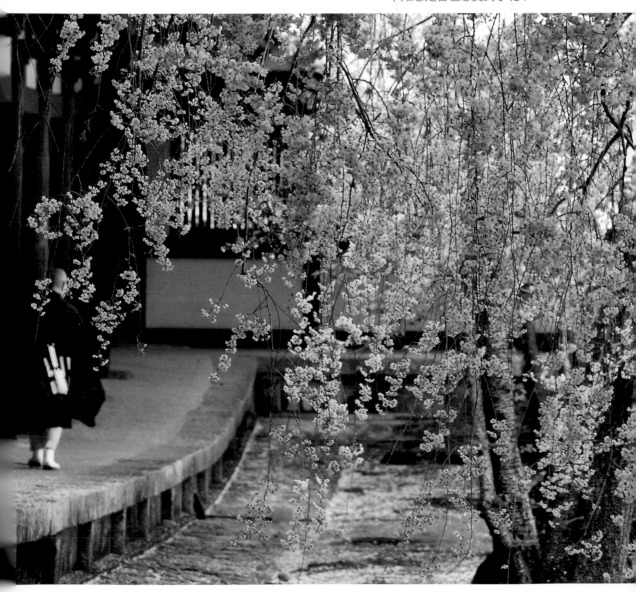

京都真如堂紅葉與古寺輝映，不是身臨其境的人無法體會它的美，拜觀的人潮不停，我發現一處迴廊的轉彎處，從迴廊走道看出去是一個框景，所以一直有人在框景處拍照，我於是準備好相機架好腳架，開始構圖。

我以紅色的楓葉為前景，用曲線優雅的枝幹帶出一片楓紅，框住古色的亭台迴廊。一切看似完美，但是在光圈快門的設定上卻遇到了極大的困難！

首先是這個景反差極大，迴廊內很暗，但屋頂瓦片反光極強，我試著旋轉偏光鏡也只仍有少許的改善，那測光的依據在哪裡呢？我最後決定以透光的紅葉為主，對著做為整個畫面重心下半部黑色背景的紅葉做點測光，並且再加 2/3 級，因為觀賞者第一眼會被吸引的是透光的紅葉，所以無論如何要把透光的感覺拍出來。

拍楓葉的人都知道，柔軟飄逸的楓葉枝枒十分容易受微風的吹拂而擺動，所以快門不能太慢，但提高快門速度光圈勢必無法縮小，但是大光圈會造成淺景深，迴廊內的景會不會不清楚呢？在景深、清晰度、雜訊 (ISO值) 三個因素的考量下，我選擇清晰度。即使如此，因為迴廊光線極為不足，雖然 ISO 已調到 400 但光圈仍要開到 2.8 才只能得到 1/40 秒的快門速度，這個速度實在不夠快，但是在各種因素的考量下只能做出如此的妥協。結果可以看到左上角高處的楓葉被風吹動而呈現一片模糊。

接下來要考慮對焦位置，我仍然以下半部楓葉為主，然後再手動的往後稍微超焦，以確保最大景深，然後就開始等候了。約 10 分鐘內有十多組人在迴廊的框景內拍照，我拍了其中最滿意的一張。以上就是『楓情』這張作品的拍攝過程。

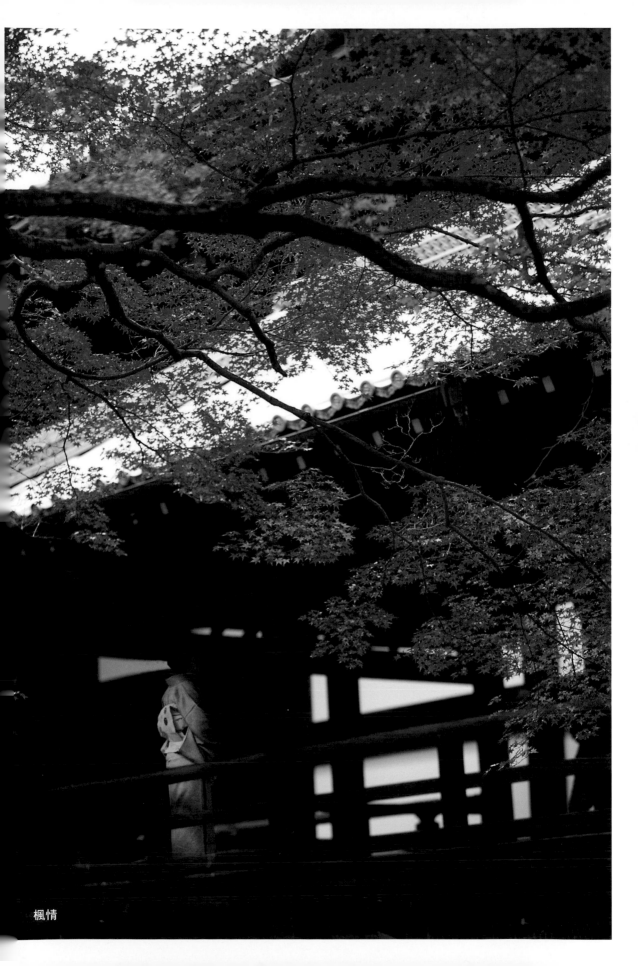

楓情

在鄉村的小鎮，一個轉角的巷口我居高臨下拍了
這張照片，我刻意控制景深讓木片的屋頂稍微模
糊，又利用事後的編修強化櫻花的清晰度來創造
立體感。

▼ 等待

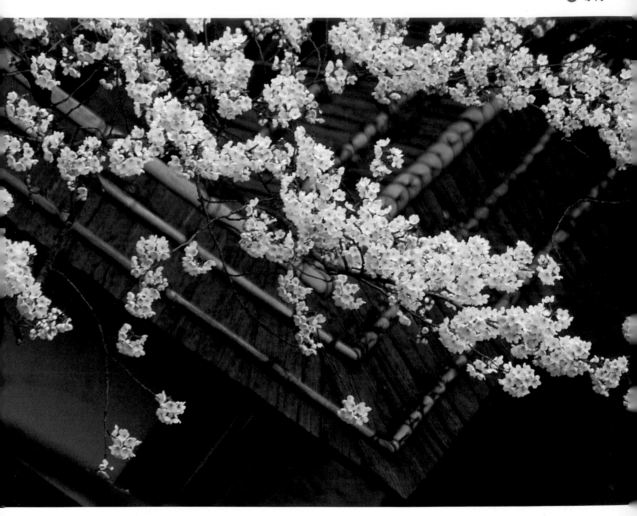

拍完這張照片後，我想：「如果左下角或右下角有….一抹紅色紙傘！」，嗯...不錯的構圖，於是就地等候...等候....，但是經過許久一個人也沒有，終於失望的離開。

所以，有想像力不一定保證成功，必須天時、地利、人和的配合吧！不過，沒有想像力好作品必定離你很遠。其實，拍好作品並不容易，我們看到的精彩作品都是成功的少數，那些失敗的多數都不會被看到。當然，我也可以找人穿和服、撐傘當個臨時演員，問題是當時一個人都沒有，也沒有傘，條件不存在，終於放棄。說不定哪天我會用 PS 來合成吧！

故事鋪陳

在炎熱艷陽中走出 Santorini 的 Damigos
Tours 旅行社，我從巷口拍下蔚藍的海面和一艘
出航的快艇，即將我亦航向下一個旅行的故事。

▲ 出發

2 鏡頭的運用

有時眼前的景物很美，但拍出來的照片卻很平凡，原因之一就在於你選錯了鏡頭。對於攝影者而言，鏡頭是拍出好作品的關鍵，我指的不是使用昂貴的鏡頭，而是運用鏡頭的特性來呈現你想要的效果。每種鏡頭都有其特性及適用時機，你必須徹底了解後，才能因應各種場合、題材，選用適當的鏡頭。

04 鏡頭的特性

我在前文已講過，雖然是攝影者在拍照，但真正把照片拍下來的是相機，相機的構造畢竟不同於人，所以我們必須很清楚知道相機的特性，否則你拍下來的一定和你預想的有所差距！

要充份掌握鏡頭的特性，你得先了解鏡頭焦距（亦稱為焦段）與視角關係。焦距愈短，視角愈大；反之焦距愈長，視角愈小，只要改變焦距就可大幅的改變畫面的構圖。例如廣角鏡頭的視角較寬，能夠容納的景物較多，可以豐富畫面內容；而望遠鏡頭的視角較窄，所能容納的景物較少，能達到簡潔畫面的目的。

地點：澳門·威尼斯人酒店外　　焦距 16 mm

🔺鏡頭的視角較大，可表現整個建築物的全貌，但景物看起來較小，也容易產生透視變形

焦距 28mm

🔺站在相同的位置改用 28mm 的焦段來拍攝，所能框取的範圍就變少了

常用焦段的視角

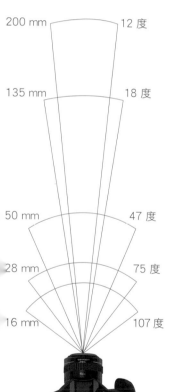

200 mm 12 度

135 mm 18 度

50 mm 47 度

28 mm 75 度

16 mm 107 度

焦距 50mm

◣同樣的位置改用 50mm 的定焦鏡米拍攝, 這個焦段的視角就相當於我們閉上一隻眼睛時的視角

焦距 135mm

◣同樣的位置改用 135mm 的焦段來拍攝, 由於視野更小, 所以能納入畫面的景物更少

但是, 焦段與視角只不過是鏡頭諸多特性之一, 其它還有像壓縮、透視、景深、⋯等都是鏡頭可以創造出來的效果, 這是一般初學者在拍照當下所不會想到的, 但卻是進入攝影領域必要的技能。

我知道初學者多半只有在主體太小時, 才會想到要用長焦段的望遠鏡頭, 只有在場景太大觀景窗容納不下的時候, 才會想到用短焦段的廣角鏡頭, 但鏡頭的用途不只是放大、縮小而已。

許多人購買了好多顆鏡頭, 常用的卻只有一顆, 這實在很可惜！懂得運用鏡頭, 會讓你的攝影功力更上層樓, 以下將各種鏡頭在構圖上的表現整理成表供你參考：

構圖表現	選用的鏡頭
呈現景物的真實感	標準鏡頭
呈現寬廣的風景	廣角鏡頭
創造空間的縱深感	廣角鏡頭
展現張力	廣角鏡頭 (靠近拍攝) 魚眼鏡頭
局部特寫	望遠鏡頭
呈現景物的紮實感	望遠鏡頭
突顯主體淡化背景	望遠鏡頭、微距鏡頭
呈現景物局部微小細節	微距鏡頭

當你外出拍照時, 不要因為習慣 (或嫌麻煩) 只使用某個鏡頭, 最好試著變換不同鏡頭或焦段來探索景物, 這樣你才能了解哪一種鏡頭適合拍攝什麼樣的題材, 經常做這樣的練習, 你看事物的方式就會和別人不一樣 (這就是技術的攝影眼), 也更能拍出令人激賞的作品。

> **大三元鏡頭**
>
> 許多廠牌都有所謂的大三元鏡頭, 它們都是以 16-35、24-70 (或 28-70)、70-200 焦段來組成, 這些焦段足以涵蓋多數拍攝場合使用。大三元鏡頭都是以最大 2.8 的恆定光圈為標準, 並且是主力的焦段, 所以都用最高品質的光學元件及技術來製作, 因此價格昂貴。其實我們也非要使用大三元鏡頭不可, 只要焦段有涵蓋到就可以了。

DSLR 的等效焦距

目前大部份的數位單眼相機其感光元件尺寸比底片小, 只能擷取畫面中央的影像, 所以當鏡頭接上相機時, 會發現鏡頭的取景角度變窄, 例如28-70mm 的鏡頭, 裝在 Nikon 的 D90 機身上, 就等於傳統相機機身 42-105 mm 的鏡頭一樣, 換算結果, 就是把鏡頭的焦距乘上 1.5 倍。其中 42-105mm就稱為**等效焦距**, 而 1.5 則是**轉換倍數**, 所以**等效焦距=鏡頭焦距×轉換倍數**。數位相機的轉換倍數依相機感光元件的大小有所不同, 下表是目前常見的幾種轉換倍率及等效焦距：

鏡頭焦距	APC-C (1.5倍)	APC-C (1.6倍)	4/3 系統 (2倍)
16-35 mm	24-53mm	26-56mm	32-70mm
28-70 mm	42-105mm	45-112mm	56-140mm
70-200 mm	105-300mm	112-320mm	140-400mm
300mm	450mm	480mm	600mm

◯ 常用等效焦距參考表

05 中段變焦鏡頭與標準鏡頭

所謂中段變焦鏡頭是指 28-70mm 這個範圍的鏡頭,它涵蓋了 50mm 的標準鏡頭焦段,是我們最常使用的焦段。

呈現景物的真實感

中焦段鏡頭的變焦範圍大約在 50mm 的標準鏡頭前後,所以其透視效果跟人眼最接近,且照片中景物的透視比例最為自然,不像望遠鏡頭會壓縮景物間的距離,也不像廣角鏡頭會誇張景物間的距離,所以適合拍攝具有真實感的日常景物。使用中段變焦鏡,我們往往會覺得廣角端不夠廣、望遠端不夠近,但事實上,我有許多作品都是用中焦段所拍攝的,並且占所有照片的 70% 左右,所以把中焦段鏡頭稱為主力鏡頭實在不為過。

◭使用 50mm 的標準鏡頭來拍攝,景物較不會變形

以最接近人眼視角的 50mm 焦段拍攝雨中的**大原三千院**（底下左圖），壓縮效果極少，從前面框景的楓葉到主體紫色及橘紅色的紙傘一直到背景都層次分明、立體感十足，如果改用長鏡頭就沒有這種感覺了，底下的右圖使用焦段 105mm 所拍攝，影像因壓縮效果而失去立體感，並且因為視角的關係，一些透光的楓葉也被裁掉了。

反過來，如果改用廣角鏡，則會造成前後景物之相對大小改變，主體的兩張傘就會變小，相對失色不少。或許你會認為可以改變拍攝距離來調整主體的大小，但壓縮及透視的效果仍然無法避免，並且現場前有排水溝，後有馬路，確有事實上的限制。

因為已近傍晚，雨後光線極弱，但為了保持一定的景深，我把光圈開到 6.3 並用 400 的 ISO 來補助，但是速度仍然低到 1/5 秒，影像品質很好。我最滿意的是前景的楓葉，透光的效果及色彩飽和度都相當優秀，而最接近相機的楓葉因為景深不足而產生的模糊感也很自然的有濛濃之美，襯托主體的效果恰到好處。

焦段 50mm

焦段 105mm

> ### 標準定焦鏡頭

很多人的相機包裡都有顆定焦的 50mm 標準鏡頭（Standard Lens），這種中焦段的定焦鏡品質極優，最大光圈1.8 價錢卻只有幾千元，許多人都會購買，但使用率卻很低。因為定焦標準鏡頭在使用上不如變焦鏡頭來得方便所以經常被忽略。其實這是很可惜的，標準鏡頭擁有極佳的光學品質以及大光圈優勢，適合拍攝各種題材，善加運用的話可以拍出高質感的影像。標準鏡頭的不變形特性，也很適合用來翻拍（如翻拍舊照片或印刷品、…等）。

著名的攝影師 Henri Cartier-Bresson（亨利・卡地爾・布列松）非常擅用標準鏡頭來捕捉稍縱即逝的畫面，拍出許多經典之作，下次拍照時別忘了在使用廣角鏡頭之餘也拿出標準鏡頭來探索世界，你將會發現更多拍攝題材。

表現人物特色

通常拍攝人像會使用中望遠鏡頭（例 80-105mm）來製造淺景深效果，不過使用中焦段鏡頭也能拍出不錯的人像照，不論是全身、半身甚至是人物的特寫都很適合。

此外以中焦段鏡頭來拍攝人像，由於與被攝者的距離不會太遠，所以可以方便與被攝者溝通，如指導肢體儀態的擺放、調整臉部表情、整理儀容…等。

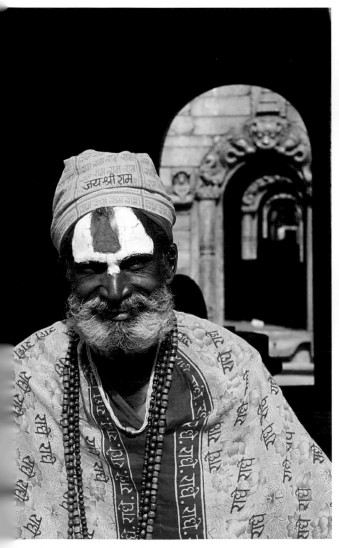

🔺使用中焦段鏡頭拍攝半身人像，可以充份表現人物的神情及輪廓

攝影：WonderView 旗景數位影像

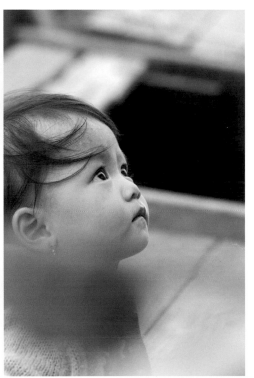

🔺拍攝小 Baby 時，保持一定的距離，不必擔心會驚擾到他，又可拍出其豐富可愛的表情

提示：在室內拍攝小 Baby 時，為避免閃光燈對 Baby 眼睛造成不好的影響，可利用大光圈加上高 ISO 來拍出自然又可愛的照片

> 中焦段鏡頭也適合拍攝帶景人像，因為其視角比望遠鏡頭大，可容納較多景物，適合呈現人像的肢體動作，即使很靠近拍攝也可以約略呈現人物所在的環境及整體氣氛，而不會完全把背景模糊掉。

不易變形不壓縮

中焦段鏡頭的特性是不易產生變形也不壓縮，當你要表現景物的水平或垂直線條時，就很適合選用這種鏡頭來拍攝。

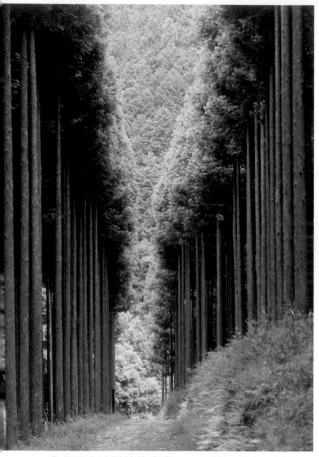

🔺想將大片樹林的高聳、筆直氣勢表現出來，很適合用中焦段鏡頭來拍攝　　地點：日本·京都

New England 燈塔

2007 年夏天，我花了一個半月的時間，穿梭探索於美國東北部的 New England，這是我二度拜訪這美國最美麗的地區。我的主題之一是 New England 的燈塔。

經由 1A 公路接 Nubble Road 一直走到 Cape Neddick 的 Sophier Park，在一個極度炎熱的午後，我來到了 Nubble Light。Nubble Light 建於 1879 年，位於 Neddick 岬角的一個小岩島上，所以燈塔與陸地之間就隔著一道海溝，必須搭船或纜車才能到達燈塔所在的小島，纜車並不對外開放，這對攝影者而言是個好消息，因為不用擔心閒雜人等會不時闖入觀景窗的範圍內。

因為前面有水流阻隔無法靠近，因而不能採用廣角拍攝，否則物件會太小。為了創造立體感，所以也不能用長鏡頭拍攝，以免壓縮了燈塔及前方房舍的距離，否則一經壓縮畫面縱深變短，整個景就被壓扁而失去立體感了。因此，面對這個夢寐以求的景，我決定用品質最好的 50mm 標準中焦段來拍攝，為了確保景深，我還是把光圈調到 F16。因為難得繞了半個地球到此拍照，我當然同時也用望遠及廣角鏡頭拍了一些照片，但事後證明，確實用中焦段所拍的照片最滿意！

好像玩具般的 Nubble light，當地人以 Picturesque 來形容它。Picturesque 我們叫做 "風景如畫"，為什麼是風景如畫而不是畫如風景呢?我們常聽說：『喔！這風景美得就像是畫一般』那到底是風景漂亮還是畫漂亮呢?所謂美如天仙，當然是天仙漂亮囉！所以風景美如畫當然是畫漂亮。但是畫不是看著風景畫出來的嗎？畫為什麼會比風景漂亮？喔！這就是藝術！因為畫家可以選擇性的不把電線、垃圾桶等雜物畫進去，更可以選擇性的調整顏色、光影、…等等各種處置，所以畫就比風景美了。或許你會問: 既然可以說風景美如畫，那是否也可以說風景美如攝影呢? 我想這個問題的答案或許不在別人，而是在於攝影人如何自許吧！

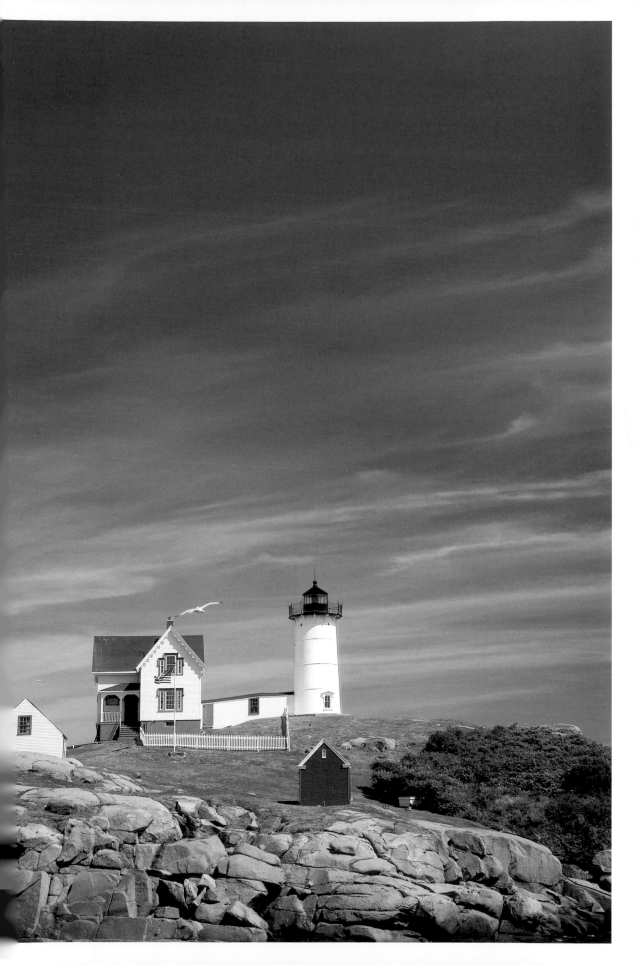

06 廣角鏡頭

> 廣角鏡頭 (Wide Angle Lens) 可以納入很多景物，所以一般在拍攝風景時最常使用廣角鏡頭來表現出寬闊、廣大的景象。一般人在無法把景物納入畫面的時候，都會自然而然的把變焦環轉到廣角端來拍攝，這樣做是無可厚非，但是，廣角鏡頭的用途不只如此，你可以善用廣角鏡頭的特性拍出許多極富創意的作品。

利用廣角鏡頭表現寬闊感

以全片幅的數位單眼相機而言，鏡頭焦距小於 50mm，視角比標準鏡頭寬的就稱為**廣角鏡頭**，而焦距小於 20mm 則稱為**超廣角鏡頭**。廣角鏡的用途很多，可以用來拍風景、建築、街拍、人像、…等。廣角鏡頭的視角很廣會將景物「全盤接收」，很容易納入不相干的事物，所以在使用上要特別謹慎，你得先構思好畫面中要安排的元素，將其他雜物排除在外，這樣才不會使畫面看起來雜亂無章。要摒除畫面中的雜物，你可以更靠近主體或是改變拍攝角度來構圖。

右圖的照片用 24mm 的廣角鏡把巨型的熱帶椰子樹撐滿畫面，會在第一眼抓住觀賞者的目光，慢慢的觀賞者會發現遠方大大小小的船舶停滿海面，排隊等著進入忙碌的新加坡港，廣角鏡的特色之一就是景深超長，大的、小的景物鉅細靡遺，可以帶入許多有趣的細節，如果安排得當可以讓人有驚喜的發現，但小心不要納入破壞畫面的雜物。

地點：新加坡

用透視及長景深創造立體感

廣角鏡頭的主要特色就是長景深及透視效果，你可以搭配場景中能夠導引視線的景物（如線條、道路、河流、長廊…等）來增加影像的縱深感，或是善用它的透視效果來改變景物的相對距離。例如右圖的**波特蘭**燈塔公園，木柵欄由近而遠地延伸，能將觀賞者的視線引導到遠方，縱深感十足。

用長景深營造三度空間

廣角鏡頭由於焦距短，所以景深範圍很大，可以讓畫面由近到遠的景物都清晰。如果對焦點正確，採取泛焦拍攝並使用最小光圈的話，其最大景深範圍大致如下：

16mm 鏡頭的景深可以從 0.5m ～ 無限遠
24mm 鏡頭的景深可以從 1m ～ 無限遠

你可以善用這個特性替平面的照片營造出三度空間感。

> 有關景深的觀念，可以參考**旗標**出版的『 DSLR 單眼數位相機聖經』一書第 12 章的說明。

敘事照片

使用廣角鏡頭你可以拍到一張前後都清晰的照片，不需攝影者的解說，就可藉由照片中的景物來敘事，這種構圖方式我們稱為敘事照片或說故事照片。

帶景人像

拍攝人像,不一定千篇一律都要使用淺景深讓背景模糊,因為背景可以烘托主體,尤其是旅遊照片如果景深太淺,那就不知道是在哪裡拍的了。此外,人像搭配景物才能點出照片的故事性,所以拍人文敘事的照片,務必要帶景,而非像一般的人像寫真採用淺景深的手法拍攝。帶景人像的重點在於人與環境的互動,千萬不可把人孤立於環境之外,否則就不是成功的作品了。

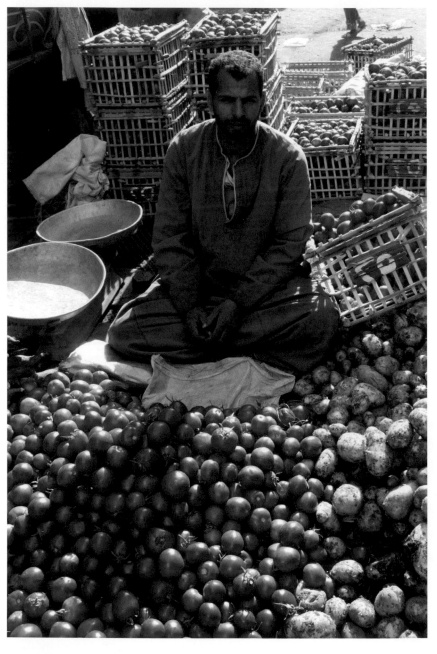

◀使用廣角鏡頭拍攝人像,你可以利用深景深的特性,清楚帶出主角與環境的關係,而非只有局部特寫

運用景物間的距離創造深邃感

廣角鏡頭具有改變景物距離的效果,當你使用廣角鏡頭拍攝時,你會發現景物之間的距離變得很遠。例如你與 A 景物實際距離約 1 公尺,與 B 景物實際距離約 5 公尺,二者相差 4 公尺,透過廣角鏡頭拍攝,你會發現二者之間的距離拉大了,感覺上彼此好像相隔有 10 公尺之遠,所以我們可以利用廣角鏡頭拉大景物距離的特性,將狹窄的空間變成相對寬闊的大空間。

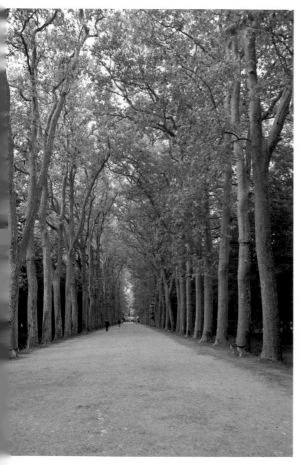

焦距 28mm

🔺成排的綠色隧道如果使用廣角鏡頭拍攝可以表現出深邃的感覺,視覺消失點很遠很小,但是兩旁的樹木間隔變得疏鬆

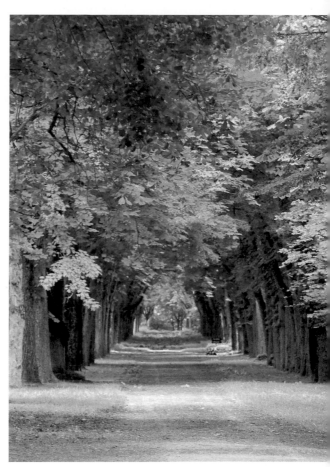

焦距 105mm

🔺反之,用長鏡頭則會有壓縮密集的感覺,兩旁的樹木十分密集,但消失點被拉近顯得較大

鬆散的效果

廣角鏡頭會拉開景物間的距離, 所以在某些場合要特別小心, 例如在拍攝花朵時, 會讓原來密集的花朵顯得稀疏, 在拍攝如綠色隧道之類的景也會使樹木間隔變得稀疏。如果你希望表現密集的效果, 那拍攝者就要離主體遠一點, 並改用望遠鏡頭來拍, 表現會好很多。

焦距 40mm

焦距 23mm

廣角鏡頭的透視變形效果

廣角鏡頭具有使景物變形的特色，尤其使用焦距愈短的超廣角鏡頭效果愈明顯，這些變形效果和人眼看東西的習慣不同，所以自然能引起觀賞者的注意。看膩了中規中矩的影像，不妨善用廣角鏡頭的變形特性，拍出極富力道的影像效果。

使用廣角鏡頭在取景時，以不同角度拍攝會大大改變影像的視覺效果，例如採取低角度由下往上拍，會使主體看起來高大；以高角度由上往下拍，就會壓迫主體的高度，使主體看起來渺小許多，你可以視自己的創作想法來選擇拍攝角度。

△ 偌大的向日葵花田氣勢非常壯闊，選擇一朵花形最美的向日葵，並用廣角鏡頭靠近拍攝，會使花朵顯得非常誇大，再搭配較大的光圈可以稍微模糊背景使焦點更集中在主體上，使影像的張力十足

焦段：16mm · WonderView 旗景數位影像

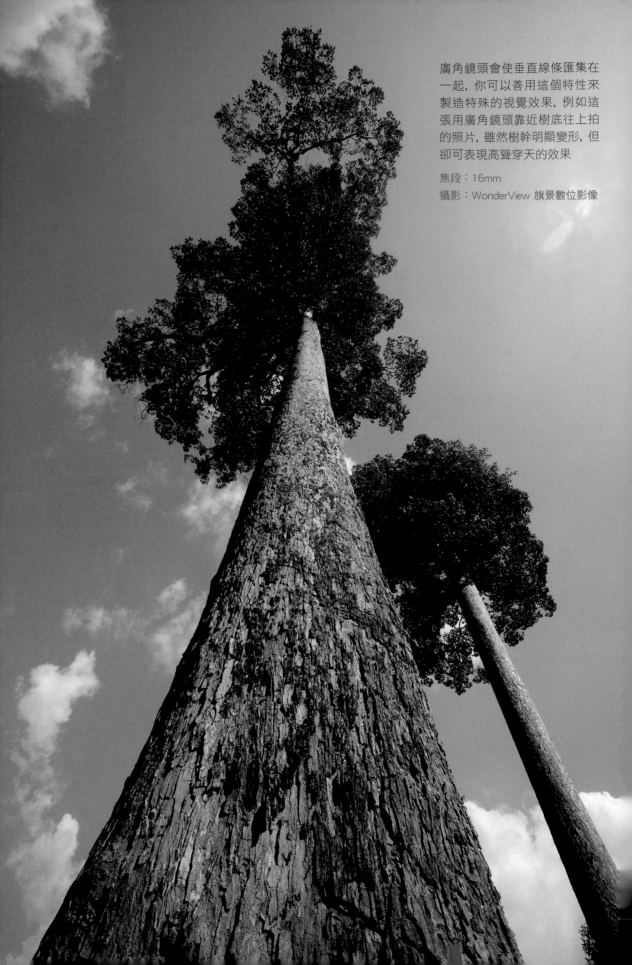

廣角鏡頭會使垂直線條匯集在
一起，你可以善用這個特性來
製造特殊的視覺效果，例如這
張用廣角鏡頭靠近樹底往上拍
的照片，雖然樹幹明顯變形，但
卻可表現高聳穿天的效果

焦段：16mm
攝影：WonderView 旗景數位影像

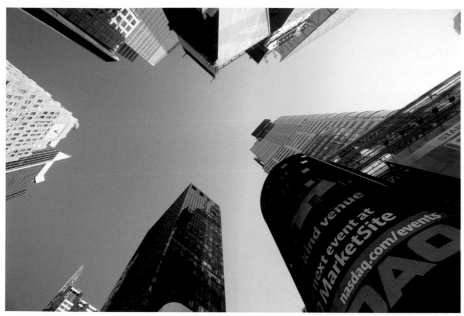

地點：紐約　焦段：17mm

◀使用廣角鏡頭拍攝建築物其變形效果最顯著，能帶來不同的視覺感受使影像打破平凡，例如這張照片採仰視拍攝，造成底大頂小的梯形變形效果，使建築物產生往上靠攏、高聳的感覺

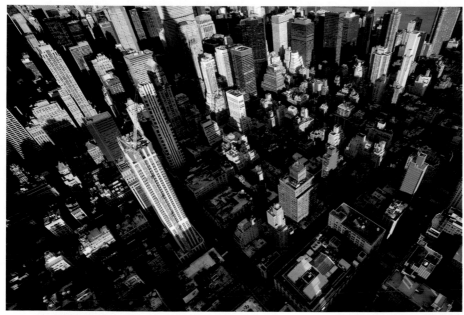

地點：紐約　焦段：17mm

◀反過來以廣角鏡頭由上往下拍攝會使主體底部變小（因距相機較遠）上半部變大，這張照片是在**紐約**的**帝國大廈**由上往下拍攝，所以摩天大樓群看來都好像向上展開來一樣，因為產生視覺透視變形，讓底部變小了

一些頭大身小的大頭狗趣味效果也是這樣拍的，當然因為狗的身長短，為了要有明顯的透視變形，就要更靠近或用更短焦距來拍。

廣角鏡頭的變形效果可以替影像帶來視覺衝擊吸引人注意，但是也不能過度使用，以免失去新鮮感。

廣角鏡的注意事項

廣角鏡頭很適合拍攝盛大的慶典場面、表演活動、寬闊的風景或是團體照等，但是在構圖上要很小心，重要的人、事、物不要放在兩側邊緣，以使變形程度減到最小。例如以廣角鏡頭來拍攝大合照，人物最好向中央靠攏，不要安排在畫面的兩側，以免產生變形。反過來，我們要運用廣角鏡長景深、透視變形的特色來拍出有張力、內容豐富的作品。

> 此外，使用廣角鏡頭最好要用遮光罩甚至是手掌或把報紙折起來遮光，以免產生鬼影、耀光或局部過曝的現象。

魚眼鏡頭的變形效果

以廣角鏡頭靠近主體或是改變拍攝角度都能產生誇張的變形效果，如果你覺得這樣還不夠，那麼試試魚眼鏡頭，它將帶給你無窮的樂趣。魚眼鏡頭的視角非常的廣（可涵蓋 180 度），而且對焦距離很短，會使所有的直線產生桶狀變形，景深也很深，你可以用它來拍出滑稽、趣味、超乎人眼所見的視覺效果。要提醒的是，用魚眼鏡頭，採取俯視拍攝時請小心不要把自己的腳也入鏡了。

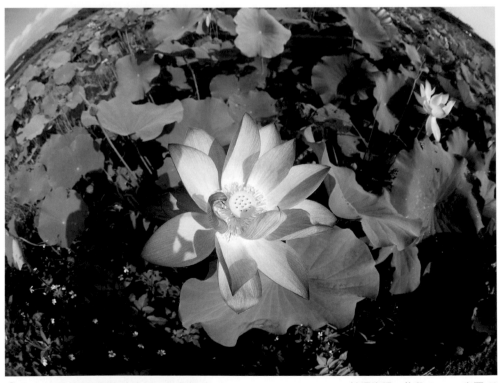

🔺魚眼鏡頭的誇張變形效果，與我們的視覺習慣不同，容易吸引觀眾的目光

拍攝資訊：焦段 8mm・光圈 f8

07 望遠鏡頭

以全片幅單眼相機而言，鏡頭焦距超過 50mm 以上，視角小於標準鏡頭的就稱為望遠鏡頭 (Telephoto lens)。

簡化畫面、強調主體

望遠鏡頭可以將遠方的景物拉近，當你離被攝體較遠，或是受限環境的因素無法靠近被攝體，例如體育活動、拍攝野生動物、飛翔、遊行表演、…等題材，就很適合換上望遠鏡頭來取景構圖。

望遠鏡頭不只是用來拉近主體，你還可以善用鏡頭特性拍出有別於一般視覺效果的影像，以下我們就來瞭解望遠鏡頭的特性及在構圖上的表現。

有人說攝影是減法的藝術，要簡潔畫面，最有效的方法就是使用望遠鏡頭來縮小視角排除雜物，強化主體的特徵或細節。

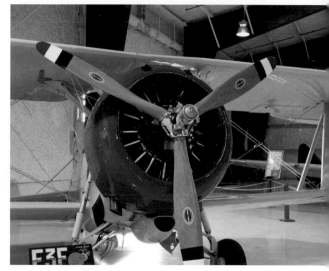

▲以廣角鏡頭拍攝，主體很小

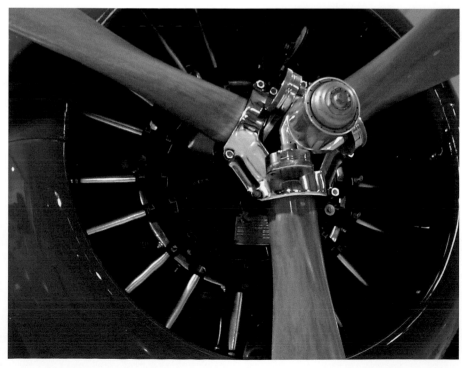

◀以望遠鏡頭拍攝，可拉近主體，並排除掉不重要的雜物，達到簡化畫面的效果

在替寵物或小朋友拍照時，拍攝距離如果太靠近，容易造成壓迫感而使表情不自然，使用望遠鏡頭就可與被攝者保持適當的距離，消除對鏡頭的恐懼感，也不會干擾到主角的活動空間，可以捕捉到自然的神情。

焦距：111mm

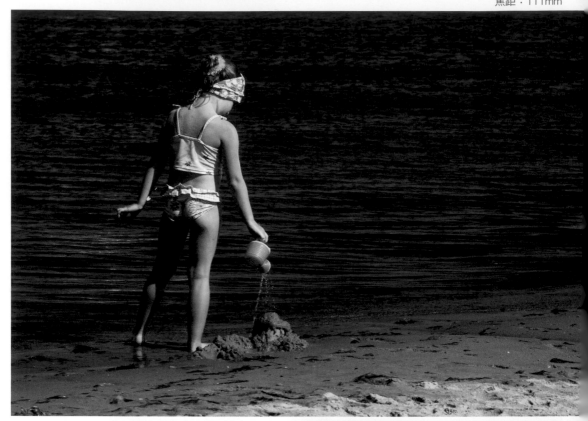

體育活動或賽事也是望遠鏡頭發揮所長的地方，我們常會在體育節目、報章雜誌看到專業的攝影師，拿著所謂「大炮」級的望遠鏡頭來捕捉運動員奮力擊球、灌籃得分、向前衝刺、揮灑汗水、…等精采鏡頭，這些「大炮」級的望遠鏡頭可讓你在幾十公尺或幾百公尺外將拍攝目標拉近，並佔滿整個畫面。

△ 焦距愈長的望遠鏡頭視角愈窄，可以排除更多雜物，特寫畫面中的主角

焦距：400mm
攝影：WonderView
旗景數位影像

天文與海底攝影 攝影不只是拍攝身邊周遭的事物, 在深海、在夜空都有可以取材的景物。數位相機加上望遠鏡, 可以讓我們拍攝天上的星體。你可以用高倍的望遠鏡來拍星星, 但是用一般的長鏡頭也可拍出有趣的畫面:

焦距:300mm

海底攝影因為環境及行動上的限制, 往往必須借助長鏡頭才能抓住精彩的瞬間:

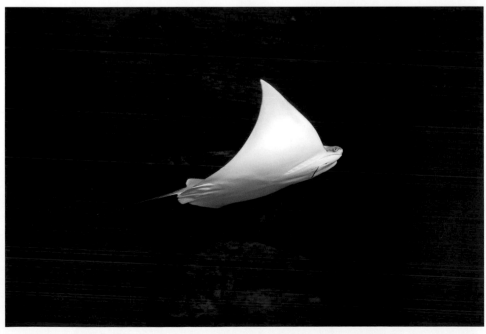

焦距:200mm

對於一些不宜近距離拍攝的動物，使用望遠鏡頭可以將它們拉近並突顯其特質，例如下圖的獅子就以 300mm 的焦段來拍攝。

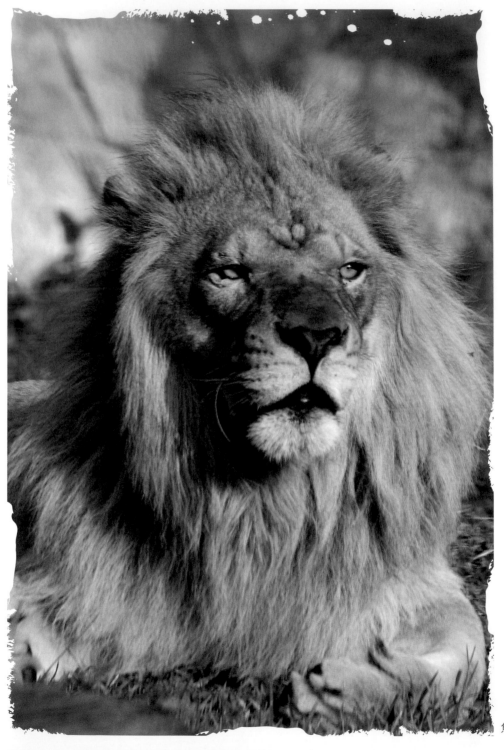

焦距：300mm

淺景深的效果

望遠鏡頭由於焦距較長所以景深淺, 拍攝時選擇的對焦點不同, 所營造出來的效果及氣氛也不同。

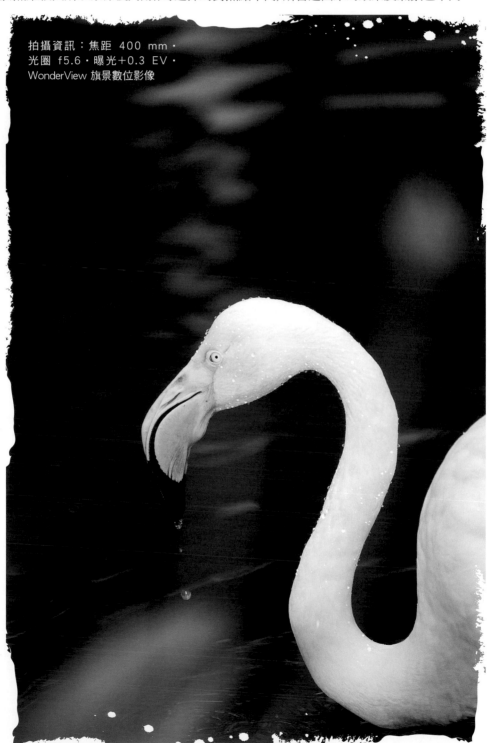

拍攝資訊：焦距 400 mm・
光圈 f5.6・曝光＋0.3 EV・
WonderView 旗景數位影像

▶使用望遠鏡頭將遠方的紅鶴拉近, 由於景深較淺背景的湖面虛化掉了, 更能呈現紅鶴的優美線條

望遠鏡頭通常體積較大、較重，手持拍攝容易造成晃動，最好能提高快門速度或是以三腳架來輔助拍攝。拍淺景深的特寫時，要選擇適當的背景，基本上背景以不擾亂主體為原則，當然如果能夠加持主體就更佳。

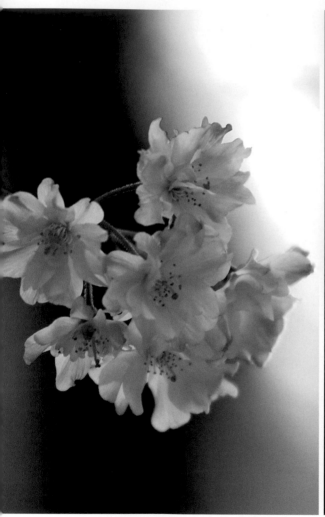
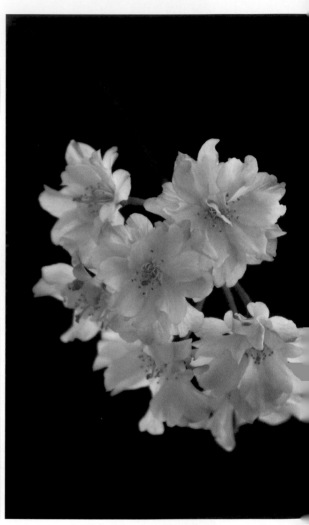

△拍攝淺景深效果時，背景的選擇很重要，不同的背景會呈現不同的氛圍　　拍攝資訊：焦距 200mm・光圈 f4

⬥控制景深可以營造出照片的氣氛，例如此照片就利用淺景深來製造柔美、浪漫的氛圍

拍攝資訊：焦距 160mm・光圈 f4.0

▶ 散景的質感

簡單地說,**散景**(Bokeh)是指淺景深時,焦點以外的模糊區的效果。散景效果的好壞取決於鏡頭的品質以及當時的光線及背景,通常鏡頭品質愈好散景效果愈佳(愈平順、均勻);反之鏡頭品質愈差,散景的效果愈不理想(有明顯的線條)。

散景效果的好壞會影響畫面的純淨度,好的散景就像一塊加熱的奶油般均勻的化開,可以有效模糊雜亂的背景,使主體更加突出;而效果不佳的散景,則會有明顯的線條重疊干擾視線。

如果你的鏡頭散景品質不佳也沒關係,你可以在拍攝時選擇較單純的背景(如純色或深色)或是拉開主體與背景間的距離來改善。

🔽雖然光斑的邊緣線條明顯不算是好的散景品質,但是背景選擇得當,還是可以拍出優秀的作品　攝影:陳志賢

🔼散景效果不佳,會干擾視線

▶「主體清晰、背景模糊」也是空氣透視的一種用法,最著名的例子就是達文西的蒙娜麗莎的微笑。如果現場沒有空氣透視現象,我們也可以運用景深讓背景漸漸模糊,以營造空間的深度感

夏荷雙映

壓縮的效果

廣角鏡頭會擴大景物間的距離,而望遠鏡頭則剛好相反,它會壓縮前、後景物的距離,使畫面呈現較平面的效果,尤其是距離愈遠的景物,壓縮效果愈明顯。望遠鏡頭的壓縮特性與人眼平常觀看景物的視覺效果不同,你可以用此特性來營造緊張、壓迫、擁擠的氣氛。

了解望遠鏡頭的特性,下次不論身處在什麼樣的場景,不妨試試換上望遠鏡頭來探索四周的景物,你將會有意外的驚喜與收穫。

🔺用望遠鏡頭拍攝**聖托里尼**高低起伏的房舍,看起來特別密集、壓迫,但這種異於一般視覺感受的效果,反而可以引起注目

拍攝資訊:焦距 300mm

08 微距鏡頭

透過微距鏡頭 (Macro Lens) 你可以將細小的景物拍得很大, 有別於一般視覺感受, 但要用微距鏡頭拍出好照片, 你得充份了解其特性才能在各種場合、題材下發揮所長。

微距鏡頭可以鉅細靡遺地把物體的細節呈現在眼前, 拍出眼睛所觀察不到的紋理, 而且最大的好處就是不需跋山涉水, 也不會因為天候不佳影響拍照的興緻。只要你的觀察力夠, 日常生活中就有許多隨手可得的題材, 舉凡陽台上的盆栽、公園裡的花卉、昆蟲、隨處可見的小螞蟻、杯子上的水氣、甚至是一張餐巾紙都可以當做微距攝影的主角。

◀ 使用微距鏡頭拍攝, 即使是一顆小水滴也能成為畫面的主角

放大倍率

微距鏡頭都會標示其放大倍率, 例如 1：1、1：2、1：4、…等, 放大倍率 1：1 就表示物體在感光元件上的成像尺寸與實物尺寸相同, 1：2 則代表物體在感光元件上的成像尺寸只有實物的一半, 依此類推。但是要注意！感光元件上的 1：1 影像, 將來顯示在螢幕或相紙上是會放大數倍到數十倍的 (依相機的像素數而定), 所以 1：1 的放大倍率實際上是非常驚人的！

如果要拍出微距鏡頭最大極限的放大倍率, 被攝物必須在鏡頭的「最短對焦距離」, 例如鏡頭的「最短對焦距離」為 15cm, 那麼要拍出 1：1 的成像大小, 被攝物離鏡頭的距離得在 15cm 才行。

使用放大倍率 1：1 的微距鏡
頭拍攝蝴蝶，因為在感光元件
上有跟實物一樣的成像大小，
所以在輸出畫面上會呈現鉅細
靡遺的放大效果

攝影：WonderView 旗景數位影像

景深控制

使用微距鏡頭還要注意景深問題，因為
其對焦距離短所以景深很淺，在構圖時
必須注意要表現的景物是否都在同一個
對焦平面上，以免造成想要清楚的地方
變模糊。

▶ 微距鏡頭的景深很淺，要讓整隻昆蟲都清
晰，拍攝時要選擇適當的角度，讓昆蟲維持
在同一個對焦平面上，並盡量使用小光圈以
獲得足夠的景深

攝影：陳志賢

▲ 拍攝花卉時使用大光圈讓景深變淺，可讓畫
面簡潔有力，也可營造出朦朧、柔和的氣氛

攝影：WonderView 旗景數位影像
光圈：f5

確保影像品質

影像的品質是攸關照片好壞的重要因素，當你在使用微距鏡頭時要留意以下幾個重點，以拍出高品質的照片。

● 微距鏡頭的對焦行程較長，對焦速度比一般鏡頭慢，再加上景深較淺的特性，一定要確定主體是清晰的才按下快門。

● 使用微距鏡頭拍攝，主體若稍有晃動就會使影像產生模糊，拍攝花草植物時，更要耐心等風停時才按下快門。

● 微距鏡頭的光圈可以縮到很小（如 f32），你可以縮小光圈來增加景深，不過縮小光圈也會使快門速度變慢，為避免影像變模糊，最好使用三腳架來輔助拍攝，或是提高 ISO 值（但也不能太高以免產生雜訊）。

● 當你近距離拍攝時，使用相機的自動對焦功能可能會對不到焦，此時可以改用手動對焦的方式來拍攝。

● 使用微距鏡頭拍攝時，要注意光線的方向，以免相機或攝影者自己的影子落在主體上。

● 以微距鏡頭拍攝生態請放慢動作，也不要過於靠近，以免把昆蟲或動物嚇跑，選擇焦段較長的鏡頭（如 100 mm），並與被攝體保持一段安全距離比較好。

▶拍攝昆蟲時儘量將眼睛、頭部、細節特徵或是動作表現出來，如果主體的眼睛沒有合焦，會使照片看起來沒精神

攝影：陳志賢　光圈：f4

微距拍攝的重點在於細微之處，拍攝時一定要有耐心，尤其拍攝這種細小的水珠，更需要仔細對焦並等待風停，才按下快門。底下的兩張荷葉照片，當中的小水滴都有荷花的倒影，而最底下的照片，則拍出水珠的晶瑩剔透感，這些正是微距攝影的巧妙之處。

攝影：WonderView 旗景數位影像

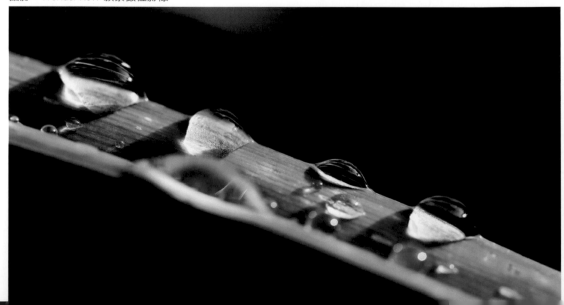

> 其他近攝的輔助工具

如果沒有打算添購微距鏡頭，但又想體驗一下微距攝影的樂趣，你可以考慮價格較便宜且方便攜帶的接寫環、近攝鏡或加倍鏡。

● **接寫環**（Extension Tube）：是一組裝在相機機身與鏡頭之間的金屬環（通常三個一組，可以單獨使用也可以組合在一起使用），可延伸鏡頭的長度來增加鏡頭與感光元件的距離，由於本身沒有鏡片設計，所以不會影響照片的品質。

接寫環

● **近攝鏡**（Close-up Lens）：其外形就跟一般濾鏡一樣，裝在鏡頭前面用來縮短鏡頭的最近對焦距離，近攝鏡有不同的倍率可選擇，倍率愈大對焦距離也愈近。

● **加倍鏡**（Tele Plus Lens）：又稱增距鏡，安裝在相機機身與鏡頭之間，用來增加鏡頭的焦距，兩倍的加倍鏡可以讓鏡頭的焦距變成兩倍，三倍的加倍鏡可讓鏡頭的焦距變成三倍，依此類推。所以裝上兩倍的加倍鏡，可以讓 50mm 的鏡頭焦距增加到 100mm。

加倍鏡

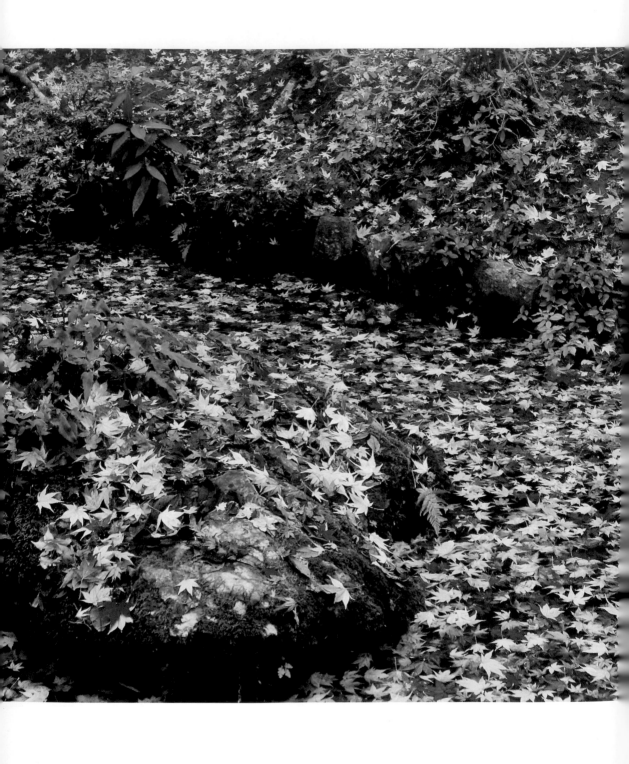

構圖設計與規則

拍攝好作品不是偶然，而是需要經過思考與設計。攝影構圖有許多規則，攝影者必須勤於練習這些規則以打好構圖的基礎。構圖的訓練就像美術科系的學生練習繪畫的基本功夫一樣——愈嚴格的訓練，根基就愈穩固。**構圖規則**可以讓我們以更專業的視野來看世界，避免煩雜無趣的拍照，確保作品的品質。

不過，構圖規則並不是畫地自限，當我們練好構圖的基本功之後，接著就要運用自己的**想像力**去創造與眾不同的作品了。這時候，構圖的規則將隱於無形，作品呈現的就只有創作者的主張與意念了！

09 水平與垂直：穩定視覺的基礎

水平線

拍攝照片最基本的要求是對焦清楚、曝光正確、構圖平穩。在構圖平穩方面，初學者最容易疏忽的就是水平線歪斜的問題了。一張照片當中，水平線是視覺穩定的基礎。當正面拍攝的建築物如果基座歪斜，則觀賞者直覺就會想到拍照者相機拿歪了！而遠方地平線或海洋水平線歪斜，也會令人有不穩定、不自然、不安的感覺，所以，拍照時如果畫面中有水平線出現，請務必詳細檢查，看看 "水平線是否真的處於水平位置"。

目前新一代的數位相機都有在觀景窗中顯示水平線的設定，只要啟用這項功能就可萬無一失的抓準水平線了。

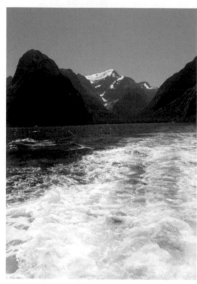

🔺在船上拍攝難免歪斜

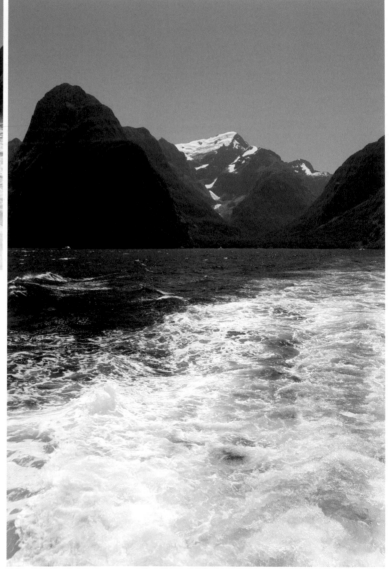

▶校正後就平穩了

垂直線

並不是所有的構圖都要抓水平，例如側拍建築物時，水平線是斜向往遠處延伸的。

這時候，我們就要注意垂直線是否歪斜，而不是把水平線擺正。不過，由於鏡頭變形的因素，尤其是使用超廣角拍攝時，垂直線往往會產生向中央傾斜的現象，這時就必須確保居中線條的垂直，以免建築物發生傾斜現象。你也可以用後製編修來校正這種變形，然而並非所有這類型的傾斜都要分毫不差的予以修正，只要主體保持垂直，旁邊的垂直線有少許的傾斜 (如下圖右側的街燈)，反而讓照片顯得自然。

🔽 由近往遠處延伸的建築物，要抓垂直而不是抓水平　**突尼西亞教堂**

🔼 鐘塔左側的垂直線居於畫面的中央，因此就用這條線來抓垂直

10 攝影是減法還是加法？

許多人都說：「攝影是減法」，事實是：「攝影有加法也有減法。」

構圖的設計步驟

一篇好文章最重要的是主旨明確，切中要點，一張好的攝影作品也是一樣，必須要有明確的主題。在構思主題的這個階段，我認為要用**減法**，因為我們要從各個角度去逐一琢磨，然後從各種想法中擇優汰劣，確立出主題，讓一張照片只講一個故事。

接著，我們要為這個故事選擇主角、配角，這個階段，我使用的是**加法**。因為照片的畫幅有限，能安排進去的元素也是有限的，所以加法的使用要更謹慎。在引入構圖元素的同時，不免也會帶入不相干甚至會破壞畫面的雜物，所以**使用加法的同時，也要運用減法減除雜物**。

攝影不能靠直覺，我建議以下的「構圖四步驟」，只要你拍照時能依照這個流程，就可以掌握構圖的關鍵，照片將不再平淡無味。

1. 用**加法**：以你的想像力想出各種主題。

2. 用**減法**：篩選出一個主題，一張照片只講一個故事。

3. 用**加法**：選擇照片的主、配角。

4. 同時用**加法和減法**：改變角度、運用阻擋、淺景深 ... 等技巧將干擾主題的雜物避開或刪除，以純化畫面。

一張照片一個故事

所謂「一張照片一個故事 (story)」，舉例來說，當面對落日的海灘場景，場景中有戲水的人、撒網捕魚的人、航行的船隻、多變的雲彩、通紅的太陽、波光粼粼的水面...，這麼多的元素若全部拍進一個畫面中，每一個元素都是主角，彼此搶戲的結果就是一部大爛片！所以不要貪心，先決定你的故事，而且 "一次一個"，例如：在夕陽中捕魚的人家、晚霞中的歸船、燦爛的夕陽餘暉 ...，只要選擇一個故事就夠了。

清晨從飯店窗戶眺望阿寒湖，發現湖面上已經有人在釣魚，還有環湖的小型遊輪和遊樂船也都準備上工了，興奮之餘將它們通通都拍下來，但畫面卻顯得有些雜亂。有道是**一張照片一個故事**，所以我調整一下，針對遊樂船再拍攝一張。

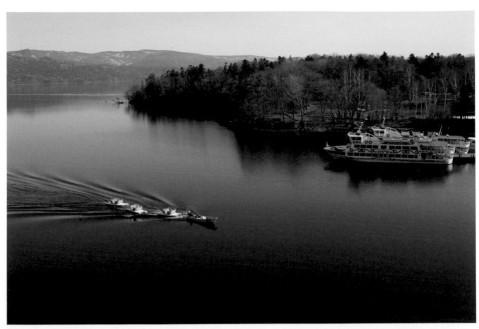

🔺有山有水還有大小兩艘船在拼場,但哪一艘才是主角呢?

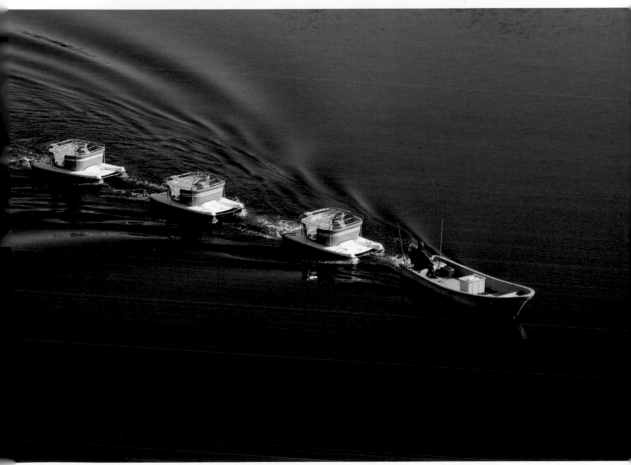

🔺不要貪心,就拍那艘連結　的水波紋,簡單又不失趣味,　地點:日本・北海道阿寒湖
的遊樂船就好了,可愛的造　這樣的畫面才能將主題凸顯
型,優美的弧線,還有絲絨般　出來

用加法選擇主、配角

攝影者必須時時自我提醒，要自覺自己是拍攝的主導著。攝影者最重要的任務之一是為主體找到能夠互動的元素（也就是配角），這樣故事才能發展，作品才有內容。例如：許多人都同意櫻花很好看卻不好拍，櫻花很小，櫻花樹枝枒紛亂，開花時序不一，櫻花和枯枝、綠葉並存，所以有人拍一趟櫻花下來，數千張的照片，沒有一張滿意的作品。究其原因，就是攝影者被櫻花所吸引，圍繞著櫻花拍攝，忘了自己才是主導者。

一直猛拍櫻花，結果就拍不好櫻花。拍櫻花，必須搭景，也就是運用加法來鋪陳櫻花的故事。你可以參考本書的許多作品，例如找出具有當地特色的景物來和櫻花搭配，元素之間可以相互對話、成為背景或是前景（為了不重複本書篇幅，請自行參考**單元 3** 的照片），這樣就能豐富內容，畫面不會因為這些元素的引進而紊亂，反而能抑制混亂進而產生和諧感。所以攝影者必須主動、謹慎的用加法來搭景，掌握畫面的主導權。

減法的技巧

初學者有一個常見又很難自我察覺的缺點，那就是「**不自覺的被主體所吸引**」。攝影者很容易被主體所吸引，進而被主體主導了攝影的過程。這時，攝影者只想到主體，環繞主體拍攝，而不再是掌控拍照的主導者了！被主體引導的結果之一是攝影者的視覺焦點都放在主體上，而忽略掉旁邊的景物，例如右邊這張日本楓葉庭園的照片，橘黃色的楓樹非常醒目，吸引了攝影者的目光，於是很完整的把楓樹拍了下來。為了完整的納入整顆楓樹，這張照片左上角產生漏白的現象，整張照片也顯得鬆散。

如果不要納入整棵楓樹，拉近鏡頭或靠近拍攝，把焦點集中在掉落的楓葉以及 M 形的竹柵欄上，由柵欄的流動感來做為整張照片的導入點，再由滿地繽紛的落葉營造庭園的氛圍，最後雖然我們看不到整株楓樹的全貌，但是觀賞者由落葉所產生的聯想，恐怕會比拍下整株楓樹更令人玩味吧！**適當的運用減法，可以有效的提升照片的品質。**

> **▶ 構圖常犯錯誤：漏白**
>
> 「漏白」是指畫面的背景有著一塊或零星的毫無細節的白色區域。漏白因為亮度很亮，常會奪走觀賞者的注意，而使得畫面的主題變得不明確，所以構圖時要注意避免漏白的情況發生。

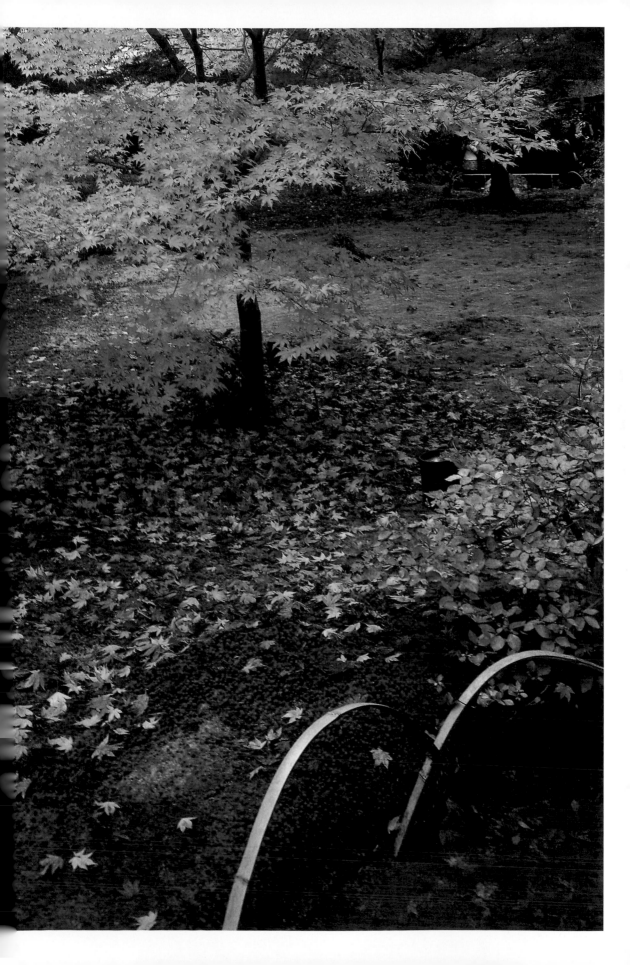

減法要恰到好處

大膽的減！但是要恰到好處，不可減過頭。右邊的照片(圖一)完整呈現出白色鐘塔的造型，讓人一眼就知道這是希臘聖托里尼的著名景點。接著我們進行簡化，裁掉鐘塔的下半部(圖二)，整張照片呈現出另一種觀點、另一種完全不同的意境，耐人尋味。

接著我們再做裁切，右側僅保留鐘塔頂端的十字架，整個畫面達到極簡的境界，更有希臘味，饒富哲思(圖三)。

如果我們進一步再將鐘塔裁掉一半，使得畫面僅剩左側一點點的鐘塔頂端，這樣整個構圖就空掉了，簡化就太過頭(圖四)。

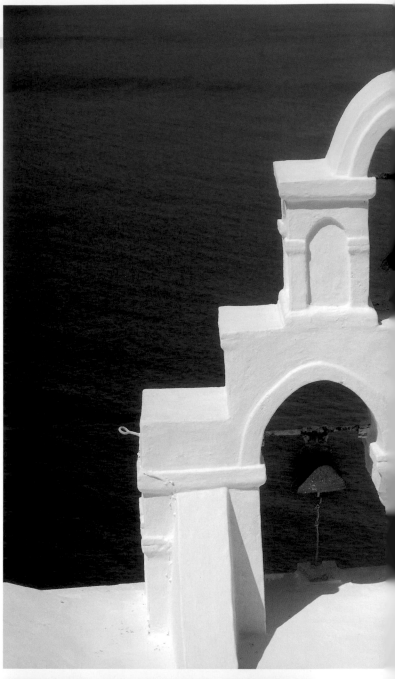

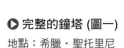
▶ 完整的鐘塔 (圖一)
地點：希臘‧聖托里尼

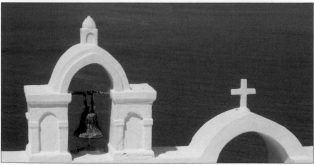
▲ 裁掉一半 (圖二)

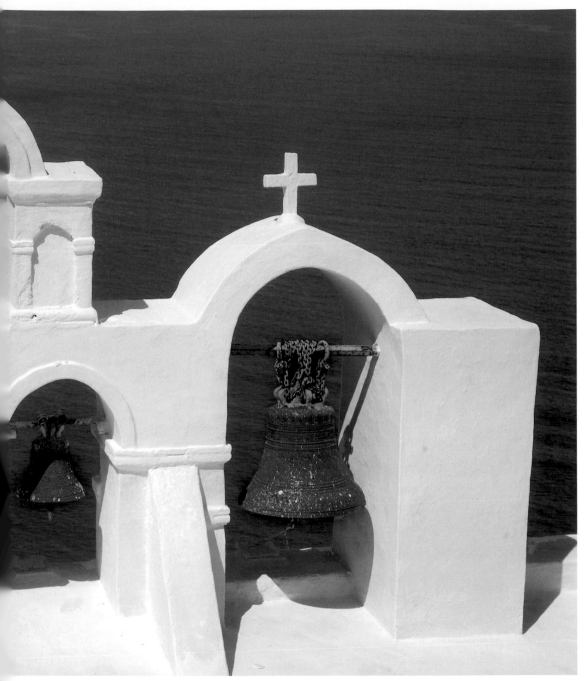

裁掉一半 (圖三)

🔺 再裁下去就減過頭了 (圖四)

減法的目的是要排除任何會干擾主題的元素，讓照片的主題 (而非主體) 流暢發展。相較於加法，初學者比較需要的是減法。從減法開始比較能看到明顯的成效，比較有成就感。所以，底下是一些減法的技巧：

● **背景單純化**：單純的背景是突顯主體的好方法，我們可以改變相機的角度、位置，儘可能為主體尋找單純的背景，而在尋找單純背景的同時，還要注意背景顏色不要與主體太過接近，否則亦不容易凸顯主體。

● **淺景深**：淺景深和選擇單純背景有不同之處。淺景深會創造背景的朦朧感，這對於人像拍攝的氛圍效果不是單純拉下一張背景紙可以比擬的，這也是許多攝影人熱烈討論鏡頭 "散景 (Bokeh)" 效果的主要原因。

● **排除視覺的干擾**：這是新手常常忽略的地方，所以當你決定拍攝的主體後，記得從觀景窗中對主體的周圍、背後快速掃描一遍，並謹記減法概念詢問自己這個元素有必要嗎？若不需要，便調整相機的位置或角度想辦法避開它，或將不必要的雜物藏入陰影中。

● **靠近主體**：這是簡化構圖一個很有效的辦法，我們可以移動腳步靠近主體，自然可以裁掉周圍的背景，讓主體變得更大更明顯。

● **運用長焦段排除周邊雜物**：這個方法亦會讓主體變大更明顯，但它和靠近主體並不完全相同，長焦段會導致視角變窄，同時主體與背景的透視效果也會有所改變。

以上各項簡化技巧我們在後面的單元還會更有深入的論述，現在各位只要記得其中的重要概念即可。

攝影是減法也是加法

所以，攝影是加法也是減法，攝影的過程是加法與減法並用的。對於初學者，我們會強調**減法**，但同時也要提醒，"過於簡化" 的構圖將流於單調貧乏吸引不了觀賞者的興趣，例如你希望表現黃昏夕陽的美感，結果只拍一片灰色的天空和一顆太陽，這樣的構圖太無趣了！所以在簡化之餘，務必要適當地 "加入" 其它的元素來豐富影像的內容：

減化不能過頭，減太多了就要加回來，問題是怎麼加怎麼減；其原則就是，不相干的要減，具破壞性的要減，有關聯性的可以加，有互動性的要加，其中的奧妙是抓住 "整體的和諧感"。**和諧** (Harmonic) 是一種最有內涵、最為持久的美感！我所見過的許多優秀攝影作品都具有和諧這個要素。所以構圖的設計，首重**故事簡化、主體簡化、背景簡化**，最後要以**適度的和諧**來避免過度簡化。例如一片黃澄澄的油菜花田可以加入一棵大樹或小木屋，讓元素間產生互動，讓畫面和諧。掌握住以上原則，多加練習，很快就會看得到進步！

🔻 夕陽的光暉將天空染成暖暖的澄黃色，可惜此時周圍沒有任何雲彩來陪襯，我特意將光禿禿的樹枝安排入鏡，讓黑色的樹枝剪影映照在澄黃的天空中，這就是一幅引人入勝的黃昏景緻

地點：北海道・釧路

11 填滿畫面

「**填滿畫面** (fill the frame)」基本上是實踐**減法**規則的手段之一, 也就是上一章提到的「靠近主體」, 不過除了簡化構圖之外, **填滿畫面**還能夠進一步與觀賞者建立更親密的互動與情感連繫!

填滿畫面的效果

之前提過, 新手在拍攝時可能會被主體所引導, 而在拍攝當下忽略掉主體以外的景物;此外, 新手也喜歡將整個主體 "完整地" 納入畫面, 例如整部車、整朵花、整個人、整幢房子 ..., 缺一角都不行!以致於在事後才發現畫面中出現許多預期之外的雜物。

填滿畫面即是希望攝影者將關注的主題填滿觀景窗, 如此便可以裁切掉多餘的背景, 讓人專注在主體上。此外, **填滿畫面**還可以把平淡的照片變得更有力道、更有衝擊性;若是拍攝人像, 觀賞者會覺得像是與畫中人物面對面, 感覺更親密。

🔺 在法國馬塞港一位魚販正在處理漁獲, 第一次拍攝因為距離魚販較遠, 所以納入的景物較多、背景顯得雜亂

🔺 更近距離地逼近, 使照片的焦點更集中, 力道更為強烈!

◀ 改以直幅構圖, 只取魚販賣力的表情及部份的魚身, 主題變得更明確, 而且比較有張力

如何填滿畫面

要讓主體填滿畫面通常有兩個方法：一是儘可能地靠近主體來拍攝，另外就是利用望遠鏡頭將主體拉近。

靠近主體

著名的戰地攝影記者 Robert Capa 曾說：『如果你的照片還不夠好，那表示你靠得還不夠近』(If your pictures aren't good enough, you're not close enough)，這句話可說是靠近主體的最佳註腳。靠近主體拍攝，除了能夠有效地排除干擾物之外，所拍攝的畫面亦別有一種親切感，可讓觀賞者與影像產生直接的連繫，讓人有身歷其境的感覺。

產生張力

靠近主體拍攝會改變空間的透視感，例如邊緣的直線會彎曲，離鏡頭愈近的物體會變得很大，而離鏡頭愈遠的物體則變得很小，這種變形會讓畫面變得很有衝擊性，也就是所謂的「張力感」，這是用長鏡頭拉近主體所做不到的。

> ### 先靠近再等待時機

若你拍攝的主體是會動的小動物或小朋友，例如正在玩弄毛線的小貓、或正在奮力拆解玩具的小寶貝，不可諱言，當你拿著鏡頭靠近時很可能會破壞那美好的一刻！所以想要靠近主體拍攝必須有耐心，你可以先靠近到一個定點然後等待，等到小貓、小寶貝因為習慣於你的存在而沒有戒心，重新專注他們手中的事物，這時就可從容地在旁伺機拍下精彩的畫面了。此外，換用小相機或小鏡頭 (例如 50mm) 靠近，會比拿著一部大塊頭的單眼相機要容易得多。

用望遠鏡頭拉近主體

若拍攝場景的地理環境不允許攝影者太靠近主體，那麼用望遠鏡頭拉近主體也能夠填滿畫面。這個方法的優點是「方便」，主體和攝影者的位置都不用動，只要改變鏡頭焦段或更換鏡頭就好；而且用望遠鏡頭拉近主體不會有透視變形的問題，所以對於拍攝人像是蠻適合的，此外，站在一段距離外拍攝，也比較不會干擾到主體的活動空間。

🔻 靠近小朋友拍攝臉部特寫，散發天真浪漫的無邪魅力

⬆ 將模特兒的身形完整納入畫面, 這是一幅中規中矩的人像照

⬆ 用望遠鏡頭只取半身特寫, 可以清楚表現臉部的神情, 彷彿這位美麗的模特兒正在對你微笑呢!

◀ 再靠近一點, 只拍臉部的五官, 你看效果如何呢?

▶ 荷花給人的印象是亭亭玉立、嬌柔可人, 但是當我用廣角鏡頭逼近, 讓荷花誇大填滿畫面的下半部, 整個畫面的氣勢完全改觀, 讓人見識到荷花堅毅剛強的一面

地點:新店・台大安康農場
提示:用廣角鏡頭儘可能靠近荷花, 採低往高的角度拍攝

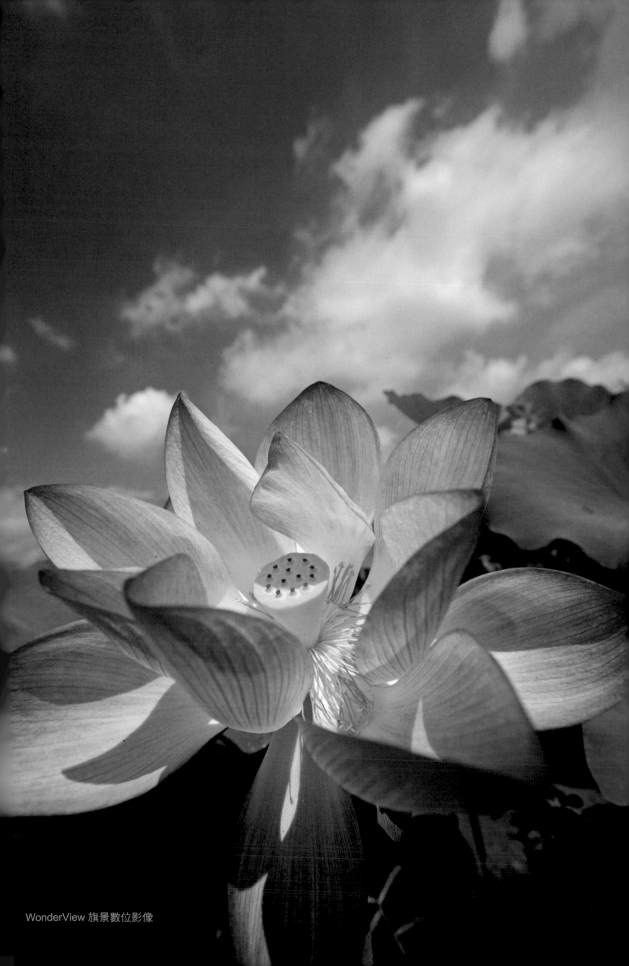

12 黃金分割與井字構圖

黃金分割 (Golden ratio) 是指一個比例關係, 也就是 1:1.618 (或是 1:0.618)。構圖上的**黃金分割**簡單來說就是依照**黃金比例**來分配、安排畫面中的元素, 而**井字構圖** (或稱為**三分法**) 則是黃金分割的簡化版。符合黃金分割比例的構圖可讓人感到和諧與美感, 我們現在就來一探究竟!

何謂黃金分割

所謂**黃金分割**是說將一條線段 AB, 從 C 點分成兩段, 而使得 AC/BC=AB/AC, 也就是「長邊/總長 = 短邊/長邊」。其中「長邊/短邊」經運算的比值為 1.618≈1.6, 古希臘人認為是最符合美感的比例, 所以將這種分割方式稱為**黃金分割**。

黃金分割的應用可分成三種類型:**黃金矩形**、**黃金三角**、和**黃金螺旋**, 接下來我們將依序為各位做介紹並舉例。

黃金矩形

黃金矩形照理說是依照 1.618:1 的比例將構圖畫面分割成兩個矩形, 不過為了方便起見, 通常我們是依照 1.618:1≈1.6:1≈8:5 的比例 (也就是目前常見 16:10 LCD 螢幕的比例, 因為黃金比例也用於長寬比) 來分割, 然後將想要表現的部份放在大分割區, 其餘部份則放在小分割區, 或者將主體放在分割線的位置, 如下面的圖表所示範的樣子:

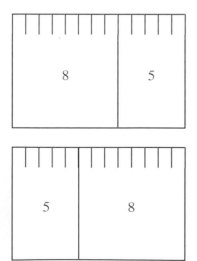

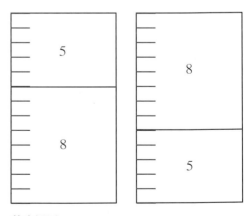

黃金矩形

按 8:5 比例來分割畫面的技巧就是, 將長度或高度分成 13 等份, 然後在 5 等份或 8 等份的地方畫條直線來做分割

◀將山脈的輪廓線安排在垂直畫面 8:5 的地方做黃金分割，使得天空占大部份的畫面，令人自然流露出對天空的敬畏之心，體認造物者的偉大

地點：紐西蘭・冰河

◀ 將海面形成的水平線剛好
安排在 8：5 的分割線上，這
就是一個符合黃金比例的構圖

地點：菲律賓‧愛妮島

黃金三角

一般來說，**黃金矩形**的分割方式感覺較為沈穩、靜態，另外我們還可以改用對角線來做黃金分割，運用三角形的分割區來安排畫面，這樣的構圖感覺起來會比較活潑，也較具有動感。

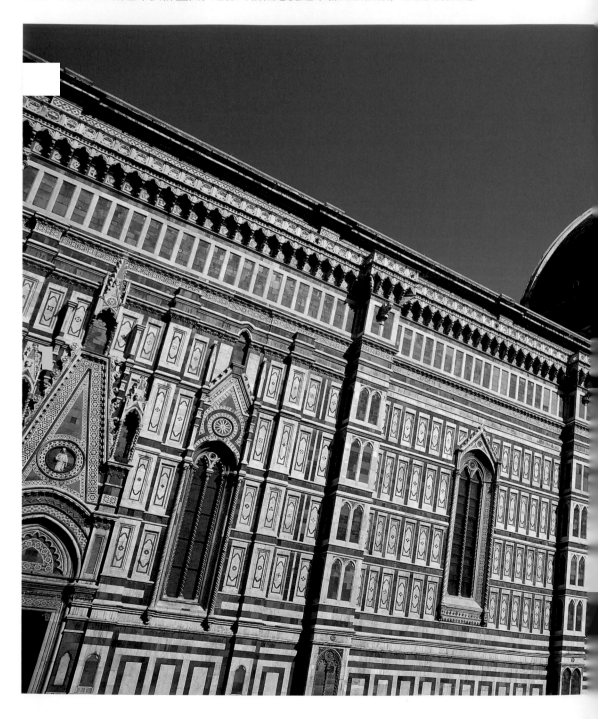

▼本例利用側面拍攝強調
聖母百花大教堂的建築線
條, 並將著名的紅色圓頂安

排在對角線上方的大三角
分割區, 整個畫面給人多變
但又不失莊嚴的印象

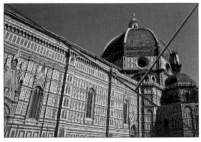

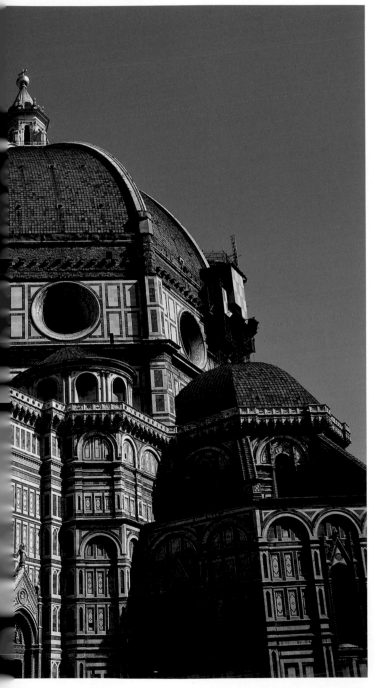

地點: 義大利 · 佛羅倫斯 ·
WonderView 旗景數位影像

◒插腰吃棒棒糖的小朋友實在太酷了。利用黃金三角的對角線將小朋友的身體部份安排在左下的三角形分割區中, 而無辜的臉則安置在分割線的交叉點處, 讓小朋友想吃但又必須故做姿態的臉部表情成為最受注目的焦點

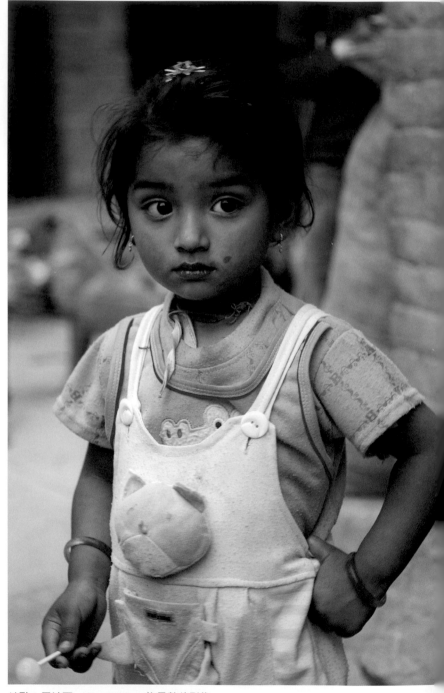

地點：尼泊爾・WonderView 旗景數位影像

黃金三角

黃金三角的分割方式是先畫一條
對角線,然後再畫一條與之成直
角的直線與第3個對角相連。我
們除了可按照分割區來安排畫面,
更重要的是,別忘了將關鍵元素
放在分割線的交叉點上,這樣可
以讓整個構圖品質大幅提升

🔽按照黃金三角的分割方式來分配
構圖元素,讓這幅生菜與水果的組合
看起來生動又美味

黃金螺旋

將矩形依照**黃金矩形**的方式進行多次分割，再用弧線將分割點連接起來會形成一個等角螺線，我們把它稱為**黃金螺旋**。黃金螺旋的構圖方式會散發出一種韻律感，它會引導觀賞者的眼睛環繞整張影像最後停駐在交叉點上：

⬇許多自然界的生物本身就具有黃金螺旋的律動，你只要細心去感受就可發現

黃金螺旋

人們天生對於黃金比例會有直覺的感知，對於黃金螺旋式的構圖方式我們不用刻意去做多層次的黃金矩形分割，只要試著去感受主體和整個場景的律動，然後描繪出螺旋圖形來完成構圖

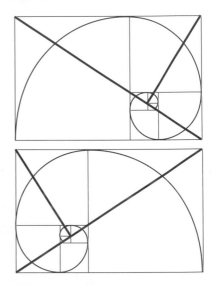

井字構圖法

前面提過，**井字構圖** (或稱為**三分法**) 是從**黃金分割**簡化而來，因為在拍攝現場根本無法用眼力去計算 1:1.618 這樣精確的比例，所以乾脆就簡單將畫面 1 分為 3 (也就是把 1:1.618 四捨五入成 1:2)，利用兩條水平線與垂直線分別將畫面的寬、高分成三等分，形成一個井字和 4 個交叉點，然後按照 1/3、2/3 的比例來分割畫面，並將重點元素 (如：主體或趣味焦點) 安排在交叉點上：

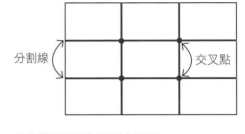

井字構圖的分割線與交叉點

井字構圖的用法之一是找出場景中的垂直線或水平線 (如水平面、樹幹等)，然後將它與井字中的分割線貼齊。之二則是主體與趣味焦點要放在四個交叉點的其中之一，如果同時有主、賓體，則應安排在對角的交叉點上，這樣畫面才會平衡又不會過於呆板

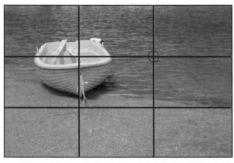

🔻沙灘上只有一艘小船，景物單純，小船如果擺在畫面的中間就會過於呆板，此時唯有將小船置於井字的交叉點上才能讓畫面活起來

地點：希臘·米克諾斯

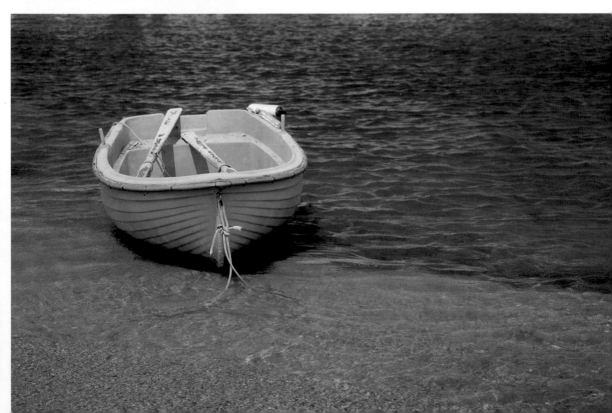

運用**井字構圖**，你必須在腦海中假想這四條分割線，然後將景物安排在分割線或交叉點上。但現在許多數位相機的 LCD 或是觀景窗裡都有標示輔助構圖的井字線，所以我們就不用再憑空想像了，而且還可以利用井字的水平線與場景中的水平線對齊，以免拍出歪斜的照片。

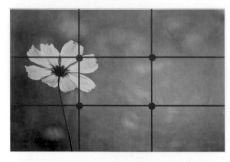

提示：本例運用 200 mm 的焦段，將焦點對準波斯菊，並搭配 f5 的大光圈使波斯菊前後的花田都變模糊，以營造出朦朧浪漫的氣氛．WonderView 旗景數位影像

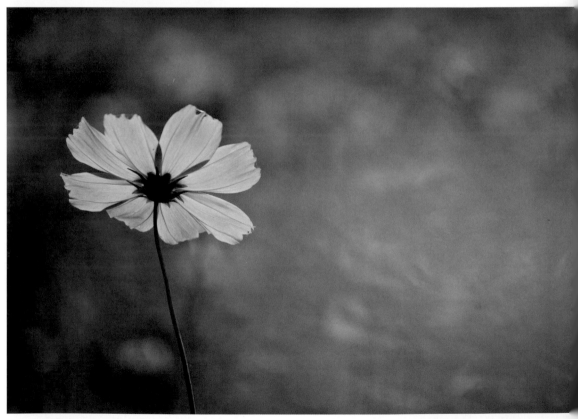

⬤ **井字構圖**的畫面亦符合**黃金比例**，所以會自然散發出和諧的美感。本例將那株挺立的波斯菊安排在畫面左側的 1/3 處，並讓花朵的部份剛好落在井字交叉點上，整個畫面看起來似乎有一股受風吹動的感覺，若將那株波斯菊安排在畫面中央就沒有這種效果了

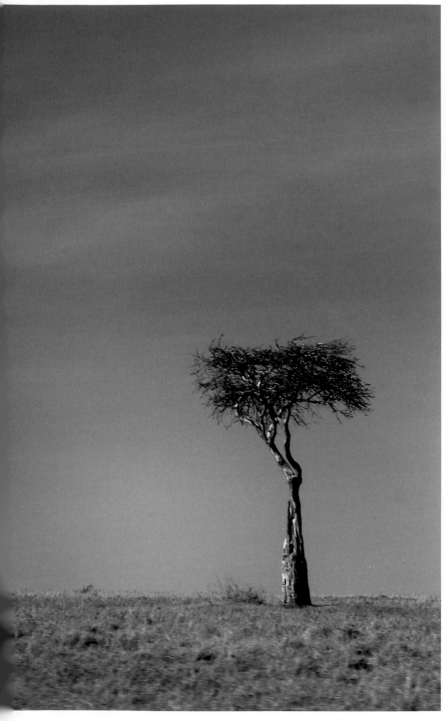

◀ 畫面中如果有重點
景物，將其安排在井字
交叉點是最適合不過
的，不僅可讓畫面變得活
潑，而且還有平衡作用，
畫面中那棵刺槐就是遵
照這個原則來安排的

地點：肯亞・馬賽馬拉
　　　國家公園

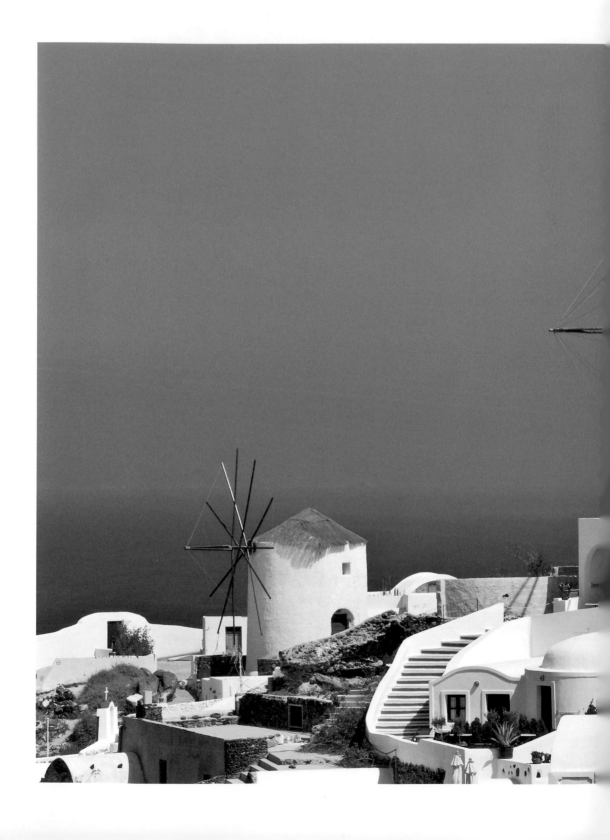

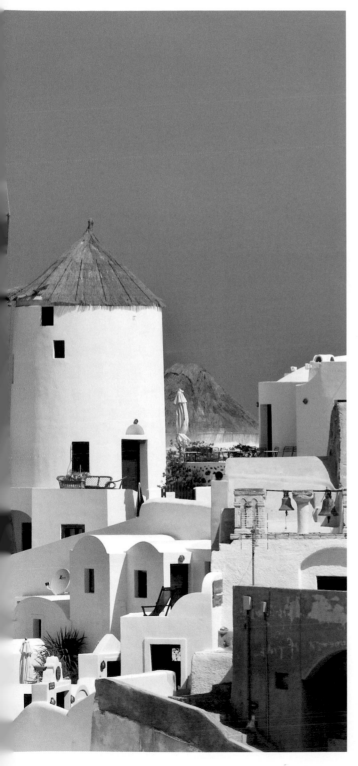

◁ 沒有葉片的風車是米克諾斯最著名的地標，將畫面中的兩座風車巧妙地安排在對角線的交叉點上，不僅達到平衡，還有一種高低對比的趣味

地點：希臘・米克諾斯

交叉點的選擇

人眼的視覺習慣通常是由左邊切入，然後慢慢巡視到右側而停駐，所以將景物放在井字交叉點時，一般會選擇放在右側的交叉點上。

但是，將景物安排在交叉點時也要注意方向性，如果景物正從畫面的左方往右方行進，就不適合安排在右側的交叉點上，因為這樣會沒有視向空間，使得畫面看起來很有壓迫感。

攝影新手在分割畫面或安排主體的位置時，常常習慣性將畫面對半切成二等分，或是將主體放在畫面正中央，這兩種構圖方式一般來說較為枯燥乏味（但不是絕對的），運用**黃金分割**和**井字構圖**可以減少這類的構圖疏失，讓構圖品質大幅提升。但是我們也要建立一個觀念，**黃金比例**雖是美學上的金科玉律，但它並不是所有構圖問題的解答，一味遵循而不知變通，很容易流於公式化、千篇一律，失去新鮮感！所以在運用時，除了按照規則安排畫面元素外，也要多多變換相機的角度，改由上往下拍、或是由下往上拍、側面拍 ... 等等，嘗試各種構圖的變化。

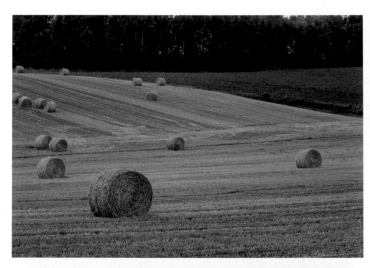

◀ 若將靜態的主體放在左側的交叉點上，總覺得視線一進來就被拉住了，而無法順利地向右移動

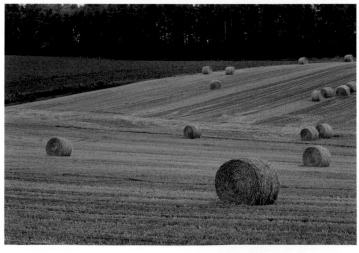

◀ 將主體改放在右側的交叉點上，很神奇的，那種不適感就消失了

提示：本例是運用 Photoshop 的**水平翻轉**功能，將上圖翻轉而得

▶ 突破三分法的窠臼

三分法可說是最為人熟知的構圖規則,在運用上亦非常廣泛,許多新手甚至將三分法奉為不能打破的圭臬!但是,本單元一開始就提到,三分法是從黃金分割簡化而來,它只是黃金分割的一個近似值,所以不要為了迎合三分法的規則而限制了你的創意!

像有日本攝影家就提出了「四分法」的構圖更有力量,但其實不止四分法,五分法或六分法誰曰不宜,重點在於是否能夠表現出你的想法、你的創意:

⬇四分法的構圖讓天空更廣更高,讓敬畏天地的情感油然而生

地點:日本・北海道禮文島

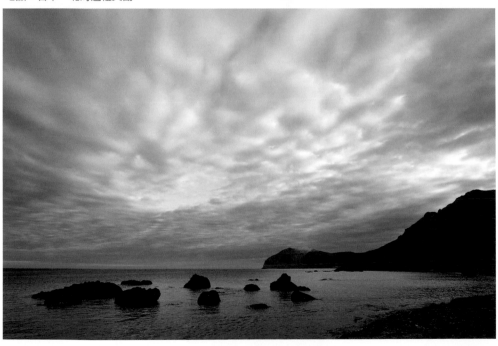

三分法只是學習構圖的基本訓練,這就像棒球選手一定是從基本功開始訓練,但正式上場時,若一味拘泥於基本動作可能連球都打不到!這是各位在學習三分法時應該具備的一個正確觀念。

13 直幅或橫幅

照片可分**直幅** (Vertical) 和**橫幅** (Horizontal) 兩種。到底要拍直幅還是橫幅必須根據實際的場景以及你想要表現的效果來考量。

依主體來決定

通常我們會依照「主體的外形」來決定採用直幅還是橫幅。若拍攝主體是屬於高大、瘦長型的，例如高樓大廈、大樹、落差很大的瀑布、單一人像 ... 等，那就採**直幅**拍攝；若拍攝主體是屬於寬廣型的，例如綿延的山脈、湖泊、兩人以上的團體照 ... 等，則採**橫幅**拍攝。

埃及位於西奈半島的拉斯·默罕默德國家公園 （Ras Muhammad National Park) 以兩座可愛的圓錐型石塔做為入口，為荒蕪的沙漠增添一點輕鬆的趣味。依石塔的外形採取直幅構圖，充份展現由各式石頭堆砌而成的石塔造形：

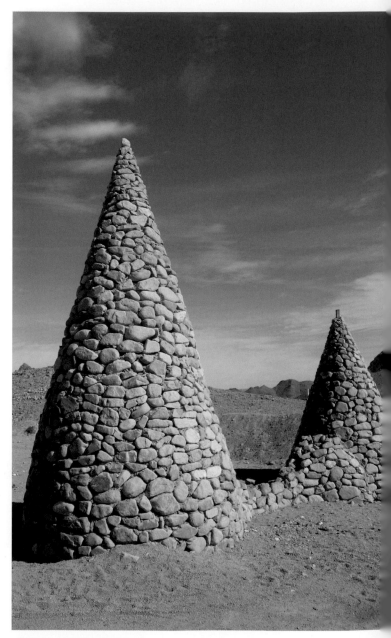

🔺 拉斯·默罕默德國家公園入口

遠遠的就可看到高聳突出的鐘樓，從水路前往威尼斯，視野是廣闊的，這時用橫幅最能拍攝港口的整個全貌，拍攝時要特別注意水岸要保持水平，不可歪斜，我把鐘樓安置於黃金分割線上。

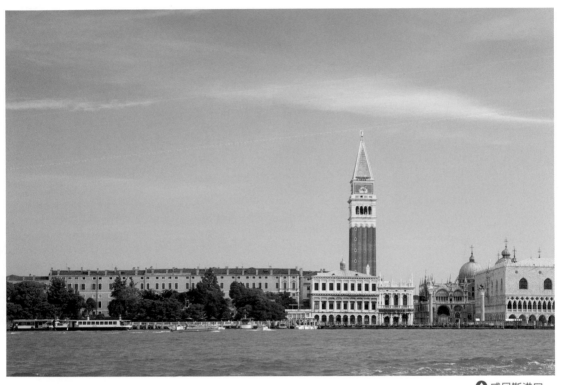

▲ 威尼斯港口

在聖馬可廣場上，我又看到高聳的鐘樓，這時視野受周邊建築物的限制，必須用直幅拍攝才能把鐘樓完整納入，我用旁邊古典的音樂咖啡廳（不時會有樂團演奏）做搭景，咖啡廳屋頂的雕像順著頃斜的天際線，把視線引導到鐘樓，二者相互輝映著威尼斯繁榮的歷史。遊人在露天咖啡座欣賞精湛的建築藝術，現場悠揚的古典音樂演奏，引領大家體會義歐文化資產，同時品嘗著名的義式咖啡。威尼斯能成為世人矚目必訪的旅遊聖地，自有它的實力。

◀ 聖馬可廣場

攝影：張宇翔

🔺若要用橫幅拍攝獨照，建議將人像安排在一側以營造視向空間，而且適當納入背景，以引出影像的故事情節。這時，可以用控制景深來掌握故事浮現的程度

🔻橫幅人像必須保持畫面的單純化，否則主體會顯得薄弱而失去重點。將這張橫幅人像與上一張比較，即可發現臉部所佔面積少了很多，這是橫幅不利人像拍攝一個很重要的原因

攝影：張宇翔

至於拍攝人像的獨照，不論是全身或半身，以人的形體而言較適合採用直幅來拍，這樣不僅能夠清楚呈現臉部的表情，周圍也不會有太多的多餘空間。若採橫幅拍攝，則必須確保畫面的單純化或搭景來拍，否則在人像兩側容易留白太多，讓畫面顯得空洞或引進太多雜物。

▶直幅拍攝人像較能夠清楚表現出人的形體與臉部的表情變化

攝影：張宇翔

依情境氛圍決定

在攝影構圖上,直幅被認為是**人像模式** (Portrait),而橫幅則是**風景模式** (Landscape),好像拍人像就要用直幅,拍風景就要用橫幅,但這樣的考量過於簡略!在決定直、橫幅時,除了主體的外形之外,也應考量想要營造的情境氛圍。

直幅與橫幅所表現出的情境氛圍大不相同,一般來說,**直幅構圖**強調深度和高度,給人崇高、莊嚴、深遠的感覺;而**橫幅構圖**則強調寬度,給人寧靜、安穩、開闊的感受。京都的東山區是拍攝櫻花的極佳景點,一個小雨的早晨我在金戒光明寺旁的巷弄轉角看到這個小祠堂,雨後的櫻花色彩十分飽和,我先用橫幅拍了一張,但是紅花綠葉太過喧囂,無法呈現小徑純淨又孤寂的美感。我改用直幅避開左邊的綠樹,整個氛圍就大為改觀了。

> 特別說明:環境會影響賞圖的效果,所以觀賞作品時,必須減少週遭因素的干擾。請大家在看這兩張作品時,務必用白紙遮住其中一張,效果才會明顯。

🔺雖然橫幅讓櫻花有較大的表現空間,但與我希望營造的氛圍有些落差

地點:京都‧金戒光明寺

▶改用直幅拍攝後,櫻花的範圍雖然變少,但在寺廟的黑瓦屋簷陪襯下,彷彿收斂了之前浮誇的舉止,而透露出一股寧靜的意味

來到埃及的亞斯文，就可以看到過境千帆的景象！亞斯文的尼羅河可說是風帆船的表演舞台，看著河面上許許多多的白色風帆迎風飄盪，真的讓人有想飛的衝動。

第一次看到風帆船還真的是大開眼界，原來不需要利用到任何能源，只要有 "風"，就可以讓一艘大船在廣闊的尼羅河上航行幾百公里，不禁讓我肅然起敬。基於敬畏之心，我先用直幅拍攝一張，照片中的風帆顯得壯觀又高大，非常有氣勢；不過直幅的問題是對當地的環境詮釋太少，所以我又用橫幅拍了一張，橫幅將尼羅河對岸的黃土山脈以及河面上的熱鬧景象都囊括進來，在如此惡劣的環境，埃及人竟是如此的樂天知命，我想這是一幅值得讓人省思的照片。

地點：埃及・亞斯文

▶一般人因為相機的構造及持握方式拍照多採橫幅，但是直幅確有其特色，直幅可以強調深度、高度、給人崇高、莊嚴、深遠的感覺，例如這張教堂內的照片，為表現其莊重肅穆的宗教儀式，我用直幅來拍，並且把祈禱中的人們也納入，教堂的宏偉就一目了然。

依使用場合決定

我們也可以根據相片將來的用途來決定採用直幅還是橫幅。假如拍攝的相片將來要做為雜誌或是書本的封面或插圖,則採直幅構圖會比較適當,因為大部份的雜誌、書籍本身就是直幅的型式。但若是要在電腦或電視的螢幕上播映,則採橫幅構圖會比較適合。

本單元雖然介紹了判斷直幅或橫幅構圖的一些準則,但並不表示面對場景時我們只能採取一種拍法。有些場景取直幅或橫幅會有完全不同的感覺,若你無法決定,那麼就各拍一張吧!

地點:日本・河口湖

◬橫幅表現河口湖開闊的地理景觀　　　　　　　◗直幅表現河口湖多彩的顏色層次

14 平衡與比重

平衡 (Balance) 可以讓觀賞者感覺到和諧、穩定、圓滿,進而對作品產生認同。許多攝影作品創意十足,讓人眼睛為之一亮,第一時間會抓住眾人的目光,但是多看幾次之後卻愈趨平淡,其原因之一就是缺乏和諧與平衡感。

視覺平衡感

左右的重量相等就是平衡,上下的重量沒有傾倒之虞也是平衡,但平面的影像哪來的重量?所以構圖的**平衡**不是指實體的重量,而是指**視覺的感受**!例如將相同大小的黑球和白球擺在一起,我們會覺得黑球比較重,這是受到**明暗**的影響;將大黑球和小黑球擺在一起,我們會覺得大黑球比較重,這是受到**面積大小**的影響;除此之外,還有**顏色深淺、距離遠近、線條粗細、清晰模**糊、動態靜止、數量多寡 ... 等等,都會影響視覺比重的感受。

了解視覺上對於輕重的感受,我們就可以透過線條、面積、形狀、色彩、數量、距離 ... 等等的運用,使畫面達到平衡。例如剛才那兩個不平衡的範例我們就可以做些調整,使畫面達到平衡:

色調愈亮的愈輕,愈暗的愈重

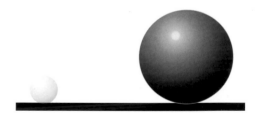

面積愈小的愈輕,愈大的愈重

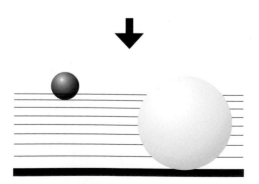

用遠近來平衡明暗的比重 (把黑球往後移)

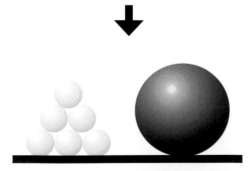

用數量來平衡大小的比重 (增加小球數量)

平衡技巧的訓練

其實要達到平衡並不難，因為人類有喜歡追求平衡的天性。可是，只有平衡構圖是無法吸引人的，例如將主體擺在正中央或將水平線放在正中間都算是做到平衡的需求了，但這樣的平衡是呆板的、無趣的。我們要追求的是在強而有力的元素之間達到平衡，這樣的構圖才能爆發力量、觸動人心。

◀ 將鮮紅色的牛車擺在畫面的中央，地面的水平線也剛好位於中間，整個畫面不偏不倚十分穩重，可惜這樣的構圖過於死板，展現不出特色

🔽 在視覺效果上，藍天感覺較輕，深色的地面感覺較重，所以在取景時，刻意將天空的範圍留白較多，一來可呈現空氣的通透感，二來可以利用大面積的天空平衡視覺，不會讓畫面過於沈重

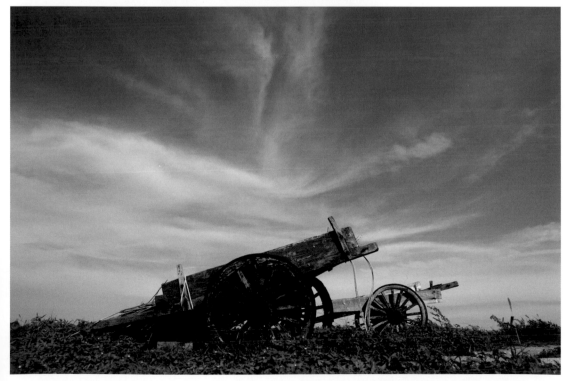

位置平衡

若畫面的主體單純且明顯, 不一定要放在中央, 偏離中心的位置一樣可以取得平衡, 而且更能顯現出動感與力量。

還有愈靠近邊緣或是愈靠近軸心的元素, 感覺重量會增加, 所以即使是邊緣的一個小點, 也可以與畫面中的巨大形體達成平衡。

許多攝影者都明白平衡的道理, 但卻不知道如何掌握和運用, 底下我們利用**槓桿原理**, 並搭配實例來加以說明。

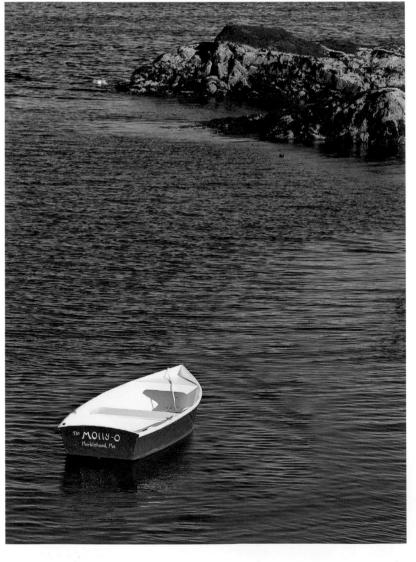

◀Marblehead 這個位於波士頓北邊的小港灣, 總有絡繹不絕的風帆船在海面上活動。我特別選在清晨來到這裏想捕捉港口的另一種面貌, 此時海岸邊散落了幾艘小船, 選定一艘船頭朝右前方的紅色小船後, 將它安排在畫面左下的井字交叉點, 與右上方的岩岸形成平衡之勢。在這悠閒的清晨, 無人操縱的小船彷彿仍不甘寂寞地蠢蠢欲動

地點：波士頓‧Marblehead

對稱平衡

在支點兩側分別擺放相同的物體, 由於其大小、形狀、顏色 … 等均相同, 所以達到平衡。
對稱平衡是最簡單的平衡方法, 但是攝影者必須巧妙安排其中的元素, 否則畫面容易流於單調 (我們將在下個單元進一步探討**對稱**構圖)

▶ 從布拉格的天文鐘塔俯視街景, 路上的行人與建物就像小人國一般, 三輛色彩鮮明的馬車很引人注目, 構圖時以馬車為主角, 將其安排在畫面的對角線, 為了讓畫面左右平衡, 待畫面右半部有人走過時才按下快門, 如果沒有這些人的點綴, 畫面的重心就會整個落在左半部, 產生畫面失衡的情形

地點:捷克・布拉格

色調與大小平衡

支點右邊的物體雖然比左邊的物體小，但
是右邊的物體顏色較深、亮度較暗，左邊
的物體顏色較淺、亮度較亮，所以在視覺
效果上兩者是達到平衡的

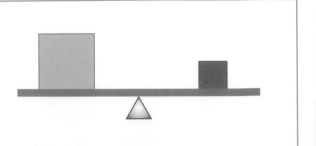

⬤有人拍櫻花，一拍數千張，結果到處都是櫻花，畫面顯得雜亂沒有重點。拍攝櫻花要能搭景，例如本例是用白色櫻花搭配深色的傳統屋頂，為了畫面的平衡，讓色調較淺的櫻花佔較大面積，暗色調的屋頂則安排在右下角約 1/4 的面積，絢爛的櫻花與古樸的屋簷形成美麗的對比

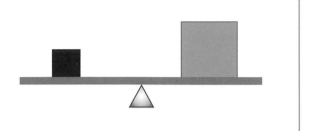

⬆日本的紅葉季節真的是五彩繽紛, 我捕捉到這紅葉與黃葉競相爭豔的鏡頭, 由於紅色一般來說比較搶眼, 感覺較重, 所以我讓紅葉稍微退讓些, 讓它與較大範圍的黃葉達成協議, 和平相處

大小與數量平衡

支點左側的物體較大，要讓槓桿達到
平衡狀態，可以在右側擺放兩個體積
較小的物體

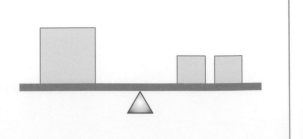

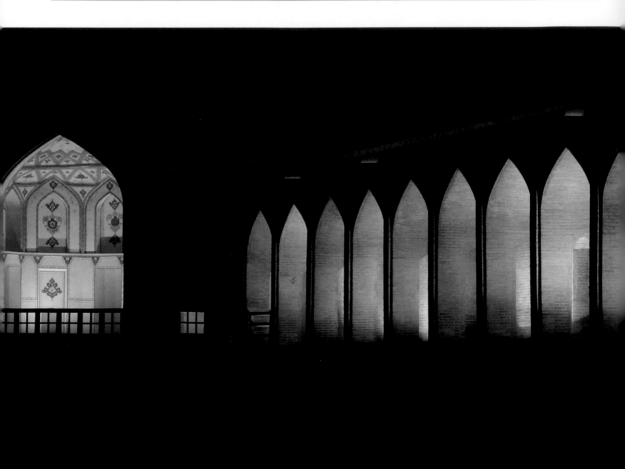

●查揚德河上的哈糾橋
愈夜愈美麗，暈黃的燈光
將方正的橋墩幻化成美麗
的城堡。哈糾橋最特別的
地方是一凸出的八角亭，
它比其它的橋孔都大，是
以前皇室專用的空間，裏
面有美麗的馬賽克藝術。
本例將最具特色的八角亭
安排在左側，右側則安排
多個橋孔來填滿，一來達
到平衡，而且這樣的構圖
也有別於一般對稱的印象

地點：伊朗·伊斯法罕·哈糾橋

提示：對著燈光的地方測光後，將曝光值降低
1 格或 2 格，這樣橋孔中的細節才會清晰，否則
一般都會曝光過度，只看到一個個黃色格子

△這張照片也是運用大小　少，但花形大且完整，感覺相　但可以用數量取勝，兩相爭
和數量來取得平衡的例子。　當有份量；上方的白色菊花　豔的結果就是讓畫面獲得適
下方的粉色菊花雖然數量較　也不甘示弱，雖然花形較小，　當的平衡

動態平衡

通常我們會運用兩個物體來達到所謂的**動態平衡**。兩物體的重量也許因為「大小」或「遠近」的差異而不相等, 但觀賞者的視線會受到畫面的牽引, 從一個物體移動到另一個物體而達到平衡。**動態平衡**可以引起觀賞者心理上的微妙變化, 而讓畫面產生 "動" 的效果

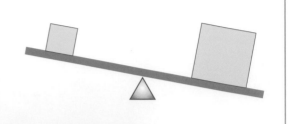

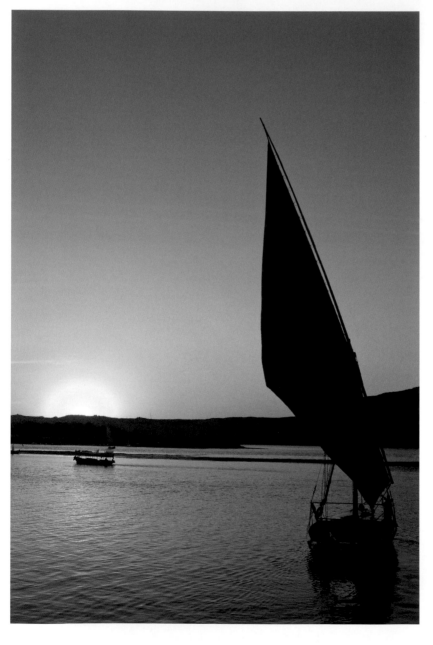

◀ 在這張照片中, 暗色的風帆船幾乎佔據整個右側, 讓畫面重心似乎往右偏, 但是當我們的視線順著風帆的牽引到達左側的夕陽與小船, 那種傾斜的感覺消失了, 整個構圖達到平衡

地點：埃及・亞斯文
提示：雖然前面提過暗色比淺色重, 但是有光線照射的地方會比沒有光線照射的地方重, 因為較容易吸引注意！本例的風帆船雖然是暗色, 面積又大, 但是太陽是自然界的光源, 比重很重, 所以能夠取得平衡

縱深平衡

在處理畫面的平衡時, 我們除了關注畫面的上下、左右之外, 千萬別忘了畫面的 "縱深", 也就是前景到背景之間**景深**的平衡, 也是很重要的。

地點：北海道・富田農場 ・WonderView 旗景數位影像

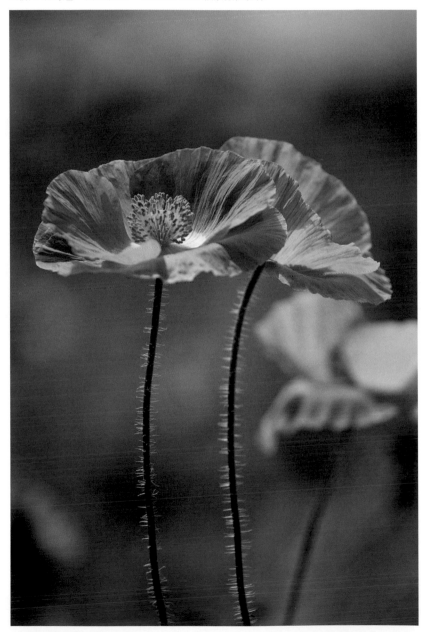

▶如何控制前後景深的平衡？基本原則就是「該清楚的地方清楚, 該模糊的地方模糊」。這張照片運用較短的景深僅讓前方的花朵清楚, 之後的背景則模糊一片, 前後景深控制地恰到好處。如果景深控制不好, 使得前方花朵清楚的部份太少、或是背景的模糊程度不夠, 干擾到前景的欣賞, 那麼畫面的縱深就不平衡了

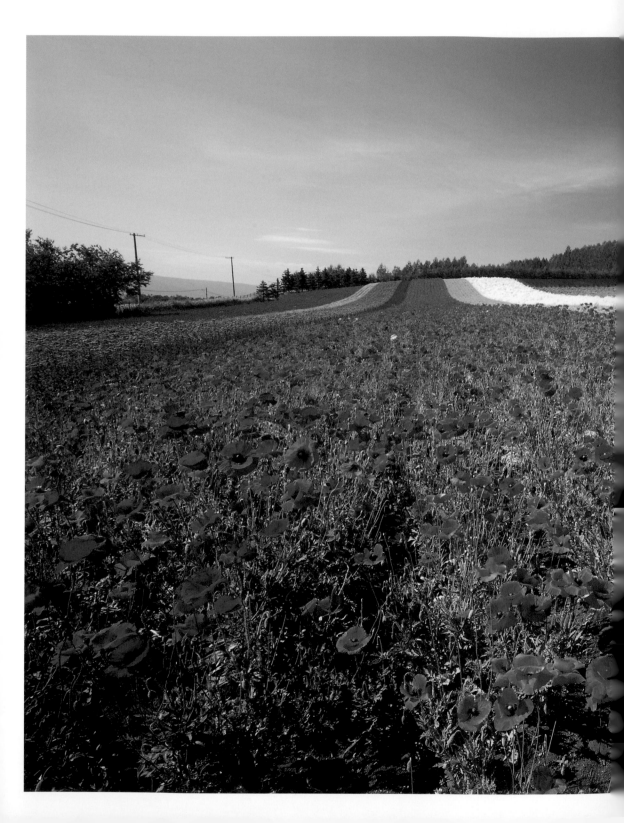

地點：北海道・富田農場 ・WonderView 旗景數位影像

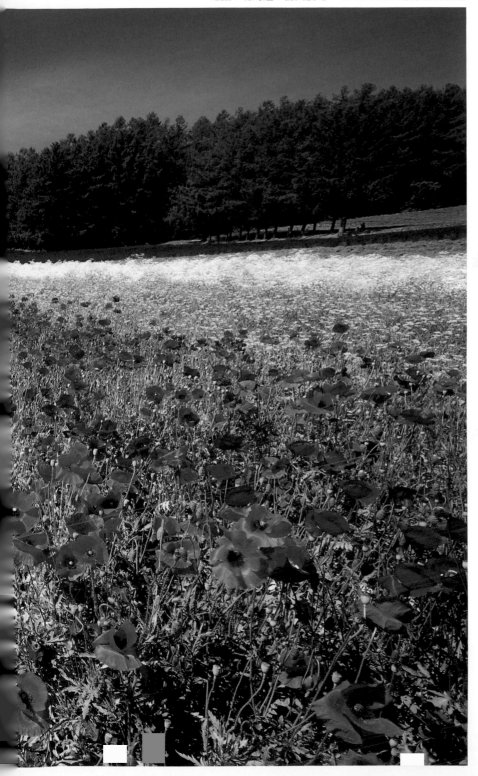

◀ 有 的 構 圖 則 需 要
前 後 都 清 楚 才 能 在 縱
深 方 面 取 得 平 衡。例
如這幅作品希望觀賞
者的視線能夠經由前
景花田的引導達到後
面的消失點，若景深
控制不好，導致前景
或背景不夠清晰，都
會阻礙視線的行進

15 對稱與鏡像

> **對稱** (Symmetry) 是取得畫面平衡最簡單的方法，但是要拍得好並不容易，我們有些技巧要提供給您。

對稱構圖的拍攝技巧

許多場合，我們為了避免刻板、也為了創意，往往會避免由主體的正面拍攝，但唯一的例外就是廟宇、神殿、宮庭、教堂之類的建築。

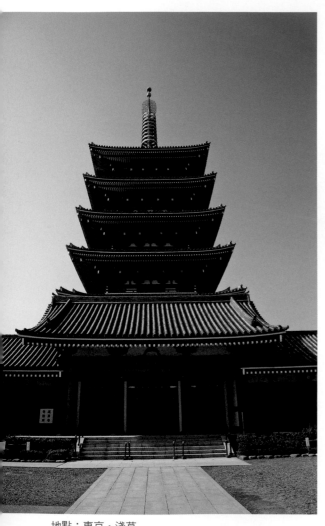

地點：東京・淺草

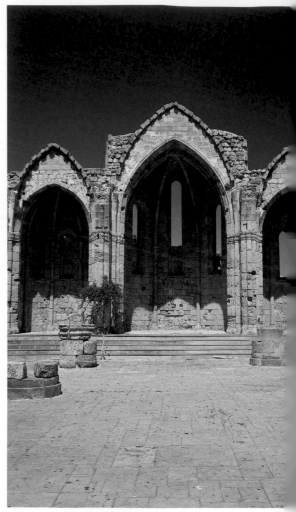

地點：希臘・教堂

廟宇和教堂是許多虔誠的人們獲得心靈教化、救贖的場所，我們在表現時，一定要對稱、不偏不倚，這樣才能呈現出莊嚴、剛正不阿的氣勢。

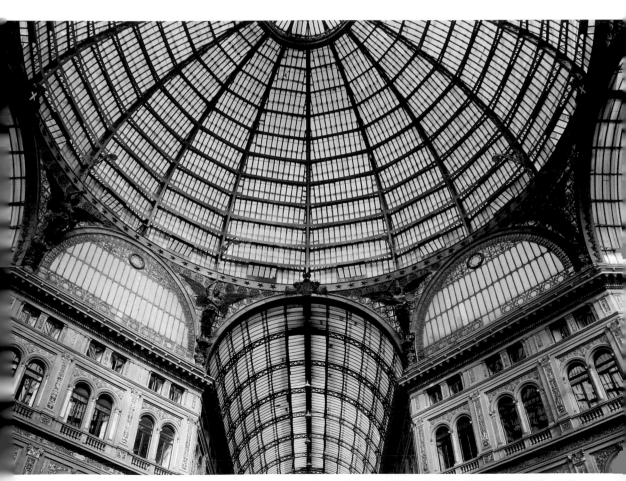

◭ 大部份人較容易注意到物體對物體的對稱，但其實各種線條與形狀的對稱構圖，可以給人更強烈的視覺印象
地點：義大利‧拿坡里

對稱構圖的場景因為有著強烈的秩序感, 通常第一眼會滿吸引人的, 但是因為兩邊的圖形相同, 也很容易失去新鮮感, 讓人覺得重複、單調。所以要善用現場的光線、主體的線條、色彩、造型, 或變換鏡頭焦距、角度 ... 來突破。

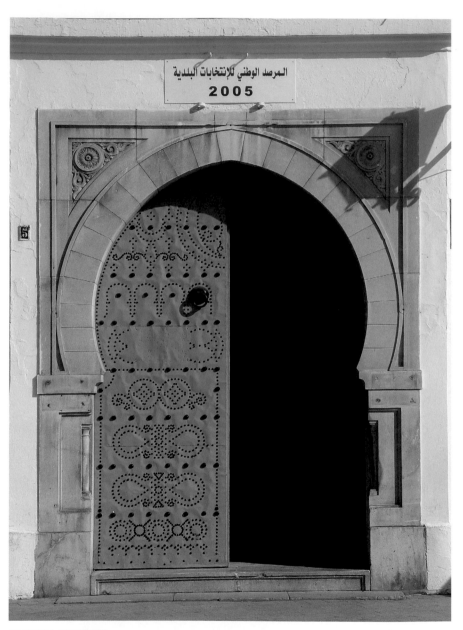

◯ 對稱中的不對稱

這是一扇非常有地方特色的門, 北非許多信仰伊斯蘭教的國家, 不止是清真寺, 就連一般住家也都是這種造型的門。門本身是對稱的, 只是其中有一片門扇因為打開, 使得光線照不到而形成一明一暗, 增添了幾許神秘感, 讓人心中不禁有股衝動想要進去打探一下, 看看是否會走入天方夜譚之中・地點：北非突尼西亞・突尼斯

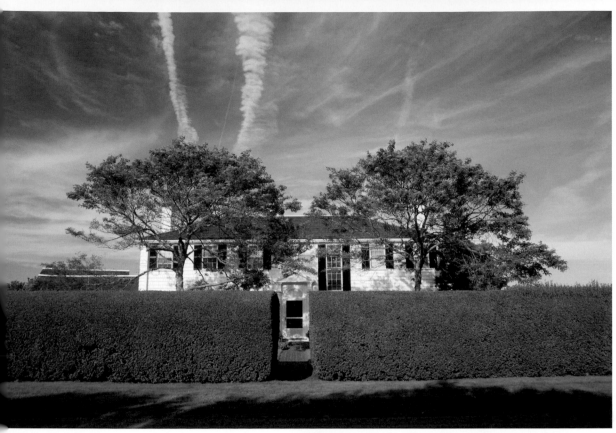

⬆這是美國麻州 Cape Cod 的一幢渡假屋, 房子本身就充滿了許多對稱的趣味, 例如對稱的大樹、對稱的煙囪、對稱的門窗等。晴朗的天空配上綠意盎然的圍籬與草皮, 打破對稱給人的古板印象, 並帶來一股清新的感受

地點：美國・Cape Cod

斜向對稱

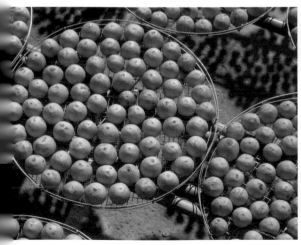

🔺 改變拍攝角度俯視取景, 可以取得特殊的〝對角線〞對稱構圖, 突破一般人的既定印象, 誰說對稱構圖只能是水平對稱或垂直對稱呢？

🔺 嫩綠的草地上落下兩片櫻花花瓣, 除了將她們安排井字交叉點上, 又因為背景的一致, 剛好形成對角線的對稱構圖。斜線的對稱有一種動感, 讓人感覺這兩片花瓣似乎一直在講悄悄話呢！

感覺的對稱

另有一種對稱構圖的手法稱為**感覺的對稱**或是**心理的對稱**，意思是說畫面並非完全相同，但是在視覺上仍有對稱的效果。這種構圖並非隨手可得，攝影者要運用聯想力並用心觀察，才能賦予對稱構圖另一種趣味。

🔺波士頓港口許多捕龍蝦的漁船，捕龍蝦的浮標五顏六色，在陽光的照射下很難不被它們吸引。這兩個龍蝦浮標剛好上下顛倒，顏色上白下黑，有種互唱反調的意思，但彼此又都能容納鮮豔的黃色。我讓它們各佔畫面的一半面積形成左右對稱，至於顏色的箇中趣味就讓各位自己去體會

倒影及鏡像的對稱

除了拍攝實際對稱的場景之外，我們還可以透過拍攝鏡面反射的影像（如水中倒影、鏡像）來取得對稱的畫面。一般在介紹構圖規則時，我們常會提到不要將水平線放在畫面的中央（因為會不知道重點在哪裏），但是記住，拍攝水面倒影的對稱構圖是唯一的例外。

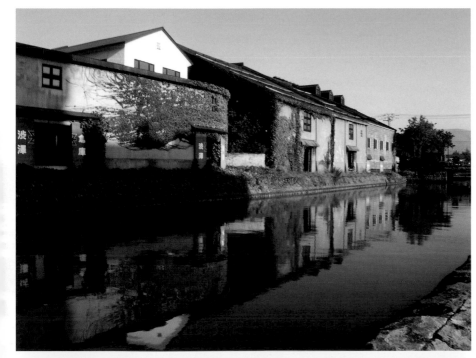

◀ 若覺得正面拍攝的對稱構圖太過一板一眼，我們可以將相機改個角度，斜著拍，這樣的畫面不僅對稱，還有延伸的美感

地點：
北海道·小樽

◀ 透過鏡面可以取得非常有趣的對稱畫面。這張是在澳門的賽車博物館所拍攝的，特殊的鏡面將賽車切割成不規則的條狀，有種超現實的視覺效果

16 對比

> **對比** (Contrast) 是個值得研究的課題, 適當地運用**對比**可以突顯作品的個性、增添畫面的趣味、強化表現力道, 使主題更加鮮明。

對比的概念

此處所說的**對比** (Contrast) 並非單指亮度的明暗反差或是色彩的對比, 而是一個設計概念。**對比**有 "比較" 的意味在裏面, 意思是讓兩個要素互相比較, 以突顯出彼此的差異, 產生 "強者更強、弱者更弱" 的現象。例如將一顆白球擺在白色背景前, 很難感覺到它的存在, 但將白球擺在黑色背景前就變得非常明顯, 而且看起來更白! 這就是運用黑白色調對比突顯白球的手法。

🔵 黑白色調產生的對比效果

有形對比 vs 無形對比

對比的素材俯拾皆是, 我們可以利用物體的**大小、明暗、遠近、粗細、動靜、色彩、虛實、強弱、高低、深淺、枯榮、長短、...** 等等特性來製造對比, 以強調出希望表達的意念與特點。

除了上述「**有形**」的對比, 也就是視覺上可以明顯感受到的, 另外還有「**無形**」的對比, 無形的對比是心理層面的比較, 例如年紀大的長者手裡抱著新生的小 Baby 就隱含著**年齡**的對比, 牛車與汽車在同一個畫面裡就有**時代**的對比, 其他諸如熱鬧與孤寂、繁華與蕭條、貧窮與富裕、... 等, 也都是無形的對比。

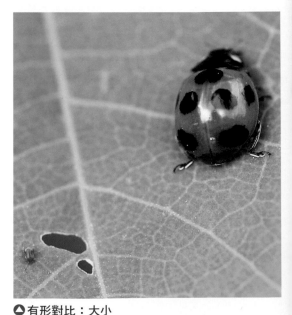

🔵 有形對比: 大小

印象中, 瓢蟲了不起就　　那隻小蟲的對比之下,
是一顆紅豆的大小, 毫　　瓢蟲就顯得巨大無比了
不起眼, 但是在左下角

有形對比：遠近

每年的元宵節，平溪的夜空就會上演天燈的
嘉年華會。許多人喜歡捕捉天燈剛升空的
景觀，真的是「數大便是美」的最佳寫照；
我則偏好 "先來後到" 的次序感，讓滿天的
天燈呈現出 "近大遠小" 的對比，彷彿在演
奏一首交響樂曲。WonderView 旗景數位影像

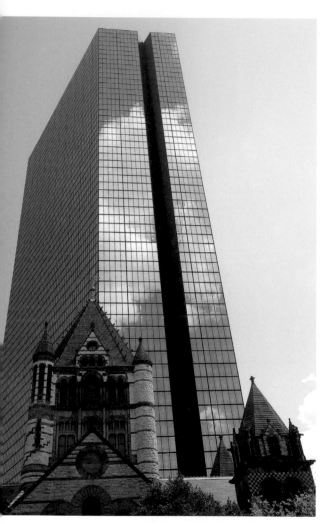

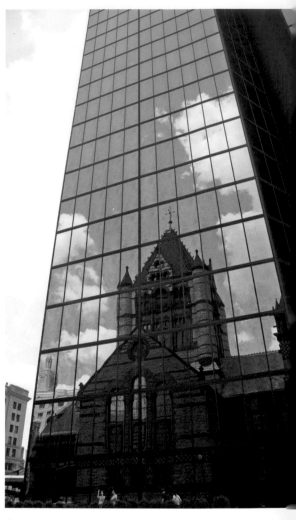

🔺無形對比：時代衝突

在波士頓的卡伯利廣場發現這個場景：一幢現代的玻璃帷幕大樓與十八世紀的教堂建築比鄰而立，馬上就讓我聯想到新舊時代的衝突，於是我將它們雙雙入鏡表現出新舊時代的對比

🔺無形對比：時代融合

忽然我靈光一閃，走過幾個街頭來到帷幕大樓的底下，果然發現這幕我之前想像的畫面：原本分立的兩幢建築合而為一了！這次的新舊對比不再是劍拔弩張的衝突，而是理解與融合．美國．波士頓

> 對比程度的控制

初學者往往會以強烈的對比來突顯主題, 但有
經驗的攝影者會適度的控制對比程度來呈現
場景的氛圍。譬如下面這朵橘色波斯菊, 若希
望強調出她的存在感, 可以用「天空的藍」或
「葉片的綠」來襯托她, 這是運用對比色製造
高對比的手法。但是若我們多找幾朵波斯菊來
襯托就可降低對比程度, 表現較柔和的氛圍。

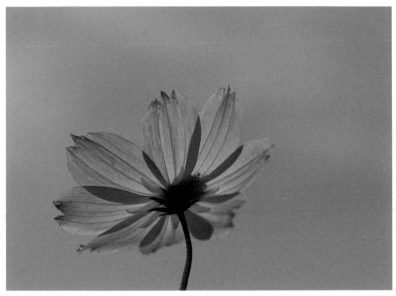

◀ 高對比的表現手法

運用單純的對比色可以
提高畫面的對比程度

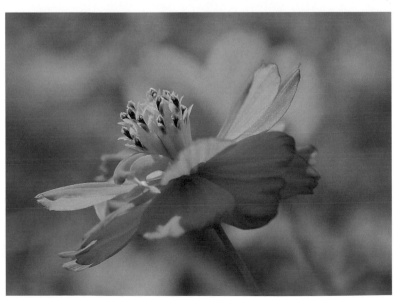

◀ 降低對比的表現手法

增加不同的顏色並讓各
顏色範圍的佔比接近,
對比程度便會降低

對比構圖實例

對比構圖的訣竅就是 "尋找差異"！例如下面這張照片，拍攝地點是摩洛哥首府拉巴特的哈桑高塔 (La Tour Hassan)，假如只拍哈桑高塔的部份，給人的認知就是那是一幢很高的建築而已，沒有什麼衝擊力；但是只要將地面上的石柱、遊客也拍進去，觀賞者就能夠從強烈的**高低對比**深刻感受到高塔高聳入雲的震撼力！

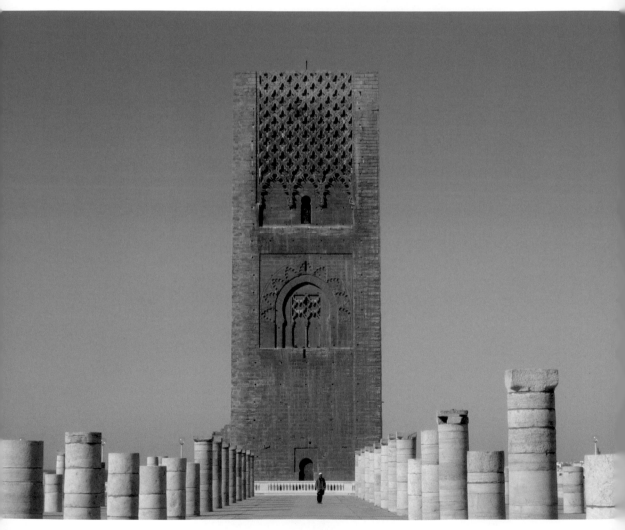

⬆ **高低對比**

要讓觀賞者切身體驗到哈桑高塔的雄偉壯觀，底下的那位遊客與石柱功不可沒，透過強烈的高低差異，整個畫面才能散發出驚人的張力

地點：摩洛哥・拉巴特

虛實對比可以為畫面營造奇妙的氣氛, 有一種超現實的感覺。**實**就是有形的實體, **虛**則有 "看得到但摸不到" 的意味, 例如影子、煙霧、雲彩、反射的倒影 ... 等等。

▶ **虛實對比**

這張照片拍攝時故意將焦點對在虛的畫像, 而讓實體的女孩變模糊, 虛實對調, 營造出一種捉摸不定的趣味

攝影：WonderView 旗景數位影像

▼ **虛實對比**

層層的雲瀑似海又似雲, 與實體的山景形成強烈的對比, 這片雲霧綿延了三、四個山頭實在非常壯麗, 加上偏藍的色溫, 像極了水墨畫般的感覺

地點：南投‧大禹嶺

色彩對比最有視覺效果，也最容易取得人們的注意。我們可善用**對比色、相鄰色**或**冷暖色**來做對比，也可以運用色彩的**色相、飽和度、亮度**來做對比，以凸顯畫面的主題。例如拍攝的主體為紅花，可以儘量找藍天或是綠葉為背景，也可以找白、灰、黑等無色彩（去飽和度）的牆面來當背景，讓畫面的主題更加突出。

我們在**單元 25** 會深入解說構圖的**色彩元素**，另外想深入研究彩色和配色原則的人，可參考旗標出版的**數位攝影徹底研究 ─ 彩色之部**。

◀ 色彩對比

將彩色與黑、灰、白做對比，這種對比關係視覺感受較不強烈，給人淡雅、內斂的感覺。例如本例用隱藏去背後的紅橋和白色的櫻花搭配出春遊的氣息

利用光線的明暗反差營造畫面的對比是相當重
要的技巧，明暗反差大，給人陽剛、,光明、有
生氣的感覺；明暗反差小，則可營造柔軟、溫
和、傷感的氛圍。

◀ 明暗對比

秋日的楓樹從茅草圍
籬探出頭來，盡情享
受日光的洗禮，試想
如果只有單拍艷麗的
楓葉，雖然可用色彩
來製造溫暖的感覺，
但影像看起來會比較
單調，將楓葉及右下
角的陰影納入畫面，
可製造強烈的**明暗對
比**，一來可強化影像
的立體感，二來也可
讓明亮區的楓葉更加
引人注目

◭明暗對比：低反差

夕陽西下，整個大地的光線漸
漸減弱，低反差的明暗對比正
好讓我的畫面散發出寧靜、詭
譎的氣氛，這種戲劇性的光線
難怪有人說是逢魔時刻呢

◮明暗對比：高反差

本例利用強烈的明暗反差，使得
廊柱上面的雕刻更加凹凸分明，
整個畫面散發一股陽剛的氣息

地點：義大利・西西里

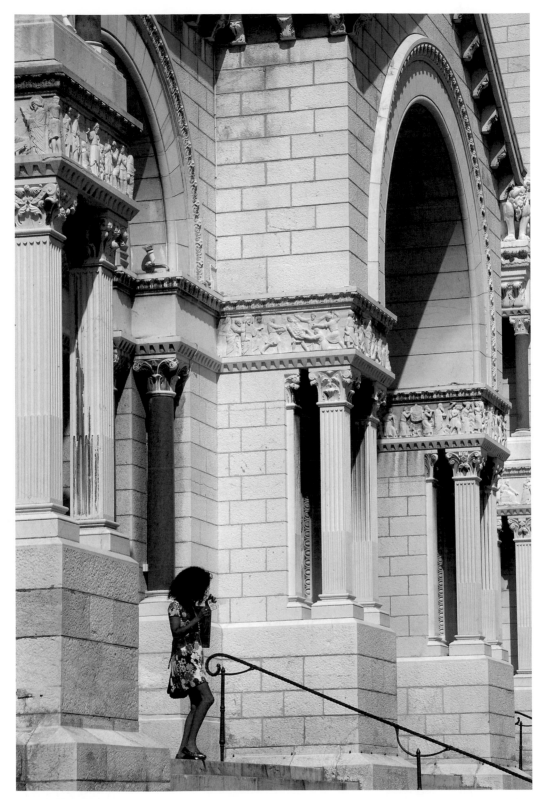

古典與新潮的對比

對比的題材不勝枚舉，我們要把握的就是尋找和主體有差異的關鍵點，即使這個差異非常微小，但對整個畫面仍然會有舉足輕重的影響！

風格古典的百年建築出現一位衣著新潮的都會女郎，整個畫面令人眼睛為之一亮！這張照片給我的感覺是，即使只是小小的一點差異，也能發揮極大的效用

17 大小比例

一般我們都認為照片是真實世界的縮小版，實際上，照片也可以將現實的小東西拍成巨無霸，關鍵就在於**比例**的運用。

通常我們要判斷照片中某物體的大小比例，都會藉助周圍的一些**標準參照物**來得知。例如有一台袖珍型數位相機，單拍相機本身可能看起來就和一般相機一樣大，沒什麼稀奇；但假如將這台袖珍型相機放在手掌上拍攝，這時觀賞者就可藉由「**手掌**」這個**標準參照物**得知 —— 這台相機實在是超迷你，竟然連手掌的一半都不到！

🔵 刻意近拍並將周圍的參照物排除，使得玻璃彈珠看起來比實際上大得多而且變貴重了，讓人一時很難跟小朋友玩的彈珠聯想在一起，很有趣的一張照片

從剛才的敘述可以得到兩個結論：一是假如你希望觀賞者能夠正確評斷出物體的大小，別忘了將周圍的標準參照物拍進去，這個標準參照物就像是地圖上的「比例尺」一樣，可以讓人準確測量出物體的實際尺寸。反過來，假如你不希望觀賞者知道物體的實際大小，那就要將周圍可能的標準參照物去除，如此一來你就可以盡情嘗試「大變小」或「小變大」的拍攝魔法。

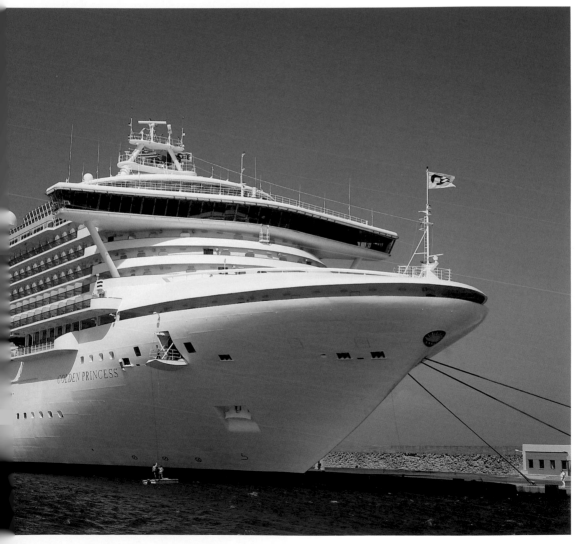

▲ 這艘巨型郵輪假如沒有船弦下方的那塊浮板和人員充當比例尺，可能會讓人誤以為是在博物館中拍攝的郵輪模型

去除地平線, 展現一望無際的空間

在拍攝風景照時也可能運用到**比例**的概念, 例如大家明明看到的都是同一片沙漠, 為什麼他拍的沙漠感覺很遼闊、一望無際, 而我的竟然就只是一小塊?其實技巧就在於去除掉**地平線**這個參照點:

▲ 明明是綿延不斷、一望無際的沙漠, 有了地平線就彷彿被截斷了一樣

▶ 將天空和地平線排除在外, 撒哈拉沙漠那種綿延無際的氣勢就出來了

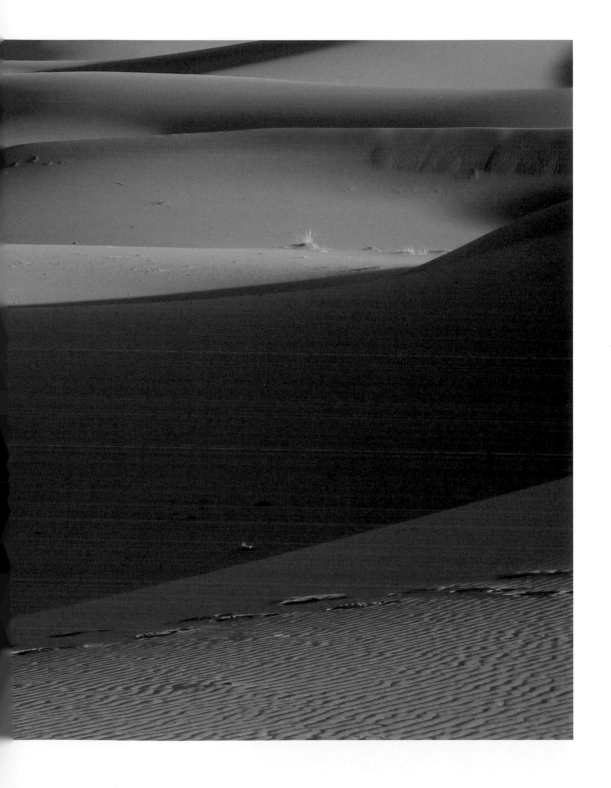

18 透視

透視 (Perspective) 的概念承襲自西洋繪畫而來, 可視為是一種「在 2D平面表現立體空間感」的構圖技法。攝影構圖所說的 透視, 即是要在平面圖像上產生遠近距離的差異, 從而營造出空間感的視覺效果, 底下我們將透視分成三種類型來說明。

線性透視

現實上兩條平行線是不可能交會於一點, 但在視覺上, 當我們沿著一條筆直的公路向遠方望去, 會覺得道路兩側好像會在遠方匯聚到一點, 這種現象稱為**線性透視** (Linear Perspective), 而在遠方相交的點則稱為**消失點** (Vanishing Point)。

所以在畫面中安排這種由平行線匯聚的消失點, 可以讓觀賞者感受到距離的深遠。同時匯聚的平行線還有引導的作用, 讓觀賞者的視線得以延伸到畫面的深遠之處。

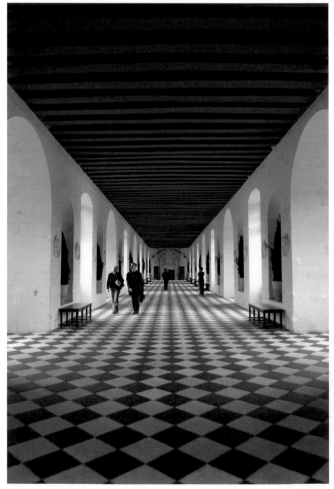

線性透視與消失點

◀ 兩側牆壁以及地板、天花板一致向中央匯聚, 使觀賞者能深刻感受到迴廊的 "深度"。而特意將消失點安排在畫面中央, 使畫面的上下、左右皆形成對稱效果, 表現出雪濃梭古堡莊重、古典的印象

地點：法國・羅亞爾河谷・雪濃梭古堡

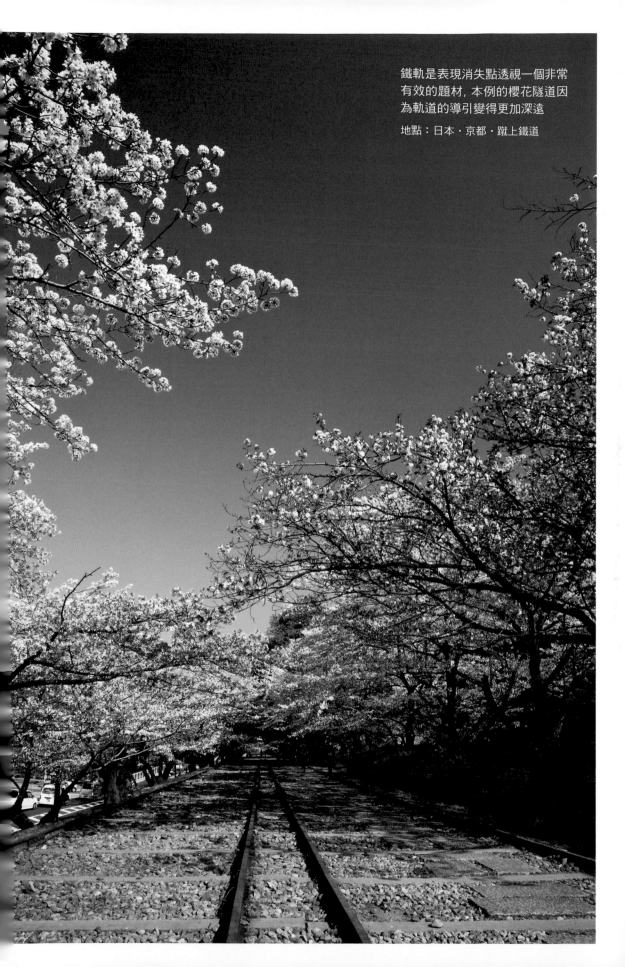

鐵軌是表現消失點透視一個非常
有效的題材，本例的櫻花隧道因
為軌道的導引變得更加深遠

地點：日本・京都・蹴上鐵道

●除非要對稱構圖，否則消失點未必要安排在中間。其實把消失點安排在畫面的一側，更能展現出空間的延伸感。譬如此例將消失點安排在右側接近邊緣的地方，使得道路與一旁的房屋看起來更長、更遠

地點：法國．巴黎．蒙馬特街道

🔺同一個物體，近看會覺得比較大，遠看會覺得比較小，這是因為**距離**所造成的錯覺，並非物體真的變小，這也是一種透視，我們把這種現象稱為**近大遠小**透視效果。這種透視效果可引起觀賞者對畫面產生縱深感

地點：義大利‧維農那

空氣透視

空氣應該是透明的，可是當我們觀看遠方的景物時，會有一種遠景好像籠罩在一片薄霧當中，細節看不清楚，對比和色調也變淺變淡，這就是**空氣透視** (Aerial Perspective) 的現象。之所以會有這種現象是因為當景物距離我們愈遠，光線需要穿透的空氣層就愈厚，便有愈多的懸浮粒子或水氣造成光線擴散、反射而導致空氣霧化。

所以，我們也可以藉由讓畫面的色調愈變愈淺，或是讓背景愈變愈模糊，來營造畫面的空間感。

空氣透視

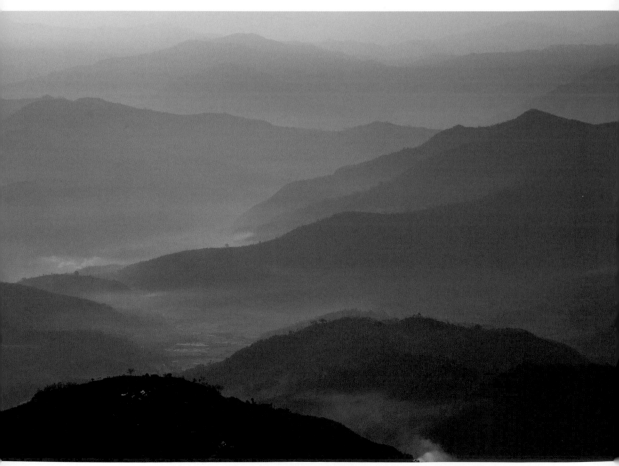

🔺空氣透視讓遠方的風景色調變淺，勾起距離的感官印象，空　間感油然而生，虛無飄渺的雲霧更強化了空氣透視的效果　攝影：WonderView 旗景數位影像

19 打破規則

沒有好的照片規則, 只有好的照片 — 安瑟・亞當斯

There are no rules for good photographs, there are only good photographs.

— Ansel Adams

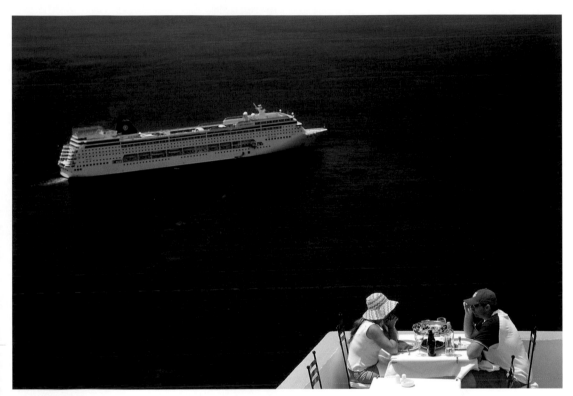

🔵 **天涯海角**

我以湛藍的愛琴海襯托 這對坐在海角一隅享用 豐盛早餐的情侶, 海面上 雖然不時有來來往往、 大大小小的帆船與郵輪 經過, 但這種繁忙的景像 似乎都被拋諸腦後, 而呈 現一種遺世獨立的浪漫 氣氛 　　　地點：希臘・聖托里尼

本書我們介紹了許多構圖規則, 學習這些規則可以幫助攝影新手快速打好構圖基礎。但是, 我們也必須明白表示「所有的規則都有例外」, **安瑟・亞當斯**那句話清楚地告訴我們 — 規則並不保證好的照片, 一味遵循規則的教條而忘了開拓自己的攝影視野, 是無法拍出動人照片的！

所以, 在學習規則之餘, 我們還要有打破規則的勇氣。但是, 打破規則必須要有 "理由", 意思是說打破規則是為了讓照片更好, 是為了強化主體, 是為了彰顯攝影者的主張, 而不是為了 "打破" 而打破！本單元我們要帶各位欣賞一些 "叛逆" 的作品, 希望能夠提供給各位一點想法。

井字構圖之外

井字構圖是相當重要的構圖規則，強調畫面的主體或是趣味焦點必須置於四個井字交叉點上，不可諱言，這是快速提升構圖品質一個相當有效的方法，但並不是不能打破的，重點是你必須要有自己的主張。例如下面這張照片，我特意將一對情侶安排在右下角的邊緣上，顯然已脫離了四個井字交叉點，但你不覺得很浪漫嗎？拋棄世俗的羈絆，與情人來到這天涯海角享受甜蜜時光，人生夫復何求！

另外，我們總會強調不要將主體放在畫面正中央，因為那樣會顯得呆滯沒有新鮮感。但是若你本來就希望觀賞者的目光直接就停留在主體上，只關注主體本身，不要受到任何干擾，那麼就大膽將主體放在中間吧！而且這種所謂**太陽構圖**或是**牛眼構圖**（就是主體位於中央的構圖），還會因為 "過於直接" 而展現出一種硬碰硬的張力呢！要注意的是，放中間的主體一定要清晰，也就是對焦要精確，否則力量就出不來了！

打破視向空間

根據構圖規則，除非你希望引起觀賞者的緊張、不安，否則在主體的視線或是行進方向的前方應該預留較大的空間，不然會有壓迫感讓觀賞者感覺不舒服。但是，凡事都有例外！在日本京都的保津峽，每年到了紅葉季節，都會有許多遊客乘船順流而下欣賞兩岸的楓紅景緻，在下面的照片中，我讓紅葉幾乎佈滿了 3/4 的畫面，與綠色的河川和對岸的森林形成鮮明的對比，展現季節的色彩，但是如果只是紅與綠、樹與河的對比，整個畫面顯得過於平靜，於是我等待遊船來到左下角，剛好填入楓葉圍繞的空隙，才拍得這張照片：

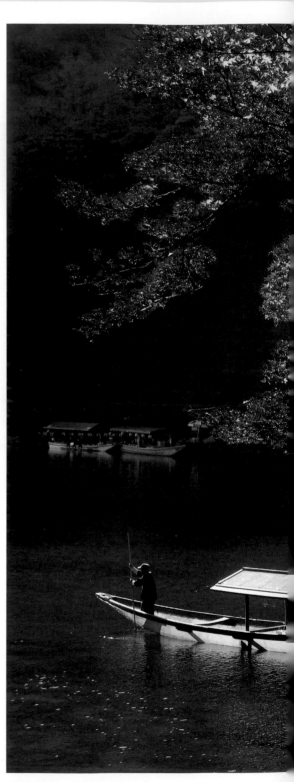

地點：京都・保津峽

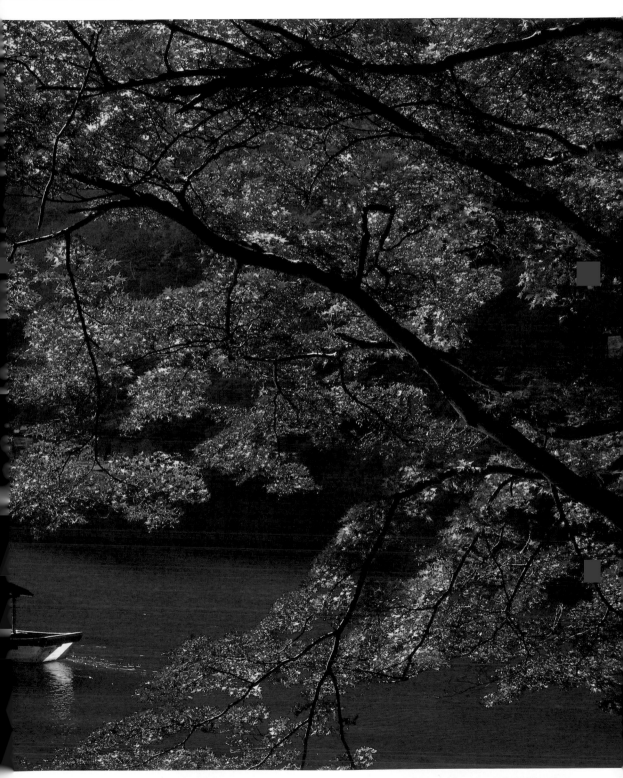

△ 將遊船放在畫面左下角的問題就是, 前方的視向空間很小, 不過就整個畫面來看卻顯得相當平衡, 既不會覺得急促, 也不會毫無動感, 氣氛掌控得恰到好處

破格

拍攝人像時，通常都會注意不要把臉部裁切到，或是單獨將一隻手或腳截斷造成殘缺，因為這樣的觀感很不舒服。但是，大膽的攝影師就懂得運用這種**破格**的構圖技法來製造神秘感，甚至化負面為正面的情感。

🔺本例故意將媽媽的身影放到畫面外，只保留與小朋友握手的部份，從「大手握小手」的肢體動作，我們反而更能深刻體會到母親那種細心呵護、保護親子的偉大情懷

焦點之外

一般來說，"主體要清晰" 絕對是無庸質疑的，但是我們要說明的是 "打破規則"，任何覺得理所當然的規則都值得拿出來再檢驗一番。其實讓主體脫焦變成模糊影像是相當有創意的做法，但是攝影者必須有特別的用意，例如營造神秘感、製造抽象畫的效果 ...，否則淪為噱頭就沒有意義了。

🔼本例顯然將焦點對在模特兒雙手拿著的玻璃酒杯上, 而讓模特兒本身退出焦點之外形成模糊, 這樣的構圖的確讓人感到納悶, 不知作者的意欲為何？

攝影：張宇翔

◀用 Photoshop 為剛才那張照片加上不同於一般型式的畫框，之前主體模糊的問題已不存在，整張照片變成一幅風格獨具的創意作品

構圖的設計元素

攝影與繪畫的本質是相通的，都是在二維的平面上創造三維的立體空間感，將所要表達的理念或想法以視覺的方式傳達給觀眾。繪畫者是根據現有的景物或是想像力來創作；而攝影者則是透過取景框，將現有的景物做適當的安排並以相機、鏡頭加以呈現，所以攝影者若能瞭解一些藝術設計的基礎概念，對於作品的詮釋與創作將非常有幫助。

20 點

一個畫面的構成主要由點、線、面這 3 個元素所組成, 你可以將畫面中的景物以點、線、面來看待, 例如畫面中的雲朵、路燈、人、花朵、...等, 可視為「點」; 而蜿蜒的小路、支流、田梗、...等, 可視為「線」; 整片天空、湖面、牆壁、...等, 可視為「面」。每個元素都有密切的關係, 一個畫面一般不會只有一種元素, 攝影者必須懂得為各種元素做最佳的安排, 才能提高作品的深度。

「點」是畫面構成的最基本元素, 具有集中視線的作用, 尤其當畫面中的元素很簡潔時, 「點」即使只佔據畫面的一小部份仍會引起注意。

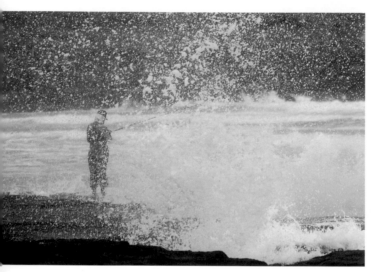

◀ 你可以將畫面中的釣客想像成是一個點, 這個點雖然在畫面上的佔比不大, 卻能在第一時間引起你的注意, 進而產生好奇

「點」只是一個設計上的概念, 在畫面中的任何形體, 你都可以將它想像成是「點」, 例如一片漠地上的小石塊或小植物、汪洋中的小船、廣闊田野裡的一棵樹、收割中的農人、…等。

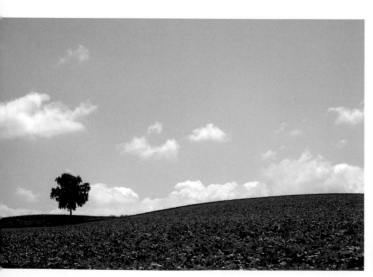

◀ 在平緩的丘陵線上安排單一的點, 可使畫面生動、打破呆板, 成為受注視的焦點
地點:日本・北海道・美瑛

畫面中如果只有一個「點」，我們的視線自然就會集中在這個點上，單一的「點」會讓人有寧靜、孤單的心理感受。當畫面中有兩個以上的「點」就會顯得活潑、有動感、甚至有律動的感覺。

「點」的大小及位置對於畫面的構成以及視覺效果有很深的影響，比較大的「點」容易吸引目光，比較小的「點」常用來做點綴、陪襯之用。但「點」不論大小，只要位置放對了就能夠發揮其作用，如果放的位置不適當就會令人覺得不協調。一般來說，將「點」放在畫面的正中央，可以給人安定、集中的感受；若將「點」放在畫面的上方，則會令人感覺不安、危險；放在畫面的下方，會讓人比較有親近、穩重的感覺。

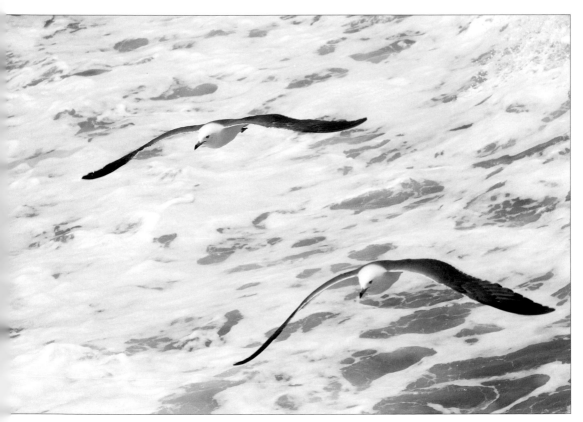

◀ 這兩隻以高速快門凍結的鳥, 可看成是畫面中的兩個點

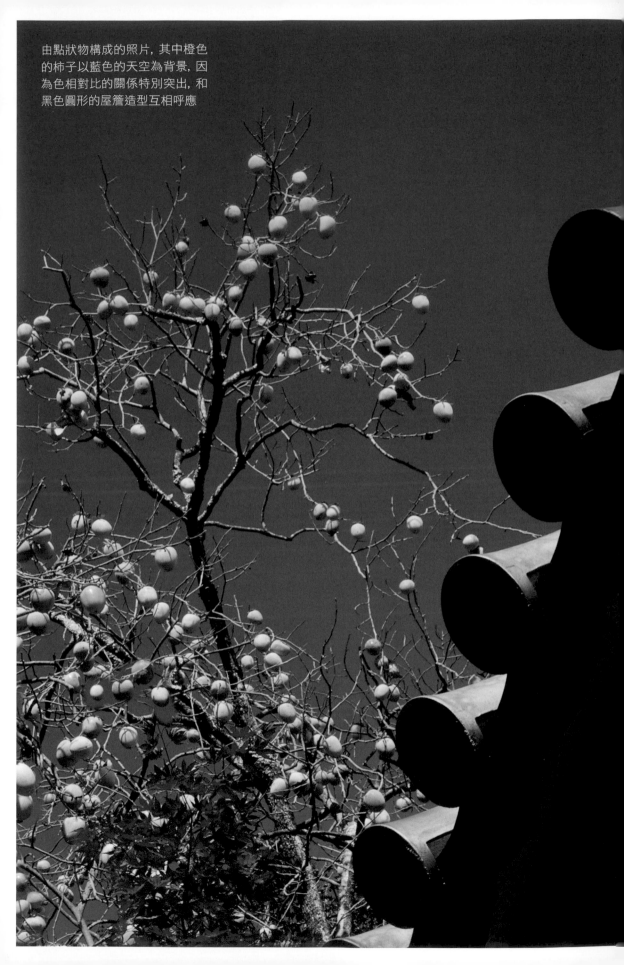
由點狀物構成的照片，其中橙色的柿子以藍色的天空為背景，因為色相對比的關係特別突出，和黑色圓形的屋簷造型互相呼應

21 線

線條具有延伸、導引方向的特性,不同線條類型會給人不同的心理感受,通常直線會給人剛硬的感覺、曲線則有流動、柔美之意。常見的水平線給人平穩沉靜的感覺,垂直線給人高聳、崇敬的感覺,斜線則會讓人感到活潑、動感、…等。

自然界中有許多景物具有線的形式,例如蜿蜒的小路、支流、田梗、海岸線、山陵線、…等,善用這些線條來做導引,可將觀眾的視線帶領到主體上,或是營造畫面的空間感。

線條不一定具有實體的形式,有時也可以是假想的線,我們都知道兩點可以構成一線,當畫面中有一個以上的點,你可以在點與點之間用假想的線條來串連,以製造不同的視覺感受。

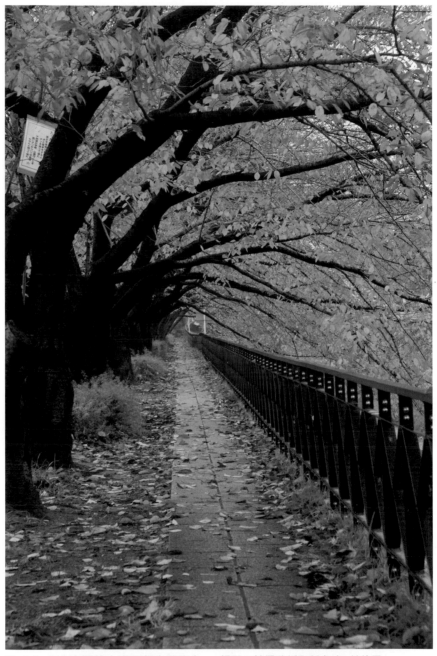

🔼 走在成排的變葉木道下頗有秋涼之意,利用縱向延伸的步道及欄桿所構成的線條,可使畫面的空間更深遠

提示:拍攝時採取低角度,並使用望遠鏡頭來壓縮景物間的距離,可讓樹木間構成的隧道更為綿密

地平線

地平線是風景攝影中最常見的構圖元素，具有穩定畫面、平衡、寧靜的感覺，常見於拍攝水景、湖景、田園、…等景色。隨著線條的位置不同，給人的視覺感受也不同，拍攝前要先構思好表現的主題是什麼、或是想要呈現什麼感覺，再搭配井字構圖來安排線與面的位置。

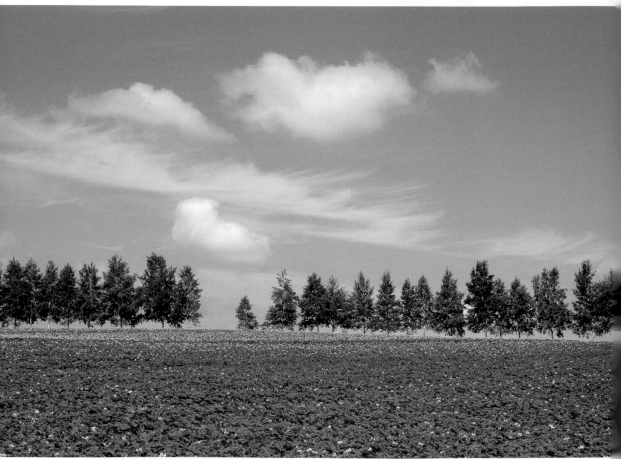

🔺地平線就像是畫面的基座一樣，可以平穩畫面使人感到寧靜、安詳，拍攝這張照片時萬里無雲，等了許久才有雲朵飄過來，構圖時以地平線為基準將畫面分成三等分，以強調天空中綿絮般的雲彩

地點：日本・北海道・美瑛

地平線具有平穩的視覺感受，所以拍攝時要特別注意不要讓地平線歪斜，歪斜的地平線會讓畫面產生緊張、失衡感。你也許看過有些照片刻意將地平線斜放，那可能是為了強調誇張、強烈的視覺效果，偶爾嘗試一下無妨但可別濫用了。

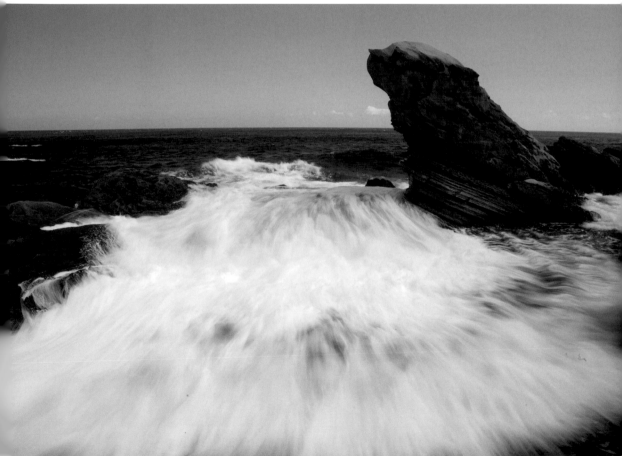

🔺地平線具有穩定畫面的作用，拍攝時請儘量保持水平，若是拍完後才發現 地平線歪斜，你可以利用 Photoshop 來修正

地點：東北角・海狗岩

攝影：WonderView 旗景數位影像

地平線的位置儘量不要擺放在畫面中間，以免看起來較呆板；但若要表現鏡射對稱的景物時，將地平線擺中間可使畫面均衡。

平行線

平行線是指兩條以上沒有相交的線條，依方向來看可分為水平平行線、垂直平行線以及斜向平行線 3 種，本節我們就來瞭解各種平行線在畫面中的安排與應用。

水平平行線

水平平行線是由兩條以上的橫線或景物所組成，給人統一、規律、平穩、寧靜的心理感受，在自然中有很多現成的平行線條，例如整齊劃一的茶園、田園、成排並列的樹影、…等。當畫面由多條水平平行線構成時，要留意取景角度，不要讓平行的景物重疊在一起。

🔻飄揚的鯉魚旗在空中形成色彩繽紛的平行線

垂直平行線

垂直平行線在自然界中也很常見，例如樹木、花卉、瀑布、…等景物，通常用來表現景物的高度及氣勢，富有律動感，也具有強烈的視覺效果。

🔻畫面中有多條垂直的平行線時，拍攝時儘量不要讓線條重疊在一起

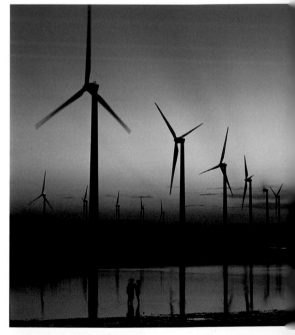

地點：高美濕地
攝影：陳志賢

斜向平行線

平行線除了以水平或垂直型態來構成畫面，你還
可以稍微改變一下取景角度，讓平行線變成斜向
的角度，使畫面更生動、活潑。

🔻 整齊的花田只要稍微改變一下拍攝角度，就可
變成由多條斜線所組成的色塊，使畫面顯得較活潑

地點：北海道・富良野

攝影：WonderView 旗景數位影像

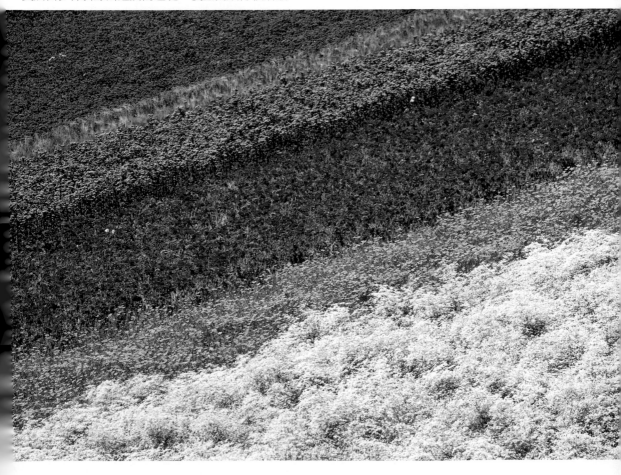

斜線與對角線

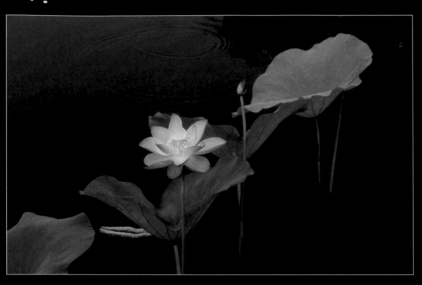

我們的視覺習慣是由上而下, 由左而右, 所以對於水平線或垂直線的構圖比較直覺, 但這樣的構圖在視覺效果上比較不具衝擊力, 若將水平或垂直線換個方向變成有斜度的線條, 就會使畫面具有較強的衝擊力及躍動感。

🔺 拍攝荷花不一定都得以特寫來表現, 有時拍出完整的花形也有不同的意境, 例如這張照片就使用廣角鏡頭將嬌媚的荷花與荷葉斜放, 並等池子裡的水鴨游過後, 使畫面激起漣漪才按下快門, 以填補畫面上方的空洞

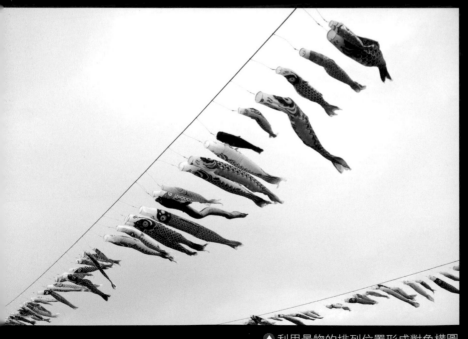

對角線構圖也是斜線構圖的一種, 可以利用景物本身的線條或排列位置, 從畫面的對角處延伸, 這樣的構圖會使畫面的空間對比明顯, 且對分的畫面剛好形成兩個直角三角形, 三角形的底部面積大, 可使畫面產生穩定感。

🔺 利用景物的排列位置形成對角構圖

對角線構圖不一定要完全與畫面的對角相連,有時只是用來做方向的導引,例如表現水流方向、花草樹木的生長方向、行進動線、…等。

▲ 拍攝行進中的高鐵, 將鐵道斜放在畫　攝影:陳志賢
面的對角上, 具有行進動線的暗示

對角線構圖給人強烈的視覺印象, 拍攝花卉、生態、建築物、靜物時經常會使用到這項構圖法, 可充份展現主體的生命力、動感, 或是表現主體的氣勢, 就連人像作品也常會使用對角線來表現。

▲ 對角線構圖也很常應用在生態攝影上, 可充
份展現出昆蟲的行進方向, 並使畫面較活潑

放射狀構圖

放射狀構圖是利用景物本身或是場景中的放射狀線條 (由畫面中的某個點向四周擴散的線條) 來強調主體的造形或向外擴展視野之用。放射狀構圖可以用來表現景物的開闊、延伸或是躍動感,尤其在複雜場景中很適用,例如可用來表現樹枝的線條、從雲層中穿透的光線、整齊排列的花田、建築造型等。

▼這張照片使用廣角鏡頭躺在地上,以極低的　位置來創造透視效果,使竹林呈現放射狀造型　▲使用廣角鏡頭朝上拍攝遮陽的帆布,形成非常搶眼的放射狀

曲線構圖

曲線給人一種優雅、柔和、韻律、流動的視覺感受, 在自然界中有很多現成的曲線, 例如溪流、海灣、湖畔、山巒、鄉間小路、人體造型、…等, 善用現成的線條, 除了可做為導引視線之用也能讓畫面具有縱深的空間感。

在地面上的曲線構圖通常會以俯視的角度來拍攝, 這樣線條的呈現會比較清楚、明確。在安排曲線的位置時要留意畫面的平衡感及線條的方向, 你可以將線條安排在畫面接近正中央的地方, 讓左右兩邊達到平衡;也可以安排在畫面的對角, 或是搭配其他景物來呈現。

構圖最重要的目的在於畫面的整理, 而線條正是幫你找出秩序、導引方向的最佳利器, 下次在取景時不妨多留意周圍環境, 看看是否有現成的線條可以輔助畫面的景物安排。

地點:Boston Public Garden

▼ 造型如同 S 型般優美的湖畔與垂柳線條相互呼應, 給人一種柔美清新的感覺

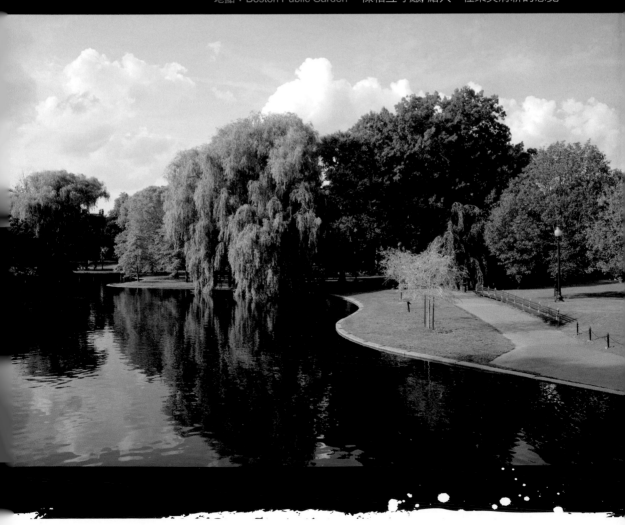

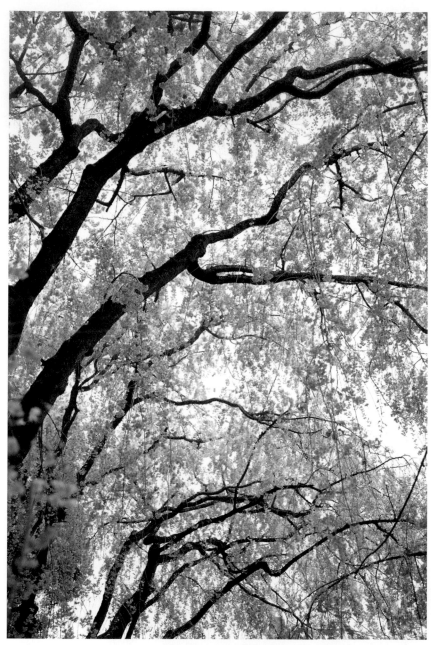

◐ ◑ 許多攝影人喜歡拍櫻花及楓葉, 高大的櫻樹及楓樹都有其枝幹曲線, 我們可以觀察枝幹的延伸與發展, 搭配花與葉的色彩來拍出其神韻

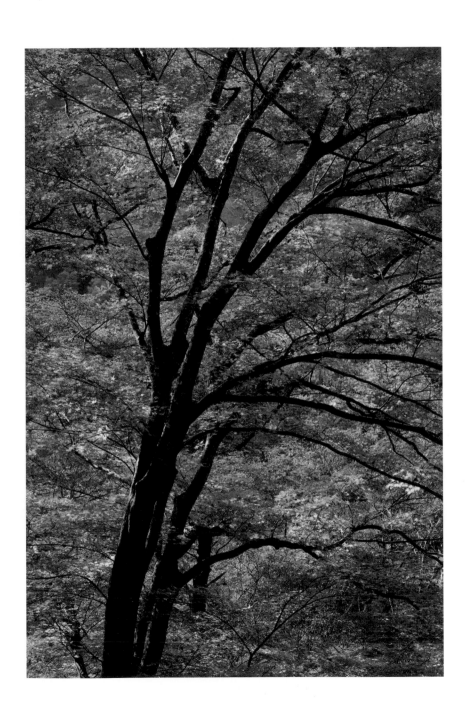

22 形狀

人對影像的認知, 是由明暗、形狀、色彩、…等大體的印象開始, 然後逐漸觀察到紋理、質感、…等細節地方。其中**形狀** (或稱**造型**) 是第一印象中最引人注意的因素之一。在我們生活周遭有各式各樣的形狀, 構圖時要怎麼表現這些形狀將是本單元所要探討的。

什麼是形狀

形狀是指一個物體的輪廓 (Outline), 構圖元素若具備明確的輪廓、外形, 就可以在第一時間吸引觀賞者的注意, 所以構圖時, 對於形狀要特別重視與安排。例如右圖這張希臘的經典照片, 兩個構圖元素－教堂屋頂與鐘塔的形狀是整個畫面最吸引人注目的因素, 你可以試著想像看看, 如果把教堂屋頂和鐘塔換成其他顏色, 結果照樣吸引目光, 反過來, 如果形狀變得沒特色了, 即使顏色還是藍色與白色, 結果將大大的失色了。

許多地區或國家因為地理、氣候或風俗、宗教因素而有特殊的建築造型, 例如希臘的小教堂、羅馬的建築、日本的合掌屋、台灣的寺廟、…等都可以當做攝影主題。

除了大形的物件之外, 一些由小形物件層層疊疊累積而成的形狀也格外的引人注目, 例如特殊的屋瓦、規律的廊柱、曝晒的柿餅、…等都是常見的題材。

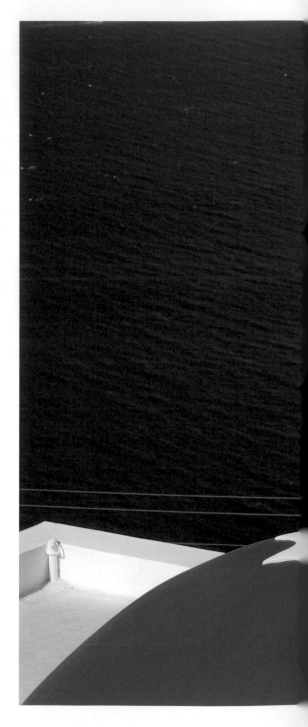

地點：希臘・聖托里尼

基本幾何形狀

形狀可分為**幾何形狀**與**不規則形狀**，幾何形狀就是我們所熟知的三角形、圓形、矩形…等，每種形狀對畫面的構成會給人不同的感受，例如**三角形**由於底部較大，所以會給人平穩、安定、均衡的視覺感受；而**圓形**則有循環、生生不息、平和安詳的感覺；**矩形**則給人規矩、生硬、強烈的限制感。幾何形狀通常不會單獨出現在一個畫面裡，而是由多個幾何形狀組合而成，我們經常可在一些特殊的建築上看到。

△圓形的屋頂不同於千篇一律的刻板屋頂造型,特別引人注意

▽半球形的園藝植栽排列成三角形的樹叢,讓人一眼就注意到其造型

△這張以紅磚瓦砌成的屋頂, 在畫面上形成兩個三角形, 具有穩定畫面的作用, 而下方的三角形邊緣有圓扇形的弧度, 讓畫面呈現出一些變化, 不至於像兩個一模一樣的三角形那麼呆版

地點：克羅埃西亞

形狀的強化

形狀本身是一個二維的平面，它有長度、寬度，但沒有深度，所以形狀若處理不好會使照片看起來過於平面、單調。我們可以透過取景角度來尋找最佳的形狀，並與其他景物做搭配。也可以透過一些拍攝技巧使形狀更出色，像是運用色彩對比來襯托，或是利用景深的控制來使形狀跳脫出來，這些技巧我們在其他單元都陸續介紹過，現在我們要說明的是，如何利用反差的控制來突顯形狀，其中最常見的例子就是**剪影**及**陰影**。

剪影

剪影是最單純的形狀，具有鮮明而清楚的輪廓，也最容易引起注目，因為你不會受到顏色、景深、紋理的干擾，所以自然地會被形狀所吸引。要拍攝出剪影的效果，你可以讓主體背對著光源，以光源為測光依據 (如果光源是太陽，則要對太陽最外環的日暈測光，不要對太陽中心測光)，這樣就可以讓使主體曝光不足，只剩下主體的外形。

拍攝地點：澎湖・馬公

影子

除了剪影之外，影子也是只有形狀沒有顏色、紋理、縱深的構圖元素，拍影子主要就是拍它的形狀，所以有趣造形的影子往往就是很好的拍攝對象。掌握光影的變化有時可以讓一張平凡的照片變成創意十足的作品，你可觀察場景中各種景物 (例如樹木、人物、船帆、建築、…等) 的光影變化，並試著改變拍攝角度，有時就可由他們的影子中拍出令人印象深刻的作品。

> 拍攝時把對比加強或是事後用軟體把對比調高可以強化影子的效果。

🔺 這張由影子構成的畫面是在接近中午時分所拍攝，棚架上一顆顆圓滾滾的柿子在頂光的照射下形成規律的圖案，為避免畫面單調，採取斜線構圖來排列

◀ 這張照片所有細節均隱藏不見，觀賞者一眼就只注意到男孩的外形，讓人不禁好奇他是玩累了急著回家，或是有甚麼事情讓他低垂著頭呢？剪影最忌與其他影像重疊，所以我讓曝光稍微多一點，讓照片中男孩的下半身能從黑色的背景中凸顯出來

23 質感的表現

> **質感**是指物體的表面紋理, 在構圖表現上也是很重要的一環, 你可以用質感來強調物體的表面特徵, 如樹木、石礫、金屬、…等, 也可以用質感來說明當地的景觀特色, 如沙漠、雪地、荒地、…等。

當你將物體的軟、硬、光滑、粗糙、尖銳、圓潤、…等特性拍攝下來, 即使沒真正觸碰到這個物體, 也能透過照片感受到這個物體摸起來是什麼感覺, 這就是質感所傳達的心理感受。例如要拍出生魚片的鮮美, 那麼拍攝時最好能將魚片上的肌理、光澤都清楚地拍出來, 這樣即使沒有親自品嚐也能令人垂涎三尺。

光線的選擇

要表現物體的質感, 光線的選擇相當重要, 通常以物體兩側照射過來的光線 (斜側光) 比較好, 因為可以使陰影明顯, 讓表面的紋理更具立體感；如果光線從物體的正前方照射過來, 由於物體均勻受光, 表面的陰影不明顯, 所以質感比較不易呈現出來。

◀ 在晨光的照射下, 被風侵蝕的撒哈拉沙漠刻劃出一道道猶如波浪般的美麗圖案

地點：摩洛哥·撒哈拉沙漠

很多攝影者都知道頂光不適合拍攝人像，會使五官有厚重的陰影，但你知道嗎，頂光卻很適合用來表現物體的紋理，因為此時光線在物體的正上方會投射出短而明顯的陰影，使物體表面的紋理層次更突出，例如右邊的照片，在頂光的照射下，門上面的英文字變得非常有立體感。

如果主體本身的紋理不明顯、質地較細緻（如冰霜、沙地、皮革、等)，那麼採光時最好以較強的光線，使表面微小的凹凸部份產生較強的明暗對比。

⬆ 強光下特寫馬匹的鬃毛，可將細緻的紋理表現出來，猶如一張溫柔舒適的地毯

反之,如果主體本身的紋理很明顯 (如樹幹、鐵鏽),就不需要以強光來拍攝,使用擴散光製造柔和的陰影,就足以充份表現紋理。

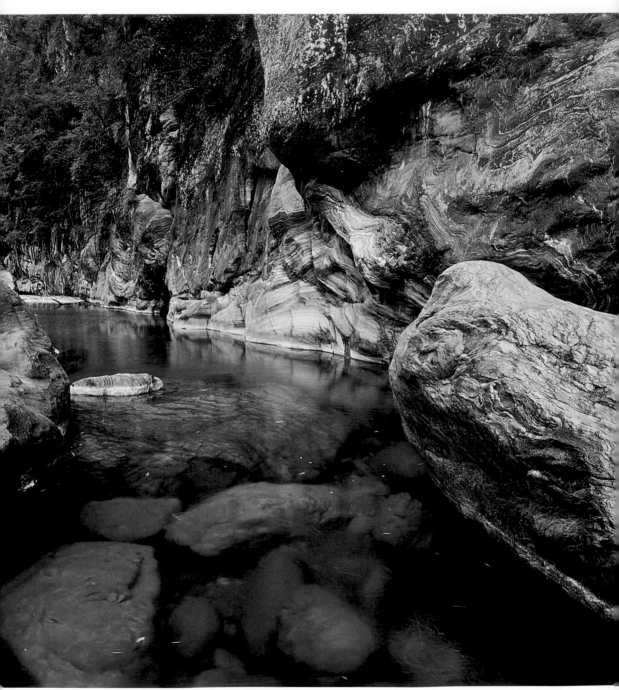

△砂卡礑溪佈滿各種奇形怪狀的石頭, 在大自然經年累月的刻劃下形成特殊的景觀, 拍攝時刻意選擇反差較小的陰天 (擴散光), 以表現石頭上特殊的紋理　　　攝影:陳志賢

近距離拍攝

每種物體都有其獨特的紋理，要具體呈現物體表面的質感，可以採近距離拍攝，或是使用變焦鏡頭將物體拉近，使紋理更清晰。

▲要增加物體的質感，有時稍微曝光不足，可讓細節更明顯。

▲碎裂的玻璃以近距離拍攝，更能讓人感到驚懼，產生一碰就會流血的心理感受

24 圖案與造型

不論是自然界或人造環境, 你都可以輕易發現許多造型, 當多個重複的造型組合在一起就會形成圖案。

一朵朵綻放的向日葵、一盞盞升空的天燈、一塊塊整齊的稻田、成群的飛鳥、…等, 還有日常生活中常見的磁磚、球場看臺上的座椅、…等都可形成一幅美麗的圖案。

▲造型相同的景物聚集在一起, 會產生數大便是美的氣勢, 例如**克羅埃西亞**這裡的房舍造型、色彩幾乎一樣, 形成一幅有節奏、秩序的圖案

韻律與節奏

排列規則的圖案具有一致性及協調感，當我們觀看這樣的畫面時，視線會隨著圖形的排列而移動，進而產生一種節奏感及韻律感。

如果物體本身的造型及色彩非常有特色，那麼單純拍攝重複的圖形就相當有吸引力；若是物體本身的造型或色彩不突出，單拍重複的圖形會使畫面顯得較枯燥，因為畫面中沒有引人注目的焦點，容易分散觀眾的注意力，此時你可以「同中求異」尋找一個與眾不同的元素，來打破圖案的規律性。

🔺大大小小堆疊在一起的原木，以及一圈圈的年輪，形成具有節奏感的圖案

拍攝角度

圖案的形成除了靠攝影者的細心觀察, 最重要的是拍攝位置及角度, 通常站在高處採取俯視角度愈能發現圖案的存在;而站在低處採取仰視角度, 有時你也能發現令人驚艷的圖案, 下次拍照時別忘了改變一下拍攝角度, 你將有意想不到的收穫。

▶ 由下往上看, 一個個高掛的和式紙傘, 組合成一張色彩豐富的圖形

▲ 站在樓梯的高處往下俯瞰, 重複旋繞的樓梯便形成如螺旋般的圖案

控制景深

要拍出理想的圖案, 你得留意景深控制, 如果圖案是具有立體縱深的, 例如迴旋的樓梯, 則必須以小光圈來拍攝, 好讓畫面中的景物都清晰, 形成強烈的圖案效果；若是平面的圖案, 則景深就不重要, 這時可用畫質較好的 F8光圈, 甚至現場光線太暗也可以光圈全開, 以求較高快門速度來提昇影像的銳利度。

▲ 這張由多個色彩及造型不同的面具所組成的繽紛圖案, 由於景物都在同一個對焦平面上, 使用 F8 光圈來拍攝就可獲得不錯的影像品質

攝影：WonderView 旗景數位影像

▲ 具有縱深感的景物, 最好使用小光圈及泛焦來拍攝, 好讓畫面中的景物都清楚

填滿畫面

很多相同的物體聚集
在一起時，會讓人產
生震撼、驚奇、壯觀
的感覺，運用圖案的
表現正好可以產生這
種畫面張力，拍攝時
最好讓物體填滿整個
畫面（甚至超出取景
框），這樣會使人產生
一種「東西多到放不
下」的心理感受。

▶為數可觀的柿子正在
進行日光浴，除了柿子本
身的圖形外，圓形的鐵架
也形成有趣的波浪狀，當
相同的物體聚在一起，取
景時不需完整呈現全貌，
就能產生物體延伸到畫
面外的錯覺

25 色彩

色彩是攝影構圖中一項重要元素, 具有營造畫面氣氛以及傳達攝影者情緒的作用。不過我們生活在彩色的世界裡, 對於色彩早已習以為常, 所以在拍照時比較不會注意色彩的重要性, 但有經驗的攝影者就懂得利用色彩來創作。例如日本的知名攝影師－**蜷川實花**, 就非常擅用各種強烈的色彩來創造出令人驚艷的作品。

冷、暖色

色彩在照片上的搭配與應用是門大學問, 也是門值得深入研究的課題, 對於色彩原理、色彩關係有興趣的人, 可參考旗標出版的**數位攝影徹底研究－彩色之部**一書, 底下則只針對色彩在構圖上的表現做討論。

色彩會影響人的心理感覺及情緒, 例如我們將色輪分成兩邊, 在紅色這邊的色相屬於**暖色系**; 與暖色系相對的色彩則屬冷色系。暖色系是指紅、橙、黃等色, 會讓人感覺溫暖、熱情、明亮、活力、擴張、…; 而冷色系則是指藍、綠、紫等色, 會讓人感覺寒冷、寂靜、神秘、…。所以在構圖時你可以善用冷、暖色來傳達照片的感覺。

冷色系色輪圖

暖色系色輪圖

互補色 (對比色)

在色輪中相差 180 度的色彩稱為**互補色**, 其對比最為強烈, 例如紅色的互補色為青色、黃色的互補色為藍色、綠色的互補色為洋紅色。在構圖時運用互補色來做對比, 可讓畫面形成強烈的視覺效果, 讓照片有亮麗、搶眼、明快的感覺。

對比色可以讓人眼睛一亮、吸引目光, 但是如果要呈現平和、寧靜的氛圍, 則可考慮使用相鄰色來降低互補色的對比、衝突性。

互補色色輪圖

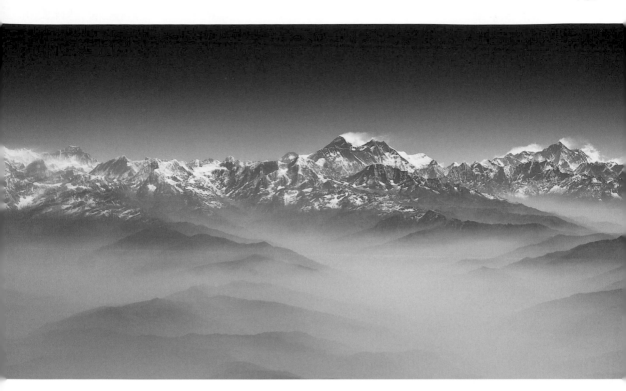

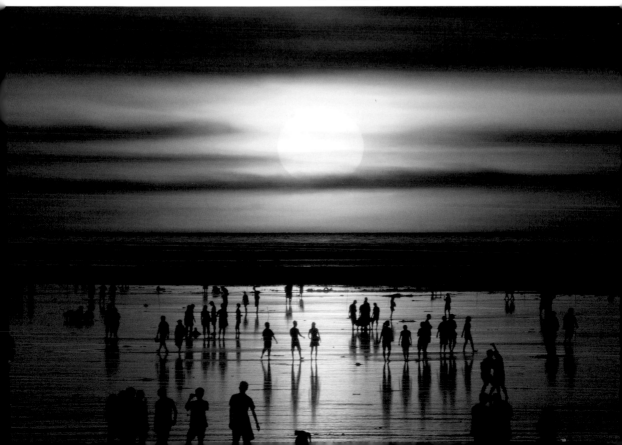

▲ 這是由飛機上空拍的雪景，萬里無雲的藍天及白雪皚皚的喜馬拉雅山，形成一幅具有畫意的美景，我刻意將白平衡調成鎢絲燈模式，好讓照片偏藍色系，以表現出冷冽的感覺

▼ 夕陽西下在濕地上玩水、踏浪的遊客很多，拍攝時以日落附近的光量為測光，使戲水的遊客曝光不足形成剪影，而在日落的照射下濕地呈金黃色系，整張照片讓人覺得非常溫暖

地點：高美濕地

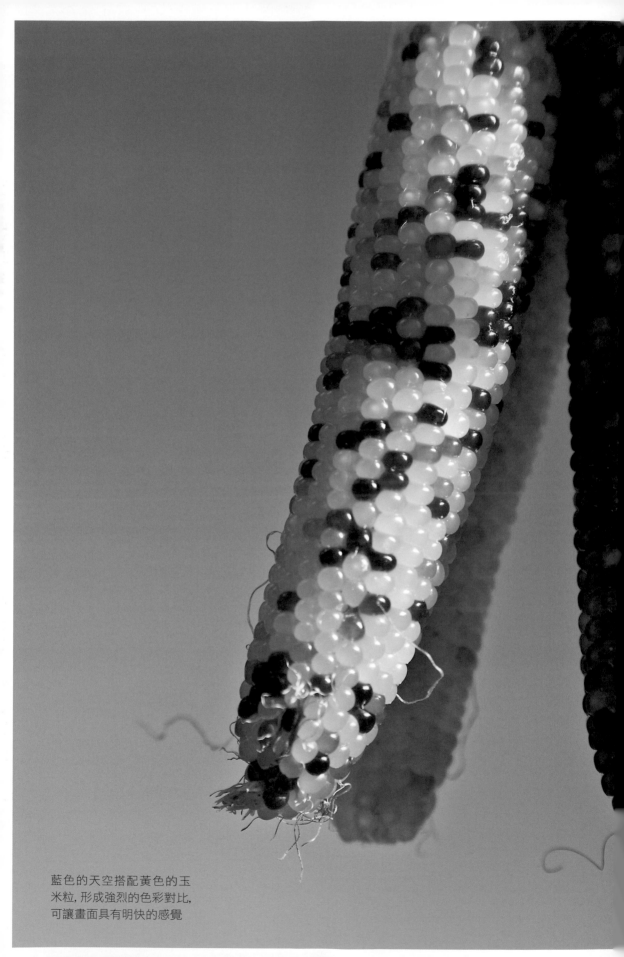

藍色的天空搭配黃色的玉
米粒, 形成強烈的色彩對比,
可讓畫面具有明快的感覺

豐富的色彩

一般而言要讓照片出色，一個畫面裡最好不要有太多的色彩，以免互相衝突、拉鋸，讓人眼花撩亂。但是如果繽紛的色彩搭配富有節奏性、規律性的造型，則可以呈現豐富、愉快、亮麗的感覺，更能吸引觀眾的目光。

例如右邊這張我在**麻州**的渡假小鎮 Gloucester 所拍的照片，一排色彩繽紛的獨木舟靠在岸邊，洋溢著仲夏黃昏遊人散去的餘興！我用偏光鏡讓整體顏色更飽和，把反光減到最低，拍下這張具幅射狀線條、色彩豐富的作品。

地點：麻州‧Gloucester

一個場景裡最具代表性的景物或造型，通常是吸引你按下快門的關鍵，但有時讓你按下快門的卻是鮮艷的色彩，而不是有形的物體，這時色彩就變成畫面的主角。在這種情況下，要讓畫面出色，你可以試試近距離拍攝，並讓色彩填滿畫面，其效果會非常突出。右邊這張由多種色彩組合成的畫面，沒有具體的造型或輪廓，但水面的漣漪、波紋卻使它猶如水彩畫般的抽象。

攝影：WonderView 旗景數位影像

黑白

黑白照片在傳統攝影裡有著重要的地位，它給人一種復古、懷舊的感覺，但要拍出一張好的黑白照片，不只是抽離色彩成份這麼簡單，你得注意畫面的故事性、光影層次的表現、反差的控制，才能使照片耐人尋味。

以往拍攝黑白照片，你得換上黑白底片，甚至加上不同顏色的濾鏡來加強階調，現在數位相機就方便多了，有些機種也提供黑白模式，讓你可以直接拍出黑白效果的影像，不過我們建議你在拍攝時還是先拍成彩色，再利用影像處理軟體來處理成黑白，這樣會比較有彈性且效果較佳。

那什麼照片適合轉成黑白呢？其實沒有一定，通常具有人文氣息或是具歷史意義的景物，就很適合用黑白來表現。另外，對比較強烈的照片，只要影像的細節清楚可見，也很適合轉成黑白影像。

△非假日的**淡水**少了遊客多了份恬靜，雨後的下午空氣依舊悶熱，一位老伯坐在河堤邊入神地望著海，是在遙想當年？還是享受這份難得的寧靜？

△攀附在屋簷上的百年大樹其生命力驚人，樹枝上仍有新芽冒出，拍攝時採仰視拍攝，讓樹木有高聳穿天的感覺·地點：吳哥窟

先前我們提過照片中的色彩數量愈少愈能強化
構圖，除了剛才所介紹的黑白照片外，你還可以
利用氣候（例如薄霧、雨天…等）、光線或是景
物的特性，來降低畫面的色彩量以強化主題。底
下這張照片是以彩色模式在大風雪的山區所拍
的幾近黑白的效果，彷彿就像山水畫般的意境。

將原影像轉成灰階模式，其結果和
原本以彩色模式所拍攝的效果相近

地點：日本・北海道

同一色系

攝影構圖是一種減法概念,你除了減去畫面中不必要的景物,也可以用這個概念來減少畫面中的色彩。當畫面中只剩下一種主要的色彩時,請盡量填滿整個畫面,你將會發現其視覺效果非常強烈。

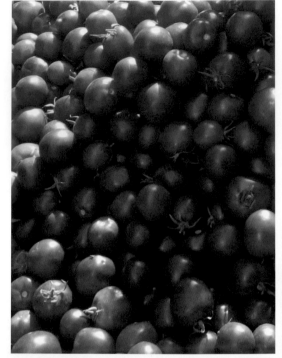

◯ 將紫色的繡球花填滿畫面,使整張影像以藍色系為主,給人一種浪漫又神秘的感覺

▶ 將一顆顆鮮紅飽滿的蕃茄填滿畫面,讓整張照片以搶眼的紅色系為主,這樣即使站在遠處也能立刻被這艷麗的色彩所吸引

單一色彩焦點

有一種構圖手法是在黑白的背景中以單一的顏色來突顯焦點，這種方法運用適當的話，將會有意想不到的效果。由於背景是黑白的，所以構圖元素將變得很單純，在構圖上很好發揮，對攝影者而言，這是大展身手的好機會。所以當你發現有這樣的景，請務必把握機會，一定可以拍出好作品，雖然我們可以用數位的方法來做出這種單彩的效果，不過能夠一次就把作品拍得精彩無比，其成就感當非數位編修所可比擬的了！

做為畫面的色彩焦點，其面積的拿捏也要恰當，若是面積過大，會破壞整個畫面的色彩協調；若是面積較小，那麼選擇最鮮艷或較飽和的色彩，就可以達到點睛的作用。

這張照片由白色的瀑布及暗色的石壁所組成，雖然黑與白是非常強烈的對比，但若沒有塔配紅色的楓葉，則畫面看起來會比較單調、沈重，加上紅色的焦點色彩後，整個畫面呈現出深谷楓紅的幽然神韻，是我十分滿意的作品之一。

拍攝這張照片，因為是在山谷之中，現場光線不佳，所以把光圈開到最大，垂懸的楓葉又會隨風擺動，所以快門速度不能太低，因此只好借助高 ISO（400）來提高快門速度，並且連拍了數十張，再從中挑出最滿意的一張。為了讓楓葉色彩飽滿，偏光鏡是少不了的。

地點：日本・箕面瀑布

PART
5
空間的安排

我們在第 3 篇介紹過構圖設計的基本規則，在第 4 篇介紹構圖的設計元素，現在我們就要運用這些規則把構圖的元素安排到畫面上，也就是構圖空間的安排。

26 佈局：構圖空間的安排

> 從觀景窗看出去，充滿大大小小、五花八門的景物，我們要選擇什麼樣的元素以及元素之間要如何搭配來完成構圖呢？這是構圖最核心的部分，也是美學攝影眼和技術攝影眼的實踐。

初學者一開始，拿著相機從最初淺的**框景**開始，透過觀景窗看到不同於一般肉眼的視覺經驗，然後經由學習及觀摩的過程不斷的嘗試不斷累積經驗，逐漸學會如何取捨影像元素，學會一些構圖技巧，作品逐漸進步，攝影水平已經由單純的**框景**進入到**取景**的階段。

這時，攝影者開始有了一些想法，不再是看景拍景，不再被主體迷惑，這樣就再由**取景**進入到**佈景**或**搭景**的階段了。所謂的佈景或搭景，就是你了解自己是攝影的策劃者，有自己的想法，懂得如何把有限的攝影元素安排到有限的觀景窗

內，也了解這樣的佈局將來會如何呈現到畫幅當中。經由不斷的實驗與嘗試，你將會明顯的感覺到自己攝影的功力正日益精進中。

作品的設計

基本上，作品是需要設計的。例如我們拍攝**日本**著名的**大阪城**，如果單單只拍一座城，那結果將是緊迫呆板無趣 (如左圖)。這時我們可以把護城橋及周邊的綠樹也納進來，結果將會大大不同 (如左下圖)。如果我們進一步運用框景的技巧來呈現**大阪城**，結果就更勝一籌了 (如下圖)。

○ 只拍**大阪城**的局部建築，畫面顯得比較單調

◁ 利用綠樹與護城橋來與**大阪城**搭配

○ 更進一步利用樹葉形成的框景來呈現**大阪城**

所以，作品可以設計也必須設計。講到構圖設計這件事，如果是人像拍攝，那麼大家都同意也都會安排人物的位置、姿勢、表情、…, 而如果是商品攝影，則更會思考背景、燈光、角度、…的調度。其中會被忽略的往往是風景攝影的時候，因為潛意識中認為景物是不能移動的，所以攝影者無法去做任何的構圖設計。其實這並不盡然，雖然被攝體是固定的，但是攝影者自己可以移動位置、改變相機角度、改變光圈大小、拍攝距離、快門速度、…等等諸多方法來達成構圖的設計，例如底下的三張照片，經由改變攝影位置，就可以把 "寺廟與櫻花" 這兩個構圖元素安排在理想的位置上。

🔺初次看到的樣子

🔺勤於走動, 改變位置找出較好的構圖

▶右頁則是
最後的成果

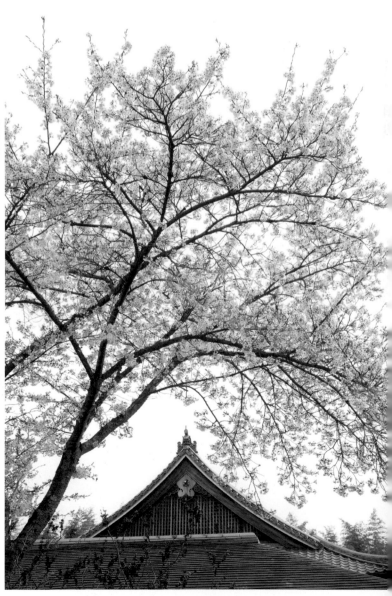

又例如常見的夜拍，現場只有幾盞照明的路燈，但我們卻可以放慢快門速度，創造出吸引人的夜間光跡或車軌的構圖。

所以，構圖並非只是框景、取景，你必須是主導拍攝的策劃人，運用美學及技術的攝影眼來創造出獨特的作品。

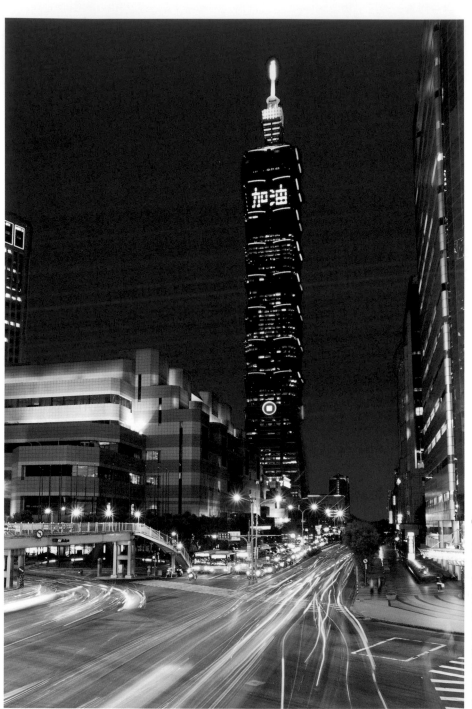

◀ 川流不息

車流穿梭不停的十字路口，象徵著都市的繁華，在天色未全暗時以慢速快門來捕捉華燈初上的街景，一輛輛急駛而過的車子在長時間曝光下形成亮麗的光跡，讓城市的夜晚更加璀璨

主題與構圖元素

在拍攝的現場，我們可以「觀察」周遭環境並檢視景物的特色，從景物的形狀、色彩、線條、現場的光線、…等，找出構圖的元素，然後構思如何將這些元素安排到畫幅當中，以表達所要呈現的結果。

愈了解對象愈能激發靈感

當然，攝影主題與構圖元素是互為因果的，也就是說，構圖元素會激發你對攝影主題的靈感，而攝影主題則會引導你去尋找相關的構圖元素。不過，如果你對某個地點或某人愈了解、愈熟悉，則你就會對構圖元素瞭若指掌，因此攝影主題的靈感就會源源不絕，這就是為什麼在地的攝影家會比到此一遊的遊客拍出更好的作品的原因之一，這也是為什麼一些藝術家、攝影家會因為對某地的喜好而長居該處的原因，因為對創作的對象愈了解，就會激發出更多更好的作品。

不過如果是第一次到訪的景點，也不用擔心，因為現在網路發達，你可以事先收集資料，找尋有關這個景點的介紹、了解此地的人文歷史、風土民情，或是看看明信片、旅遊手冊、…等，這樣就會比較容易構思拍攝的主題。

▼羅浮宮之夜

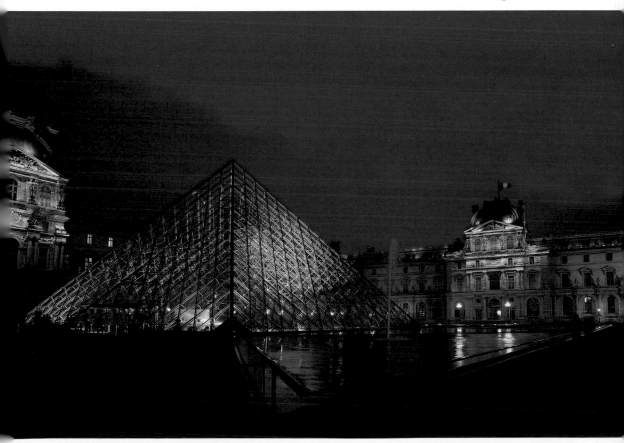

主角與配角 (主體與賓體)

當你確定了拍攝的主題後，就可以開始尋找一個**最佳代言人**做為主角，以傳達主題想闡述的意念或故事，就好比拍電影一樣，決定拍攝題材後就會開始撰寫腳本並尋找男女主角。

做為畫面中的主體（主角）必須具有象徵性、代表性的意義，可能是一個令你感興趣的景物或是你最想強調的重點，要能夠讓觀賞者第一眼就被吸引，進而瞭解你想表達的意念。底下這幅**禾木**

村的清晨主體是一個在晨曦中慢慢甦醒的村落，它搭配了前景的變葉樹，讓變葉樹梢的光線帶來早晨的訊息，兩者做了絕妙的搭配。

◀ **禾木村的清晨**

禾木村的居民多為圖瓦族人，靠著養牲畜牧過著與世隔絕的生活，其居住的房舍以原木所搭建而成，有種原始、懷舊的味道。清晨時分我站在制高點等待著日出，冷冽的空氣讓按快門的手幾乎快凍傷，但眼前靜謐的村莊及遼遠的薄霧猶如世外桃源，實在讓人捨不得離開

地點：北疆・WonderView 旗景
　　　數位影像

畫面中的主體不限定只能有一個，有時候主體會超過一個以上，例如你想表現一群活潑好動的小朋友正在玩耍的樣子，那麼這群小朋友便是畫面中的主體，或是你想強調草原中一群馬正在奔跑的氣勢，那麼這群馬就是主體、…等。底下這幅名為**豐收**的作品，拍攝時特意把採收者（主角）安排在較遠的左上角，而讓滿開的杭菊占滿大半的畫面，讓人一看就能意會到採收工作量的龐大與辛勞。

⬆豐收

秋季是杭菊採收的季節，滿滿的杭菊猶如一場秋雪，若　非親自走一遭，實在無法體會這種頂著烈陽採收的辛苦　　攝影：陳志賢

畫面中如果只有主體會顯得單調，所以加入陪襯的賓體（配角）可以使畫面更豐富，也能營造不同的氛圍或情感。賓體主要是襯托主體，讓主體更突出，就像電影中的主角與配角關係一樣。在安排賓體時要考慮大小、色彩、明暗、等因素，其原則是要能與主體產生互動與共鳴，有人說賓體不可比主體搶眼，則會讓人分不清楚主、副關係，而削弱主體的地位，但是要記得，我們要呈現的是攝影主題而非主體，就像一部電影要呈現的是電影的故事及其寓意，而非主角的個人秀，所以賓體是否比主體大、比主體搶眼不是重點，整體作品的表現才是核心。

○ 牧羊人

賓體與主體是互相呼應的，也可以做為對比或對照之用，可讓畫面更有故事性，例如這張表現遊牧生活的照片，其主體為騎著馬的牧羊人，而賓體則為吃草的羊群，羊群數量多，牧羊人比較顯眼，但兩者互動良好，呈現塞外風光的廣袤風貌

地點：北疆
攝影：WonderView 旗景數位影像

引導視線

運用線條 (如溪流、田梗、道路、…) 做為視
線導引, 讓畫面更有變化, 也能加強畫面的空間
感、故事性。

◀利用彎延的欄杆來
導引到視覺, 令人想進
一步的探知路的盡頭
是怎樣的風景 · 地點:
美國 · 緬因州 · 波特蘭

不要放棄各種嘗試

任何事物都可以有不同的取景
方式，任何外拍都是難得的機
會，千萬不要走馬看花主要的景
拍完就走，在現場多走動多觀
察，一定可以拍出許多想像不到
的作品。

🔻同一個場景，取景的方式、
範圍、角度不同，可以組合出
多種構圖

攝影：WonderView 旗景數位影像

🔺**取景1**

採橫幅構圖來完整呈現放射狀
的光束及廣闊的花田。以太陽
為頂點，正好與畫面左右兩棵

樹木呈三角形關係，使畫面達
到平衡、安定的感覺

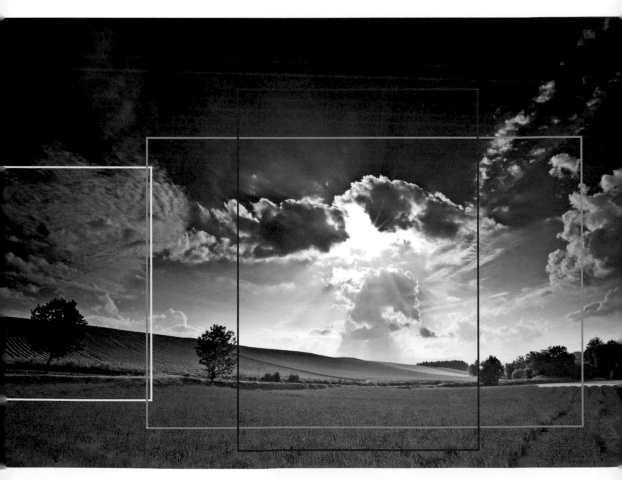

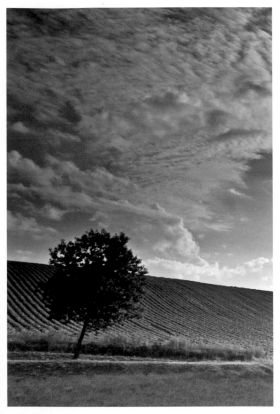

⚠取景2

在平坦的花海及山丘間，聳立的樹木特別引人注目，將其擺放在井字構圖的左下交叉點上，使畫面不致於太過呆板

⚠取景3

戲劇化的雲朵及光束是這張相片最重要的焦點，所以空出較大面積來呈現，而大片的花田及山丘則營造出一種由近而遠的空間感

我每年到京都拍攝至少兩次以上，而每次到 New England 至少都待幾十天。許多畫家、攝影家為了創作而選擇居住某處，從幾個月、幾年、甚至用一生的時間來創作，原因就是景物的內在意涵會經由藝術家的作品交互共鳴、不斷的湧現而生生不息！所以，我經常聽學員們說：「北海道我已經去過了，這次要去另外的景點…」但是，一處前田真三會用一輩子拍照的地方，我們真的到此一遊就能一窺全貌了嗎？

定點拍攝是許多攝影家喜愛的方式，因為同一地點的不同時段、季節、人物、天候、…以及你對當地更深入的了解，都是讓創作更上層樓的動力，"今年的櫻花沒拍好，明年再來" 要有這樣的決心作品才會進步。

27 前景、背景的應用

攝影最大的魅力就是能在二維的平面照片中創造出三維的立體感，所以我們在構圖時要懂得運用現場的景物來使畫面看起來有深度及空間感，而要營造畫面的深度與空間感，前景與背景的選擇及搭配是很重要的一環。

前景

前景具有襯托主體、導引視線以及營造畫面立體感的效果，同時也具有說明環境，平衡畫面的作用。

當畫面中的主體比較單薄、渺小或是畫面較空洞、單調時，可以運用場景中的景物做為前景來豐富畫面或填補空白。

右圖的照片以金色沙灘與奇石做為前景，將觀賞者的視線帶到海面上的燭台雙嶼及日出，如果沒有前景的安排，單拍燭台雙嶼與日出會使畫面看起來較平面，而觀賞者也很難體會出燭台雙嶼是聳立在海面上。

攝影：陳志賢
地點：燭台雙嶼

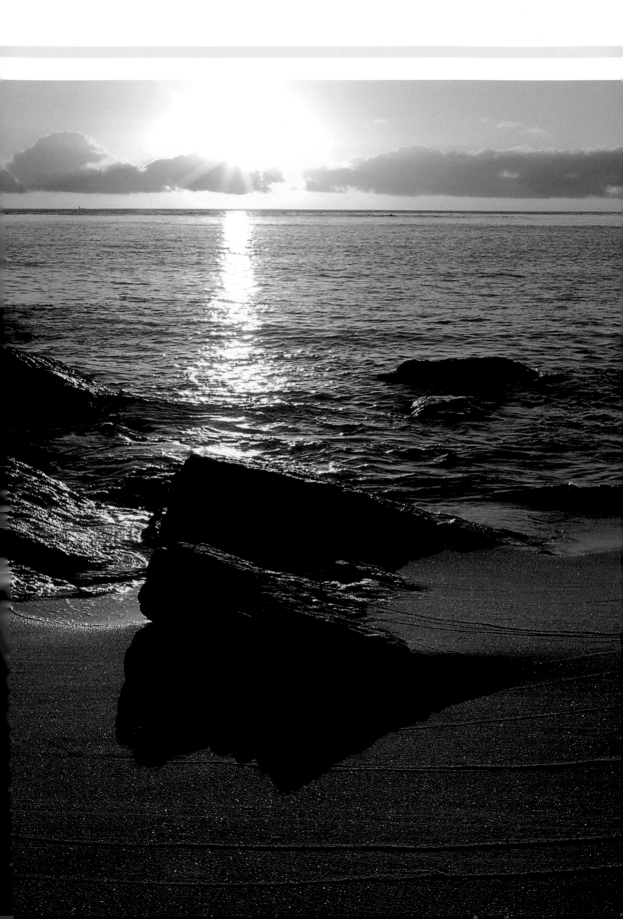

前景的選擇

做為前景的景物俯拾皆是，在選擇前景時最好能與作品主題相互呼應，這樣才能與所要表達的意念更緊密結合。例如你想傳達雪地的寒冷景象，那麼選擇一個屋簷下的冰柱做為前景，就可讓人強烈地感受到拍攝當時寒冷無比。

選擇前景時，最好能尋找線條結構優美或色彩單純的景物，這樣才不會搶了主體的風采。不過人們對於奇怪的景物總是比較好奇，你也可以大膽嘗試用造形奇特的景物當前景，使畫面更生動活潑，但切忌不要削弱主體的地位，也要讓畫面保持平衡。

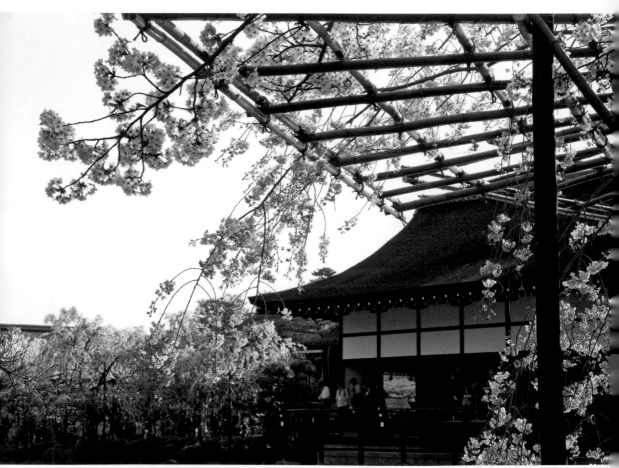

▲本例利用櫻花花架來當前景，適時填補天空的空白之處，而花架本身的線條與造型也讓畫面顯得更豐富　　　地點：日本・平安神宮表演廳

前景的表現

前景在畫面中並沒有一定的形式或位置，你可以根據照片內容或現場環境將前景安排在畫面的四個角落，或是佈滿畫面四周形成一個框架，造就一種新意境。例如善用場景中的花、草、樹木、門框、…等景物來做為前景，形成一種框架的形式，讓觀賞者產生一種窺視、嬌羞遮掩、框中框的感覺，進而對主體感到好奇來達到聚焦的目的。這種框景式構圖無所不在，只要仔細觀察就能發掘，我們在單元 31 還會再做說明。

前景景物不一定都得清晰可見，你可以在拍攝時善用鏡頭特性讓前景虛化，賦予觀賞者更多想像空間，這樣的構圖技巧在拍攝花卉時尤其常見。

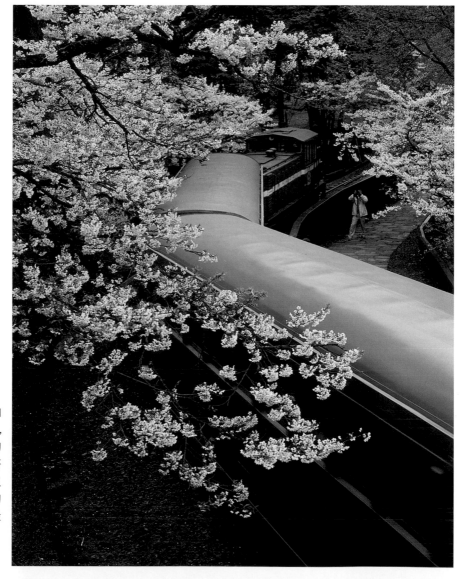

▶三月是**阿里山**櫻花滿開的時節，利用具有季節性的櫻花為前景，再搭配當地的特色小火車，可渲染畫面的氣氛，同時也是最佳的相片解說員

攝影：陳志賢

背景

背景一般是指在主體後面的景物，具有襯托主體、交代環境、豐富畫面內容、說明現場氣氛的作用。背景的形式非常多元化，你可以在拍攝環境中就地取材，如天空、草叢、山巒、綠葉、…等都可做為背景的來源。

背景在畫面的構成上佔有重要的影響力，若是處理不好，即使主體的造型優美、色澤艷麗、姿態生動、…，也不能算是張成功的作品。所以在選擇背景時要留意以下的要點，才能使整張作品完美呈現。

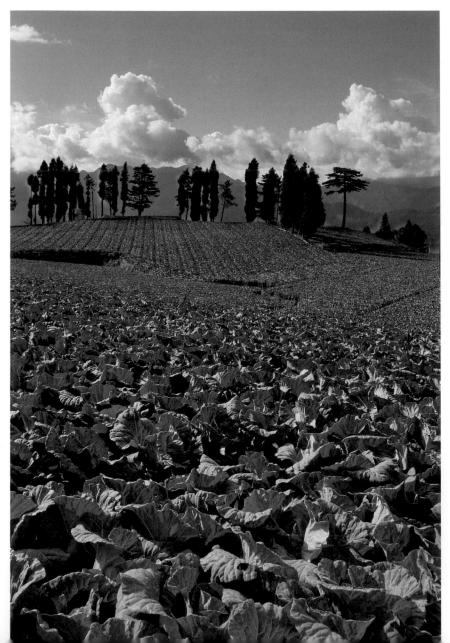

◀ 偌大的高麗菜田在陽光的照射下閃閃發亮，拍攝時選擇遠方的樹林及山脈為襯景，再搭配令人神清氣爽的藍天白雲為背景，除了使照片有明快、清爽的感覺，也充分說明高麗菜是生長在高山上

背景除了取材於自然環境也可以人工安排，例如在攝影棚拍靜物或商品時，就常會依主體的特性來佈置不同的色彩紙卷或布幕。

避開雜物, 力求簡潔

背景可以用來說明主體所在的環境, 或是傳達現場的氣氛, 但是如果背景的景物與主體沒有太大的關連 (如電線、垃圾筒、路標、…等), 或是不能傳達主題想訴說的故事, 那麼請儘量將不相關的景物摒除在畫面之外。

要避開干擾物, 你可以藉由改變拍攝角度或位置來達成, 若是主體只有單一角度的姿態最美, 也可以善用鏡頭的特性來解決。例如想避開較空曠的前景或是背景不受歡迎的景物, 就可以使用望遠鏡頭來拉近主體;或是改用廣角鏡頭貼近主體拍攝, 使主體產生近大遠小的視覺效果, 藉此達到去除干擾物的目的。

在拍攝人像時, 要特別留意人像背後的景物, 以免造成人物頭上長角、有電線桿穿過、…等尷尬的情形。

◯當背景比較雜亂時, 使用大光圈來模糊背景, 可以讓主體更容易跳脫出來

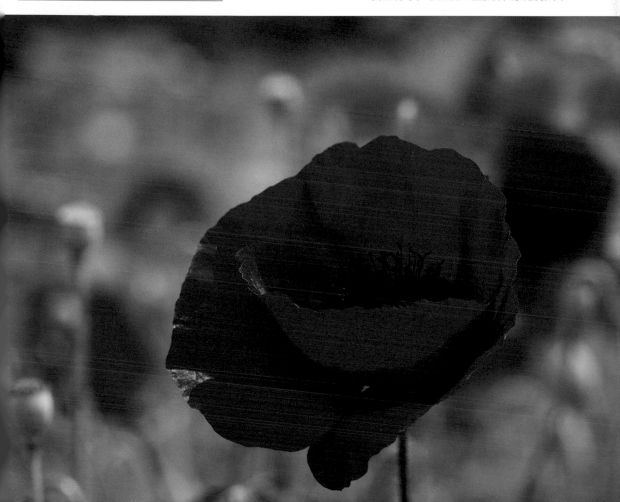

單純的背景色彩

在選擇背景時可以尋找單純的色彩，例如黑、灰、白這種無色彩的背景或是中間色調 (如天空)，好讓主體跳脫出來也可以產生協調與穩重感。

▶ 單純的黑色（或深色）背景，可以讓主體的輪廓更明顯

提示：主體與背景的反差較大，且背景本身較暗，拍攝時對主體測光，即可拍出接近黑色的背景

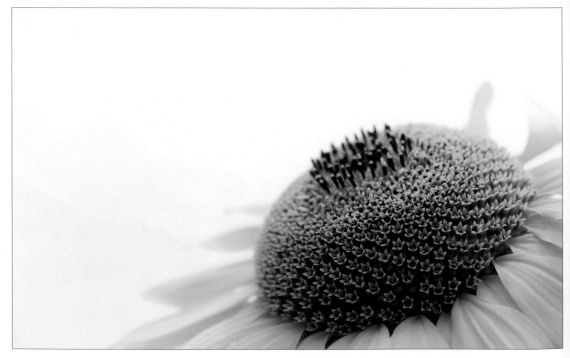

⬥拍攝向日葵通常會選擇藍天為背景，使畫面的對比較強烈，不過選擇白色背景也可以讓花朵的輪廓突出，對於事後要進行海報、廣告文宣合成的人而言，是非常方便的

拍攝人像時選擇單純的背景, 可以使主角脫穎而出, 但你得視照片的主題與其他景物做搭配, 才不會使照片看起來單調。例如底下的左圖, 主角雖然明確, 但就是少了一點味道; 而右圖則是使用大光圈, 讓背景的燈光形成一個個的亮點, 製造夜晚璀璨的氣氛。

主體與背景在搭配時, 顏色儘量不要重疊在一起, 以免看不出主體的輪廓。例如暗色的景物與背後的樹木重疊、穿白色衣服的人在雪白的地上拍照、…等。

攝影：張宇翔　攝影：張宇翔

28 視向空間

所謂**視向空間**是指在主體所面對的方向，預留一個適當的空間，以免造成視覺上的壓迫、緊張感。當你在拍攝人像、動物、昆蟲、…等，更應該在主體視線前方保留適當的空間，才不會造成主體被框住或似乎要碰壁的錯覺。

預留主體的視向空間，會使人們對於主體面對的方向感到好奇，讓人不自覺地跟隨主體的視線方向移動，進而思考主體到底在看什麼。

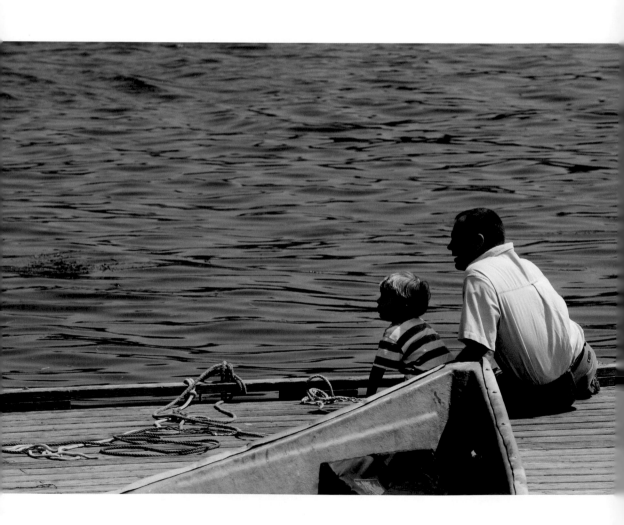

在主體的視線範圍內沒有景物的安排會讓觀看者有較大的想像空間，但要注意與周遭景物的搭配才不會使影像產生空洞。下圖這對坐在岸邊的父子正凝視著畫面左方，拍攝時刻意將左方的空間保留較大，且沒有拍出父子倆正在凝望的景物，會讓觀看者有無限的想像。

▽ 想飛的女孩

若在視線範圍內安排景物，則可讓作品的故事性更完整。例如拍攝一個向上揮手的小朋友，天空是一大群海鷗，觀賞者心理自然就會浮現一個故事了。

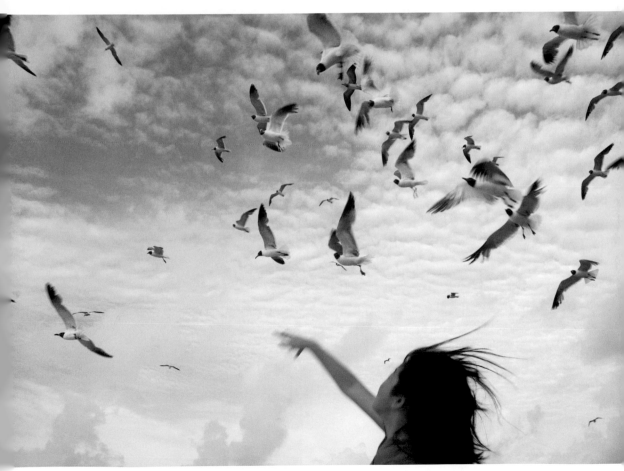

一般我們都只想到平面的視向空間，其實縱向的深度也有視向空間，例如底下的兩張日式庭園照片，左圖在畫面的前方留下較大空間，使視線有所舒展，感覺較為深邃；而右圖的縱向空間保留較少，畫面的整體感覺較緊湊，有種一眼就看完所有景物的感覺。

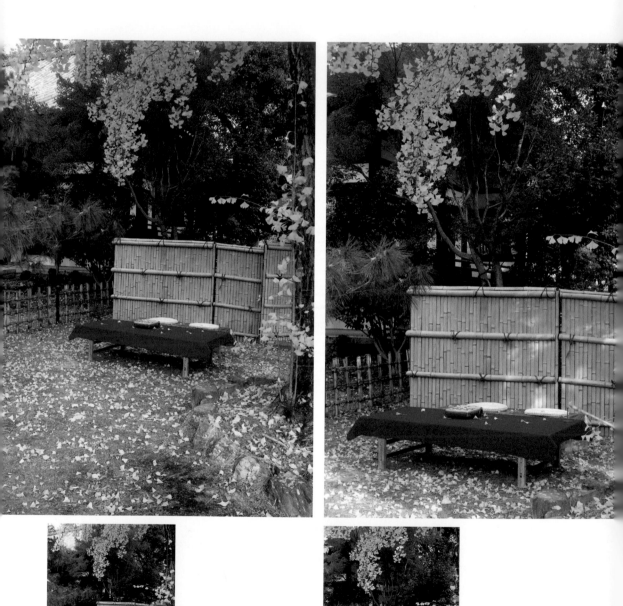

◀ 縱深的視向空間較大

◀ 縱深的視向空間較小

此外，如果主體本身具有動感或方向性（例如行
進間的人、自行車、火車、船、飛翔中的鳥⋯
等），也要在主體移動的方向前多留一點空間，
才不會造成畫面擁擠或不協調的感覺。

> 通常移動速度愈快的物體，視向空間留愈大愈好，
> 比較不會有壓迫感。

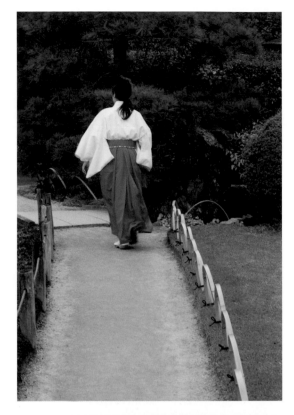

🔽 拍攝行進的人像時，
記得在行進的方向前留
下多一點的空間，可讓
畫面較舒坦，並且可帶
出周遭的環境或氣氛

▶ 視向空間不一定是留
在主體的前方，如果你
拍攝的是行進中的背影，
則要留在後方

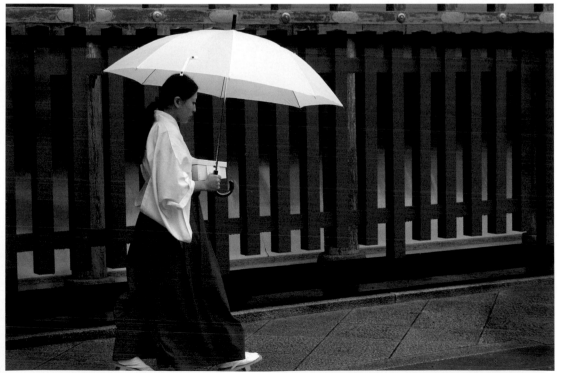

視向空間的範圍多寡也具有暗示時間的意味，例如拍攝一場賽跑運動，如果要表現這項活動才剛開始進行，那麼在取景時你可以將選手前方的跑道留多一點，讓人聯想這項活動正在持續著；如果想表現這項活動已經接近尾聲，就可以將選手前的跑道留小一點，並將終點線也入鏡表現出最後衝刺的感覺，來暗喻這項活動已經進行了一段時間即將結束。

所以視向空間要留多少範圍才好呢？其實沒有一定的標準，重點是要能保持畫面的流暢，配合情境的進行，你可以依主體的形式以及作品想表現的意圖來決定。

以視覺效果而言，預留適當的視向空間能讓畫面具有平穩、舒坦的心理感受，但如果你想刻意製造緊張、不安的氣氛，可以視情況大膽地去除視向空間，讓主體的表現更為強烈。

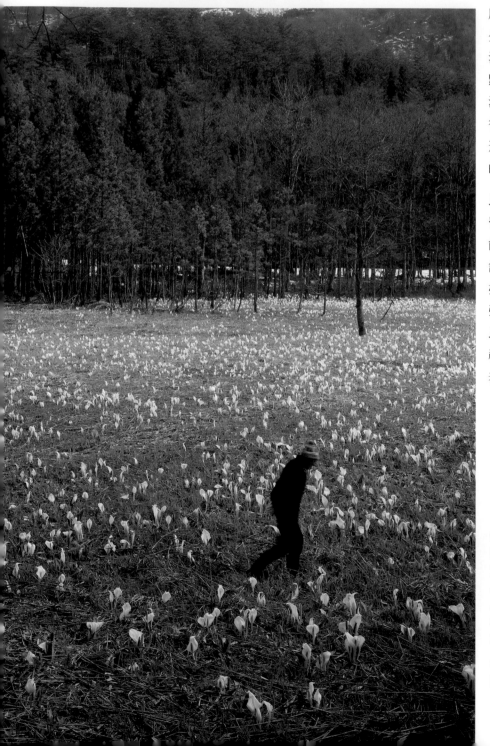

◀黃昏時分**水芭蕉保護區**的樹林被染成金黃的色澤，老者回家的身影在暮色中有點孤單，我特意將空間保留在他的後方，正是落日時分的寫照

地點：日本東北・水芭蕉保護區

29 留白

任何美的事物都需要足夠的空間來展示，就像藝廊、美術館、精品店在展示作品時，一定會讓作品間保有一定的距離，甚至一個牆面只展示一件作品，這樣不但有聚焦的作用，也能讓作品散發自身的魅力。

攝影也是一樣，在畫面中適度留下空間，不但能使主體更明確，也可以創造出一種意境與想像空間。構圖裡的留白藝術，是指景物以外的空白部份，並不是一定要找白色的背景，可以是面積較大的天空、草地、水面、牆面、…等。

▶ 運用色彩鮮明的牆面，使畫面空出大面積的區域，讓人不自覺地將視線由上往下集中到角落的女孩身上

地點：法國·亞爾·梵谷咖啡

留白概念最早來自中國繪畫技法, 畫家只畫出景物的重點, 其他地方則以原本的紙張色彩呈現, 這並不是偷懶不畫而是意境的傳達。例如, 在畫布上只畫了幾隻悠游的小魚, 但周圍空空的不把水畫出來, 但觀看者會自然聯想到空白的部份就是水。所以畫面的留白其實就是表現空間的一種手法, 可以使主體散發特質, 讓畫面有更多的想像空間。

▶ 乾燥的沙地只有少許耐旱的植物才能生存, 拍攝這張照片時強勁的海風挾帶著細沙使眼睛快張不開, 但沙地上的**馬鞍藤**卻絲豪不受影響, 努力地與這劣境抗衡著, 取景時刻意將它放在畫面的角落, 象徵一種強而有力的韌性

照片可以傳達美的事物, 也具有情緒的感染力, 當你想訴說某種氣氛或情感時, 就很適合用留白來表現。例如左圖在盛夏的七月所拍攝, 此時海邊最熱門的就屬各種水上活動, 不論是沙灘車、水上摩托車、香蕉船、…等一應俱全, 當然也少不了清涼的比基尼辣妹, 不過在沙灘的一角我發現一個看海的女孩, 這裡沒有擁擠的遊人, 只有她與寧靜的海天景色, 拍攝時刻意保留大片天空, 讓這份專屬於她的寧靜保留下來。

地點:澎湖·吉貝沙尾

🔺海闊天空 地點：美國‧羅德島

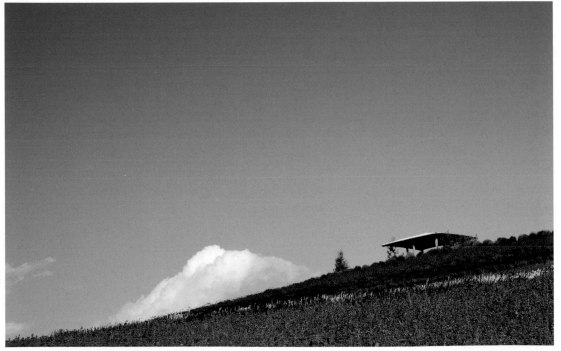

🔺運用北海道的丘陵地形，將 的下半部，讓天空留下大片空 地點：日本‧北海道
色彩鮮艷的花田斜放在畫面 白，使人有神清氣爽的感覺

30 攝影角度

不同的攝影角度會產生極為不同的效果, 對於同一場景, 有時站高一點或是蹲低一點, 就能改變整體的視野及張力, 進而使畫面產生不同的效果。

攝影的取景角度可分為**俯視**(將相機朝下拍攝)、**平視**(將相機持平拍攝)及**仰視**(將相機朝往上拍攝) 3 種角度, 採用不同角度拍攝, 會使景物產生截然不同的透視效果。

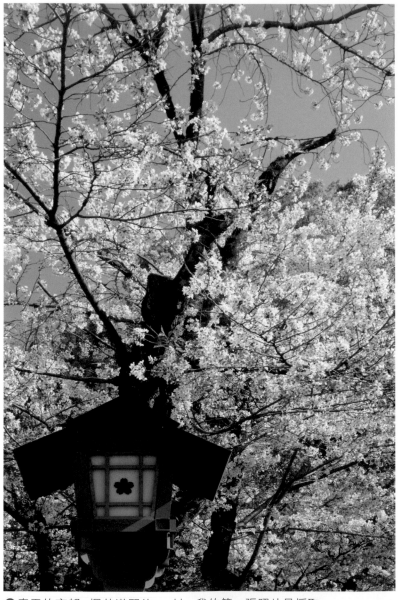

△春天的京都, 櫻花滿開的季節, 紅色的木燈籠配上白色的櫻花是極佳的構圖素材。我的第一張照片是採取站姿, 並以平視角度來拍攝

△接著我蹲下來將相機往上拍, 簡化背景的枝節透出藍天, 讓畫面有更鮮明的對比

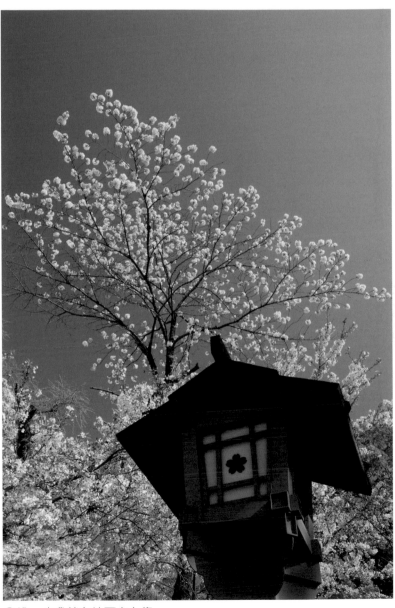

🔺進一步我躺在地面向上仰
拍，又是另一種不同的視覺
效果

平視

平視是相機與被攝物體呈水平高度, 符合人眼一般看景物的習慣, 所拍攝的照片較平穩不易產生透視變形, 但對視覺的衝擊力不大, 採取這個角度時最好善用主體本身的色彩、造型或是運用景深的控制來打破平凡。

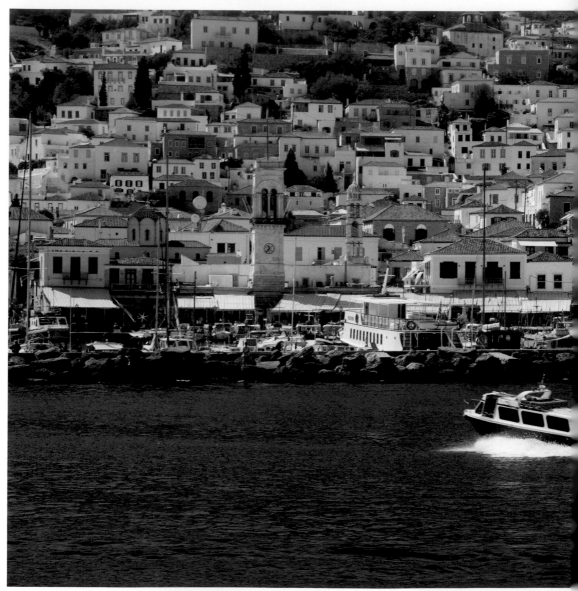

🔺採取站姿並以平視的角度來拍攝這依山傍水的房子, 密集的紅色屋瓦與湛藍的海水形成對比, 拍攝時特地等待右下方的船隻靠近才按下快門, 以點綴空蕩的海面

地點：愛琴海・POROS 島

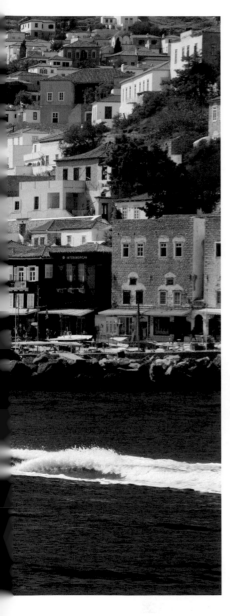

⬆拍攝寵物必要時甚至可以趴到地面上平視它們，以捕捉更生動的表情，例如這張照片的黃金獵犬，正慵懶地將臉貼在地面，拍攝時雖然以平視角度來拍，但拍攝者幾乎趴到地面上才捕捉到這生動的神韻

⬆當你在拍攝活潑好動的小朋友時，最好蹲下來與他們同高的平視角度拍攝，這樣更能表現其臉部表情及動作

有時候同一個景，都用平視來拍，但是因為相機高度的不同，效果也會不同，拍照時務必要把握機會，各種角度都要嘗試，常常會有意想不到的效果。底下這兩張照片是我在京都蹴上的鐵道分別以不同的高度平視拍攝的，降低相機位置似乎更能拍下春遊輕鬆的腳步！

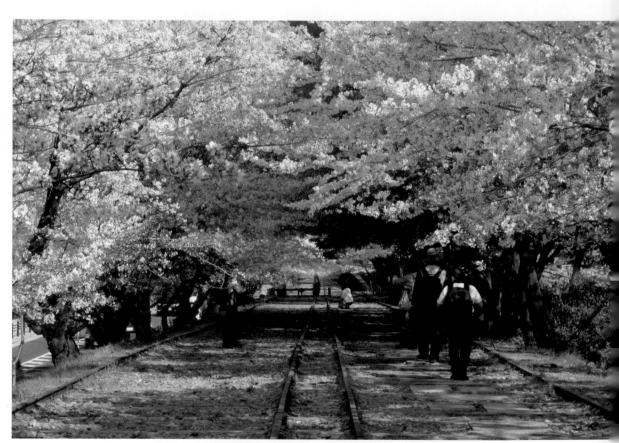

🔺一開始我是採取站姿，並以平視角度拍攝，雖然表現出繽紛的櫻花隧道，但是畫面的張力還不夠

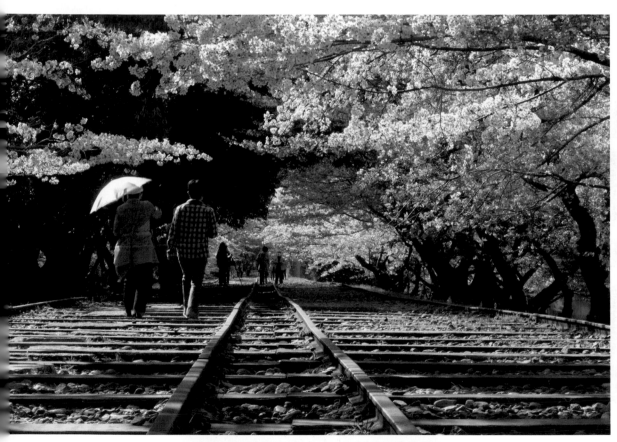

⬤接著，我採取非常低的蹲
姿並靠近鐵道拍攝，畫面的
張力就大大不同了

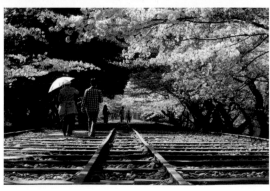

平視角度還可分為**正視**與**側視**，我們前面的幾張
照片大部份都以正視拍的，正視適合拍攝大景與
四平八穩的主題，側視則可創造延伸、深邃的感
覺，可避免呆板、單調。

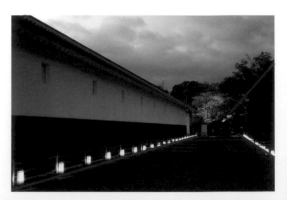

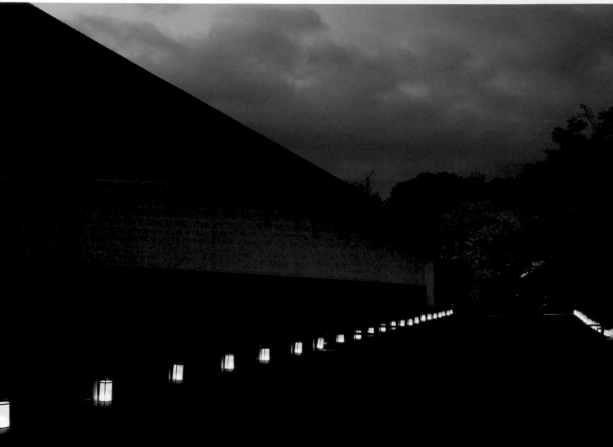

⬆夕陽西下，寺廟外成排　　遠的空間感，同時也可以　　地點：京都‧二条城
的燈籠亮了起來，拍攝時　　將視線導引至盡頭的夜櫻
採取側視角度以營造更深

仰視

採取**仰視**角度拍攝，會使被攝體看起來更為高大、重要，且具有戲劇性張力，也可以讓觀賞者感到自己是由下往上看，有身歷其境的效果。尤其搭配廣角鏡頭或魚眼鏡頭效果更明顯，會讓景物產生近大遠小的透視效果。

拍攝人像時，如果採取仰視的拍法，可以使人物具有威武、崇高、敬畏的形象，若搭配不同焦段的鏡頭也會有不同的視覺感受。如使用廣角鏡頭拍攝全身人像，將鏡頭靠近 MODEL 仰視拍攝，就可以拍出長腿、小臉的九頭身效果。

攝影：張宇翔

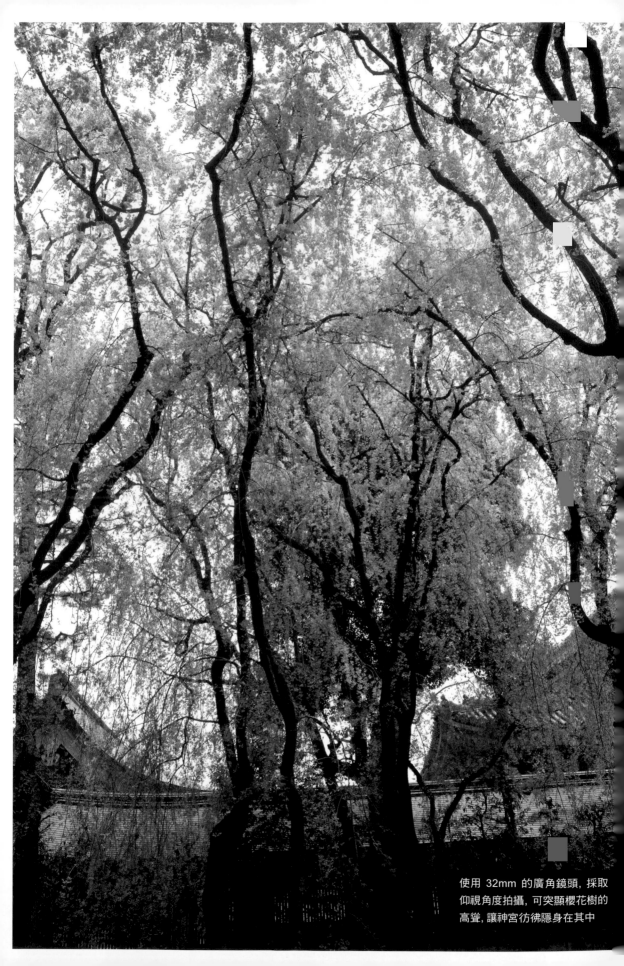

使用 32mm 的廣角鏡頭，採取
仰視角度拍攝，可突顯櫻花樹的
高聳，讓神宮彷彿隱身在其中

俯視

不同的拍攝角度，也會營造不一樣的臨場感。舉例來說，當你站在高處以俯視角度拍攝一場聲勢浩大的遊行活動，觀賞者雖然可以了解活動的進行卻不會有參與的感覺，這是因為攝影者是以旁觀者的角度來拍攝；但若攝影者是以主體所處的位置，或是平視主體的角度來拍攝時，就會讓觀眾有置身其中的感覺。

▼日本・蹴上

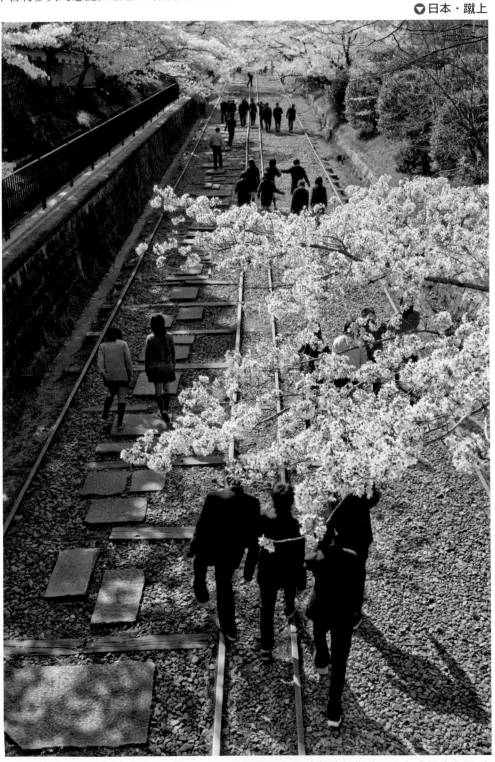

四月的京都，櫻花繽紛的時節，開學了，老師帶著學生踏青，高校生愉悅的腳步與成群的身影，在幾近黑白的畫面裡，讓異鄉的旁觀者也彷彿回到年輕的時光

拍攝人像時採取俯視角度，會削弱人物的氣勢，使人顯得渺小，但你可以利用鏡頭特性來創造誇張的視覺效果。例如使用廣角鏡頭拍攝全身人像，那麼距離鏡頭較近的頭部就會比較大，距離鏡頭較遠的腳就顯得相當小，可拍出大頭狗的趣味誇張效果。

攝影：WonderView 旗景數位影像

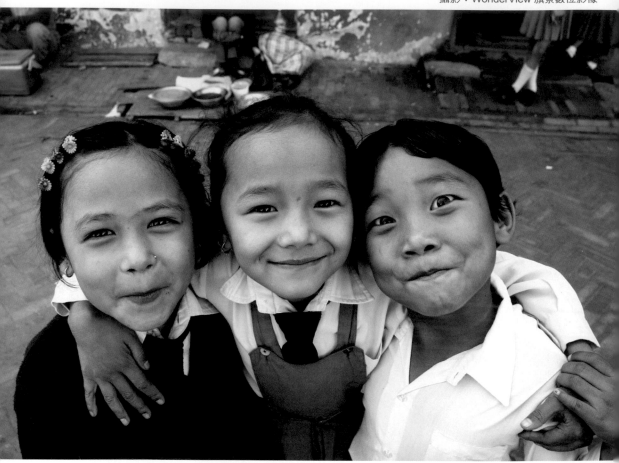

此外，常見到許多攝影者在拍花田時都會帶小型樓梯，這是為了取得更高的俯視角度，以拍出更正切面的花田。

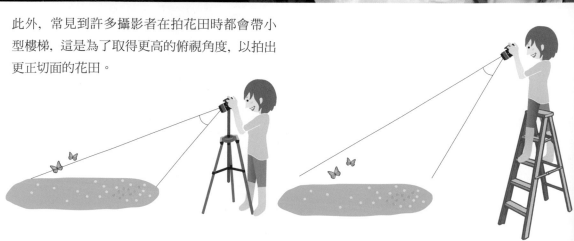

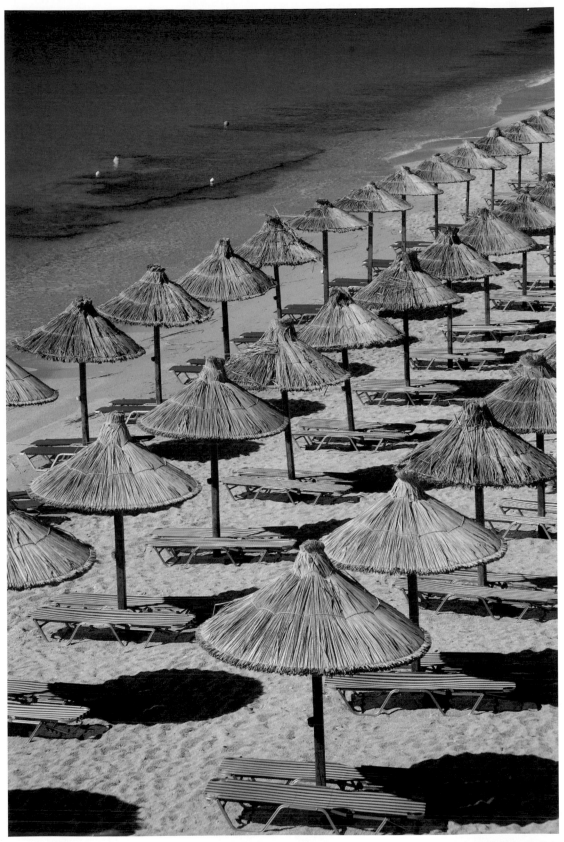

⬆一般的遮陽傘大多為塑膠或帆布材質, 但這個地方的遮陽傘是以茅草編織而成, 如果採平視或仰視角度沒辦法拍出其特色, 於是我找到一個較高的位置, 以俯視的角度來拍攝, 就把遮色傘的特色表現出來了

31 泛焦：創造最大的景深

在拍攝風景時通常會運用前景來營造畫面的縱深感、空間感，但是當你對焦在前景的景物，遠處的景物就會不清楚；當你對焦在遠處的景物上，那麼前景就會不清楚，如果想創造最大的景深，你可以使用**泛焦**的拍攝手法來達成。

泛焦是一個拍攝手法的通稱，也有人稱為**超焦距** (Hyperfocal Distance)，簡單地說就是利用最大景深範圍，讓被攝物雖然不在對焦點上，但卻能落入景深範圍內，得到清晰的影像。

要讓畫面中的景物都清楚，你得視景物的安排狀況來選擇拍攝方法，在此我們歸納成兩種情形：第一種是畫面中遠處的景物尚未到達對焦距離的無限遠 ∞ (你可以對遠處的景物對焦，並觀看鏡頭上的距離表)，另一種情形則是畫面中遠處的景物幾近落在無限遠處 ∞。

以右邊的照片為例，我們要讓靠近鏡頭的綠色船隻及遠處的紅色船隻都清楚呈現，若對焦在綠色船隻上，那麼紅色船隻就會模糊；反之對焦在紅色船隻上，綠色船隻就會模糊，但是紅色船隻並未落在無限遠，拍攝時只要測量好兩景物間的距離，對焦時對在這個距離內的 1/3 處，就可讓兩艘船都清楚。

如果遠處的景物落在無限遠，要讓畫面中的前景、中景及背景都清楚，你可以使用以下的方法來拍攝：

● **方法1**：使用小光圈再切換成手動對焦模式 (MF)，將對焦環調到無限遠 ∞ 的位置來拍攝即可。由於每家鏡頭的設計不同，有時調至 ∞ 的位置，前景仍然有點模糊，請再往回調一點就可獲得前、後景都清楚的效果。

通常鏡頭的最小光圈其成像品質比較不好，且容易有饒射的問題，所以最好不要使用最小光圈，一般而言使用最小光圈的上一級來拍攝就可以了。例如鏡頭的最小光圈為 f/22，你可以將光圈往前調到 f/16。

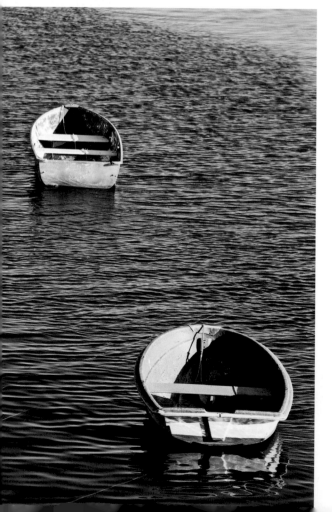

提示：先把焦點對準綠色船隻，然後在鏡頭的距離表上做記號 (可貼上標籤或用鉛筆輕劃)，再把焦點對準紅色船隻，同樣也在鏡頭的距離表做記號。接著切換到手動對焦模式，將對焦環轉到兩個記號間的 1/3 處 (靠近前景的這一端) 做為拍攝焦點，並按下相機上的**景深預觀鈕**確認景深範圍是否涵蓋要清楚呈現的景物，如果景深沒有完全涵蓋景物，你可以再縮小光圈以取得更長的景深範圍

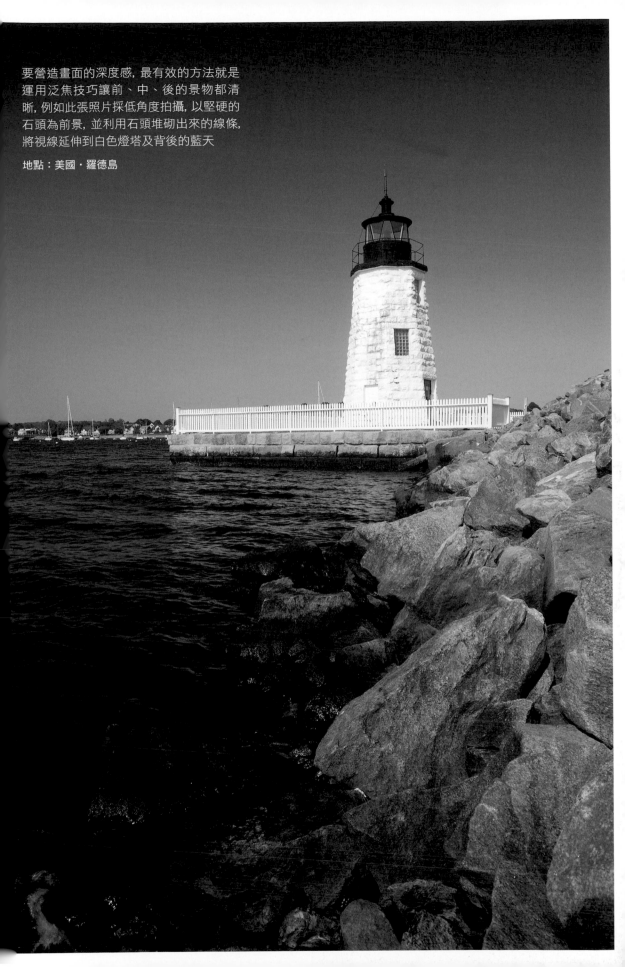

要營造畫面的深度感，最有效的方法就是運用泛焦技巧讓前、中、後的景物都清晰，例如此張照片採低角度拍攝，以堅硬的石頭為前景，並利用石頭堆砌出來的線條，將視線延伸到白色燈塔及背後的藍天

地點：美國·羅德島

● **方法2**：如果你的鏡頭上有景深表，那麼你可以很清楚得知每一光圈在某個拍攝距離時的景深範圍。不過，現在大部份的變焦鏡頭都沒有景深刻度的標示，所以無法直接查看景深範圍，沒關係你可以利用公式來求得景深範圍。網路上有很多免費的景深計算器可供使用，你只要輸入鏡頭焦段、相機種類、距離單位，就可得知不同光圈下的景深範圍，但實際在外拍照不可能以人工來計算或是連上網查詢，建議你事先計算出幾組常用的設定值，再列印出來以便隨時查看。

有關景深的計算，你可以連上 http://www.dofmaster.com/doftable.html 網站來試算。

在此選擇相關參數，按下 **Calculate** 鈕，即可得到下表的結果

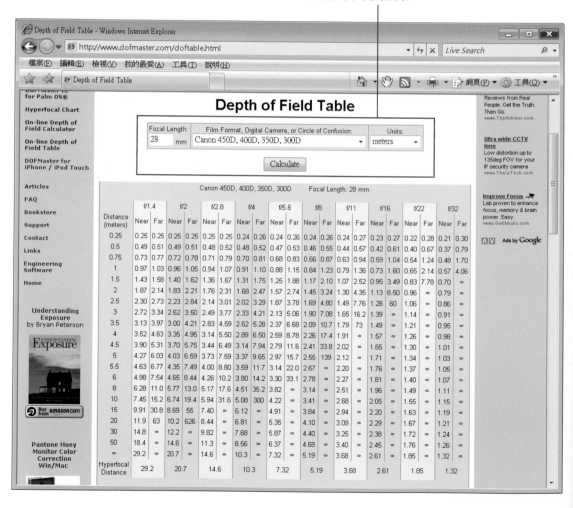

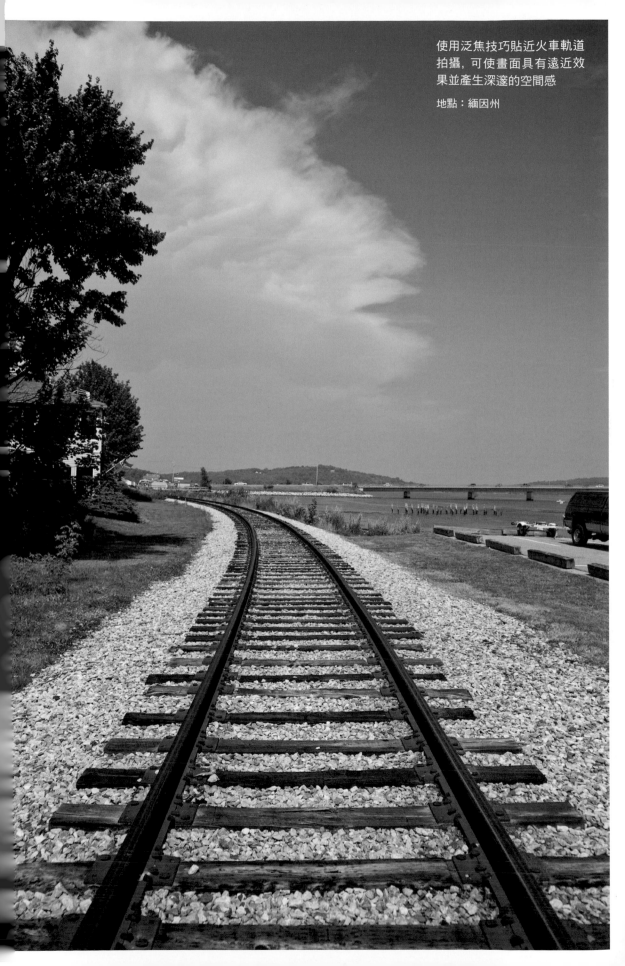

使用泛焦技巧貼近火車軌道拍攝，可使畫面具有遠近效果並產生深邃的空間感

地點：緬因州

32 框景構圖

畫面中的「框」有聚焦的作用，可以吸引觀賞者的注意、留住觀賞者的目光，因此用一個 "框" 來框住主體，不失為一個有效的辦法，此即為所謂的「**框景構圖**」。

框景構圖的技巧

框景構圖可營造 "畫中有畫" 的效果，先將觀賞者引進取景框中，然後再將視線導引到框景包圍的主體，可產生一種身歷其境的感受；同時，也因為 "框中有框" 使得畫面有了層次，而讓作品更有深度。

地點：京都・寶筐院

🔻假如框景和主體隔了一段距離，這時要小心控制景深，最好的辦法是縮小光圈讓框景和主體都清楚。但若景深實在不夠長，則以確保主體清晰為優先

框景能夠增加對環境的說明，強化畫面的故事性。例如世界各地都有楓紅的景觀，本例運用日式的門扇形成框景，不著痕跡地點出拍攝的地點，讓觀賞者自然而然融入日式風情之中

框景可以是實體的框, 例如門、窗、拱門、跨海
大橋、柵欄 ... 等等, 也可以是虛擬的框, 例如
利用樹枝、線條、陰影、光線、顏色 ... 來形
成框景。此外, 所謂的 "框" 也不一定要將主體
包圍得水洩不通, 有時候網開一面、兩面、三面
是可以接受的。

◆較高階的框景構圖技巧就是運用
"非實體" 的框, 例如本例運用橘紅色
的楓葉層層包圍住寺廟的黑色屋瓦,
跳脫實體框的窠臼, 別有一番風味

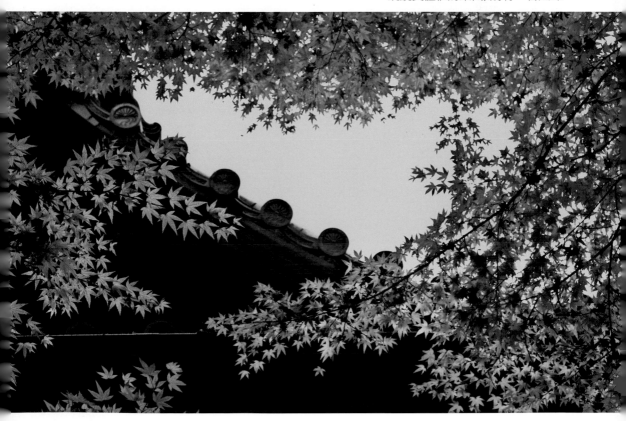

其實想要將主體框起來並不難，重要的是，框景構圖要能夠成功，在運用上要注意以下幾點：

1 **不可喧賓奪主**：框景基本上是為了襯托主體，所以通常會避免佔據太大面積，以免奪走對主體的注意力。如右圖的櫻花雖然絢麗，但觀賞者的目光最終還是被引導到主體的城堡上。

2 **與內容呼應**：框景應與畫面內容能夠有所呼應，而不是毫不相干，看不出任何意義。如右邊這張照片，古城的櫻花滿開，用櫻花來框住古城，讓代表日本的櫻花與名城產生關聯。讓構圖元素產生互動是構圖不變的原則！

3 **注意對焦位置**：框景構圖時，除非刻意安排，否則不可對焦到框景而讓主體變模糊了！

4 所謂的框景並非一定要將主體圍得密不透風，如本例的櫻花樹枝雖然只從左、右、及上方形成包圍之勢，但其實已具備框景的型式，足以將觀賞者的目光集中到主體上了。

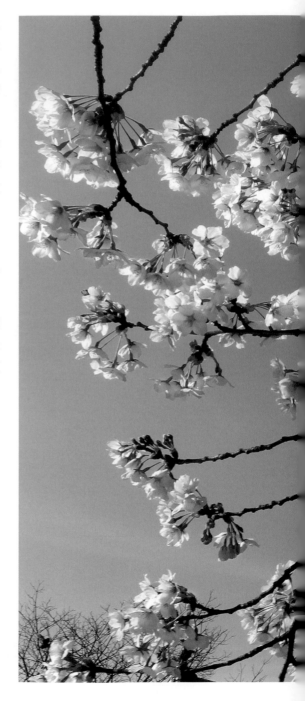

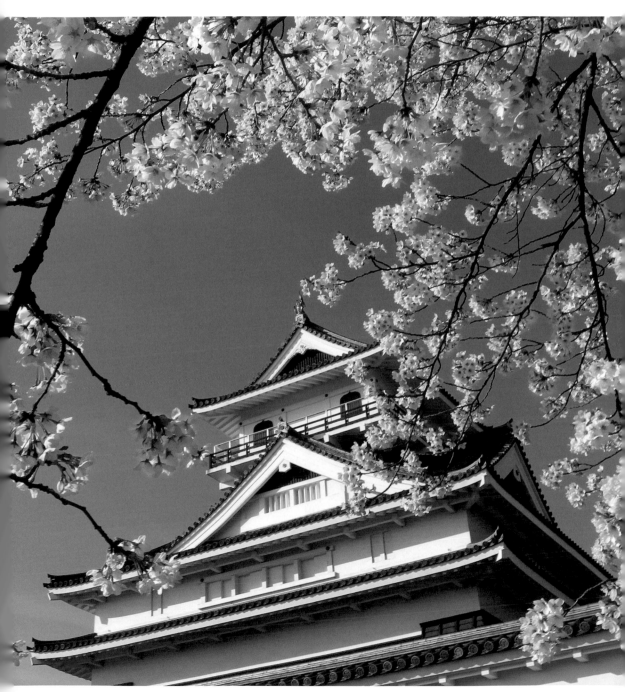

地點：日本・上山城

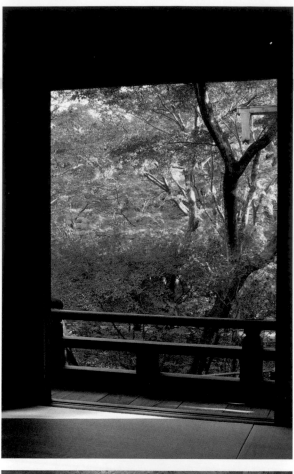

◀ 運用框景來表現主體時，要特別注意曝光的控制。如果表現的重點是框中的景物，框景的部份只著重在框形而已，那麼曝光時要以框內的景物為主；若連框景本身的細節都是重點，則曝光時框景和框內都要照顧到

◀ 大部份的框景都位於主體之前，但其實將框景安排在主體之後亦別有一番新意。本例利用一塊紅色布幕來形成框景，經由紅色框景的襯托，清楚地表現出白色花朵與花器的造型

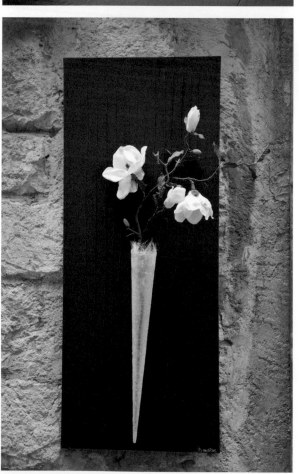

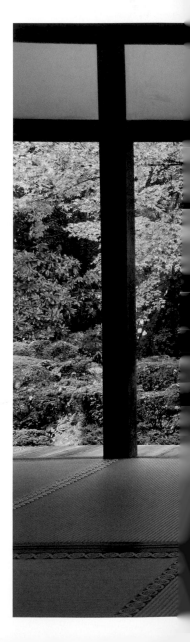

框景的數量並不限定一個，你也可以安排多個框，例如下面照片中的格子窗，或是用火車、公車的車窗當前景，便可以在一個畫面中營造連環圖畫般的效果：

🔻將一個畫面分成多個框景，有如電影的分鏡手法，給人豐富又有趣的感覺

地點：京都・三千院

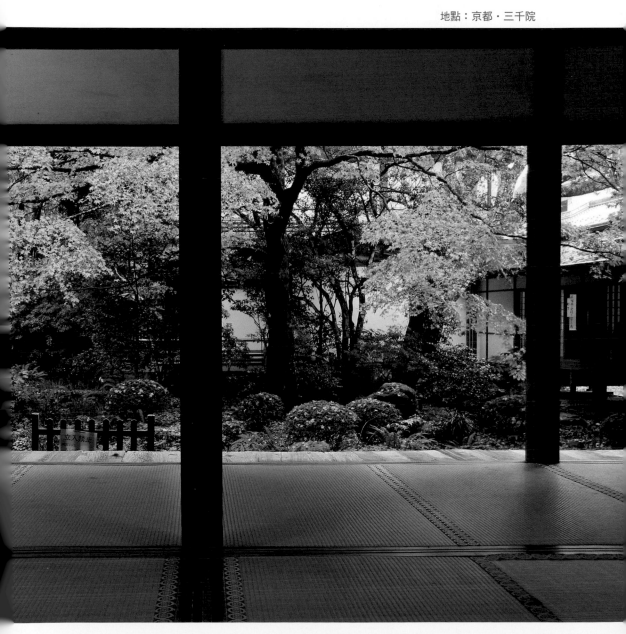

▼由於框內景物與框景本身
的細節都是表現重點，所以
需針對整個畫面來決定曝光

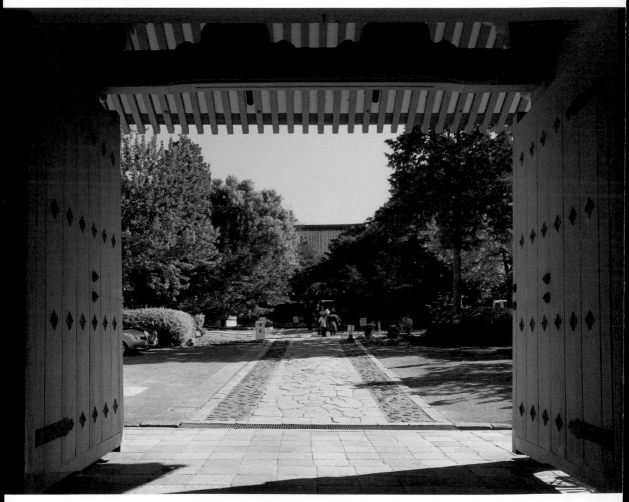

日本‧京都

隧道式構圖

隧道式構圖和**框景構圖**有異曲同工之妙，**隧道式構圖**的特性是周圍偏暗，中間較亮，就像隧道一樣，可讓視覺焦點集中在主體上。拍攝時以主體亮度做為曝光標準，讓前景景物曝光不足或形成剪影，產生明、暗強烈的對比效果，如此一來就可使視線集中到主體上。

隧道式構圖可營造畫面的遠近感、深度感，不限定只能以明、暗對比來表現，也可以利用景物的外形或色彩來集中視覺焦點。

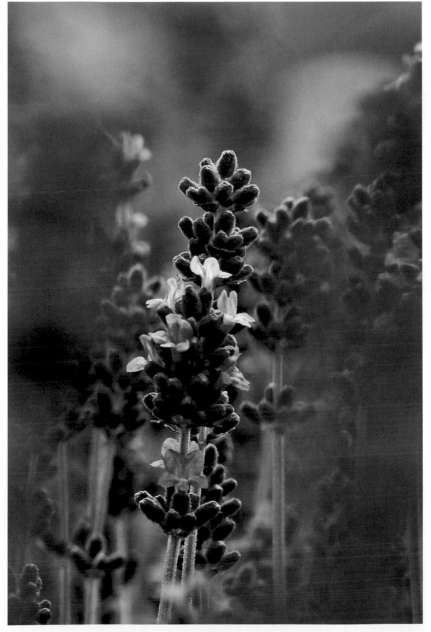

◀使用望遠鏡頭拍攝薰衣草田，離鏡頭較近的花朵因為在焦點之外所以形成模糊的色塊，藉此襯托主體並達到視線集中的效果

之前談的構圖主要著重在空間的配置，如主體的位置、大小、前景與背景等安排；

這一篇我們要用「**時間**」來描寫主題，在畫面刻劃出時間的印記與律動。

33 時間流逝

「地球不停地轉動,時間不斷地過去」,大部份的照片考慮的是捕捉某個時間點的畫面,重點是 "景" 的安排;現在我們要換個角度,在一個畫面當中表現出 "一段時間的流逝感"!

一個有效的方法是運用較長的曝光時間來拍攝移動的物體,這樣可以在畫面中記錄下物體運動的軌跡 — 一種**動態模糊**的視覺效果,這種效果就像是時間忽然化成了有形的畫筆,在畫面中輕柔的刷過,而讓觀賞者的心理引起時間流逝的真實感受。

⬆ 絲絲細雨

運用中速的快門,讓輕靈的雨滴凝結成細短的雨絲,灑落在荷花上,有一種正在演奏交響樂的夢幻感,輕快的音符彷彿正如雨絲飄盪在空中。要捕捉雨絲的美感有幾個訣竅,最好是選擇逆光、暗色背景,至於快門速度則是決定雨絲長短的關鍵,想要雨絲長一點,快門速度要慢,反之,快門速度愈快,雨絲愈短

拍攝資訊:光圈 f5.6・快門 1/250 秒・ISO 100

其實要表現時間的流逝感，最常見的例子是運用較長的曝光時間來拍攝流水或瀑布（曝光時間約 1/8 秒、1/4 秒、或 1/2秒），使原本水花四濺的水流變成如絹絲般的朦朧布幕，時間的流逝感就跟著悠悠流水進入到你的心中：

⬛ 涓涓水流

要運用長時間曝光來表現絹絲般的流水並不難，可能發生的問題是現場光線太亮，導致快門速度降不下來，所以通常拍攝瀑布或溪流時，都會攜帶 ND 減光鏡或是偏光鏡來降低鏡頭的進光量，以延長曝光時間

拍攝資訊：光圈 f20・快門 3.2 秒・ISO 100

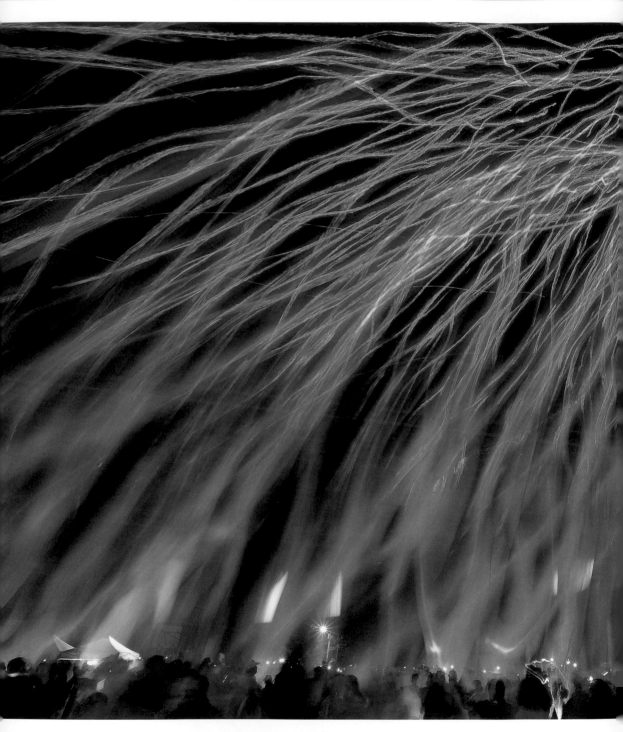

🔺每年的農曆正月十五平溪就會有熱鬧的放天燈活動，運用長時間曝光將天燈運行的軌跡刻劃出來，讓舊的一年隨著天燈遠逝，並且迎向新的一年。天燈的軌跡宛如竄起的火舌像天空伸展，非常奇妙的一幅景觀

拍攝資訊：光圈 f13‧快門 29秒‧ISO 100
攝影：WonderView 旗景數位影像

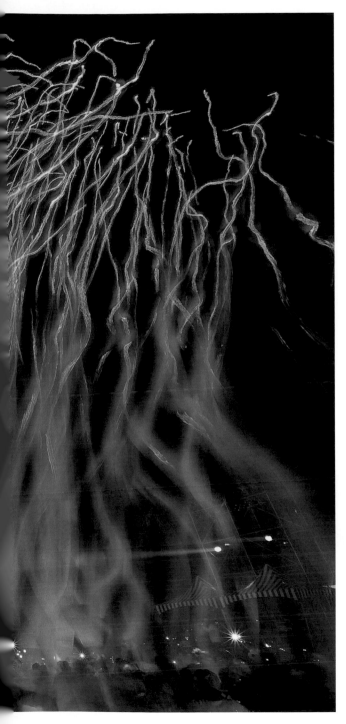

❯ 相反則不軌與雜訊

長時間曝光對使用底片的傳統相機可能會引起相反則不軌的問題，亦即過長的曝光時間會使得底片無法正確反應曝光時間與進光量的線性關係，但不用擔心，按照底片標示的補償數值來調整就可以了。

數位相機則沒有**相反則不軌**的問題，但是長時間曝光會使得數位相機產生較多的**雜訊**，絕大部份的單眼數位相機都有針對長時間曝光提供**除雜訊**(或稱為**降噪**) 功能，但要注意，使用相機除雜訊時，要先確定電池的電量是否充足，否則因為檔案大，降噪時間一長可能處理到一半就沒電了！

除了相機的**除雜訊**功能，我們也可以運用專業的除雜訊軟體，如Noiceware、Noice Ninja、或Photoshop 來解決雜訊的問題。

讓移動主體完全變模糊是一種表現方式，另外我們還可以加入靜態的物體，讓畫面表現出動與靜、虛與實的對比，除了時間的流逝感還飄盪著一股人文的思維。

34 用速度構圖

拍攝移動的物體, 除了運用**慢速快門**虛化其運動的軌跡, 表現時間的流動感之外, 還可以採用**高速快門**將動作凍結起來, 表現 "瞬間靜止" 的魔幻張力, 或是運用**追蹤攝影**的技巧, 在靜止的畫面中呈現出急馳的快感!

凍結瞬間

想要將運動主體精彩的動作 "清晰地" 表現出來, 最好的方法就是運用**高速快門**將動作凍結起來。現代相機的快門速度已經可以縮短到 1/4000 秒、1/8000 秒甚至更短, 讓我們得以凍結那些甚至連肉眼都看不清楚的高速動作, 創造 "化剎那為永恒" 的珍貴畫面。例如水滴飛濺在空中的畫面、越野機車騰空的畫面、球棒擊出棒球的那一刻、運動員穿越終點線的那一剎那 ...。

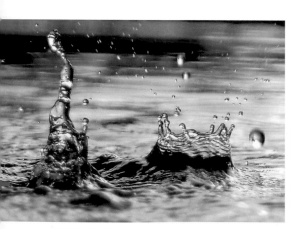

🔺 凝結的水滴

凍結瞬間的畫面往往給人相當震撼的感受, 因為它可以拍出許多連肉眼看不到的畫面, 讓時間永遠停駐

🔺 激盪的水花

流水沖擊岩石飛濺而起的水花煞是好看, 運用高速快門才能凍結這最精彩的一刻

要拍好凍結瞬間的畫面，最重要的是快門速度的掌握以及按下快門的時機：

● **快門速度的掌握**

基本上，主體的動作愈快，快門的速度就要愈快。此外，相機與運動主體的**距離**，還有運動主體移動的**方向**也會影響快門速度的決定。距離愈近，物體很快就會通過相機的畫面，所以要用較快的快門才可以把它凍結下來；還有，若主體是對著鏡頭的方向逐漸接近或遠離，由於主體停留在相機畫面中的時間較長，不需用到高速快門就可凍結影像，但若是橫向跑過相機畫面，那麼就要使用很快的快門速度。

⬛**全力以赴**

小朋友為爭取榮譽奮力奔跑的神情實在令人動容，由於是對著鏡頭的方向跑過來，而且離相機還有一段距離，所以我用不到 1/1000 秒的快門速度就將小朋友志在必得的英姿凝結在畫面中，這個快門速度幾乎所有的相機都辦得到

拍攝資訊：光圈 f6.3．快門 1/800 秒．ISO 100

● 按下快門的時機

要拍攝凍結瞬間的畫面一定要預先對焦，並轉成手動對焦模式等待，然後在主體到達焦點清晰範圍的 "前一瞬間" 就要按下快門，這樣快門才能在正確的時間打開，確保最清晰的畫面 (因為從人的腦部發出 "按下快門" 的訊號，到手指真正按下快門是有一段時間延遲的，所以在 "前一瞬間" 按下快門是必要的，並且要勤於練習才能熟練)。對於移動中的物體，我們還可以運用相機**連續對焦**的功能來鎖定主體以免失焦。而且要把**連拍**的功能打開，連續拍攝多張照片以增加成功的機會。

> ### ▶ 藉閃光燈凍結瞬間
>
> 在光線很暗的情況，攝影者還可借用高速閃燈的輔助來凍結瞬間。目前相機的快門速度最高為 1/8000 秒，而現在的電子閃燈甚至可以發出 1/41600 秒的光束，在黑暗的環境中，只有當閃燈發出光束時才能感光，所以即使是移動非常快速的物體也能夠清晰地拍攝下來。

◀ 螳螂捕蟬黃雀在後

一隻白鷺鷥正專注腳下捕獲的魚，免得魚兒溜走，殊不知背後的夜鷺早已覬覦許久，想來個不勞而獲！我對著準備偷襲的夜鷺採連續對焦，連拍了好幾張而得到這張彷若劇情安排好的畫面。至於最後到底是誰吃到魚呢？就讓各位猜猜看吧！

拍攝資訊：光圈 f5.6 ·
快門 1/2500 秒 · ISO 500
攝影：WonderView 旗景數位影像

追蹤攝影

追蹤攝影是利用**慢速快門**，讓相機鏡頭跟著主體移動的方向以**等速度**移動，產生移動中的物體相對靜止，而靜止的背景卻有流動效果的畫面，在靜態的畫面中表現動態物體的 "速度感：

🔽 將運行中的主體凝結起來，使之清晰呈現，而讓靜止的背景出現平移線條的朦朧感，這就是追蹤攝影的特色，這樣的畫面可以讓人真切地感受到龍舟在水面划行的速度快感

攝影：WonderView 旗景數位影像

追蹤攝影的迷人之處就是將 "速度感" 凝結在靜態的畫面中，其技巧平心而論屬於高難度，初學者務必遵循底下的說明，慎重準備並密集練習，才能掌握成功的訣竅：

1 了解主體的**移動方向**與**行為表現**：追蹤攝影的目的是要將運動中主體的律動與速度感表現在畫面上，如小狗奔跑、鳥類飛翔的英姿、運動場上的各式競賽、賽車、賽馬、水上汽艇比賽、乃至民間藝術活動的舞龍舞獅、過火 ... 等等，都是追蹤攝影的素材。不論運動主

體為何，在拍攝之前，攝影者務必要研究好主體移動的**方向** (由左至右或由右向左) 與運動的**行為** (高速或慢速)，這與作品的成敗有密切關聯。

2 尋找適當的**拍攝地點**：以拍攝賽車類的競賽而言，多會選擇起跑點、轉彎點、波浪型的飛躍點 ... 等等。選擇地點時還要注意背景的色彩與明暗是否足以襯托運動的主體，過於單純的背景因為平移線條不明顯，效果比較不理想。

③ **決定曝光**：追蹤攝影應採用 M (手動) 模式事先決定曝光。首先是儘可能降低 ISO 值，因為要延長快門時間。至於快門時間一般建議在 1/30 秒~1/125 秒之間，但要依追蹤的主體速度而定；另外鏡頭焦距長短也會影響快門速度，鏡頭焦距愈長，快門速度要愈快，鏡頭焦距愈短，快門速度可調慢。

光圈原則上要採取小光圈，以尋求較長景深，F5.6、F8、F11、F16 都可嘗試，可用 M (手動) 模式先行試拍，以決定適當的光圈大小。

> 若現場光線太亮，且光圈已設到最小，ISO 也降到最低，快門還是降不下來，可加裝 ND減光鏡或偏光鏡來調降快門速度。

④ **對焦**：若拍攝的是高速移動的主體，相機的自動對焦可能來不及，所以最好改用手動對焦，並預先設好對焦距離。若主體的運動速度較慢，則可運用相機的自動對焦。

⑤ **拍攝**：最關鍵的一刻來了，當主體出現在你的視線內，便需開始用相機追隨主體等速移動，待主體進入到你設定的對焦範圍再按下快門，並繼續保持追隨主體的動作，待快門關閉仍應再追隨一小段，不要馬上停止。用相機追隨主體時，為避免相機震動，應運用腰部來轉動整個上半身，而不是僅手部移動。

速率	快門時間	主體類型
慢速	1/8 秒、1/15 秒	走路、慢跑、鳥類飛翔
中速	1/30 秒、1/60 秒	跑步、越野機車
快速	1/125 秒、1/250 秒、1/500 秒	高鐵、方程式賽車

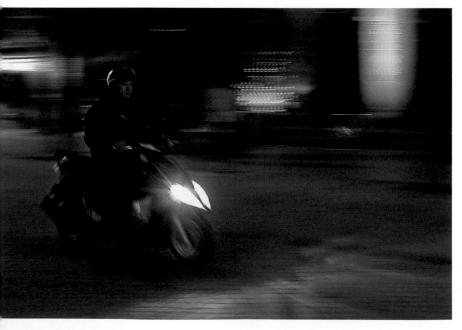

◀ 讓主體從背景鮮明地跳脫出來並保持清晰是追蹤攝影的基本要件。另外，還要注意主體在畫面裏的位置，主體前面的空間應該比後面的空間大三分之一的比例，如此在視覺表現上才有一種預置空間（視向空間）的感覺，以呈現速度感

35 機會快門：
等待構圖元素的出現

構圖是立體的，更是動態的。好的攝影者除了依現場的景像構圖之外，還要能 "預想" 場景的變化，例如：光線的轉變、人物的出現、移動、消失 ... 等等，靜心等待構圖元素符合攝影者**預想** (Previsualize) 的精確時機，然後按下快門，創造一幅即使他人在同一場景位置也難以拍得的作品，這就是**機會快門**！

等待機會快門

機會快門是畫面表現最精彩、最強烈、最有戲劇效果的那個瞬間！由於機會稍縱即逝，所以如何掌握、不讓機會快門擦身而過顯得格外重要。

機會快門可分成兩種：一種是在不經意間拍到難得的畫面，但這種機會需要幸運之神的眷顧。

另一種是屬於**預想性**、**等待式**的快門機會，也就是攝影者已經在腦海裡構思好畫面，然後等待構圖元素（可能是人、事或物的形態）走入想要的畫面位置，才按下快門。

掌握機會快門，決不是臨時拿起相機拍攝 "一張" 照片而已；而是你必須觀察到可能出現機會快門的場景，並且拍攝一系列的照片，再從這些照片中 "找出" 所有元素皆呈現完美組合的那個畫面。

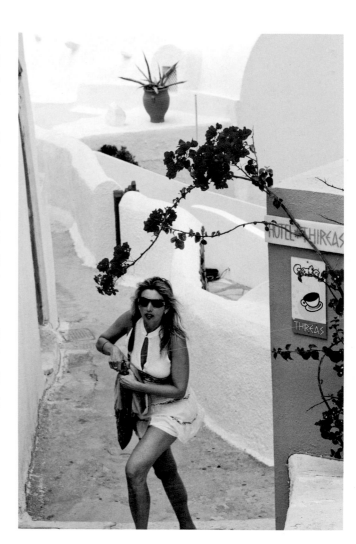

◀ ▲ **預想與等待**

「3 分靠運氣，7 分靠等待」是機會快門的最佳寫照，但是快門機會不是憑空掉下來的。在聖托里尼的巷弄中穿梭，處處可看到紅色九重葛與白色的牆、藍色的門窗渲染而成的圖畫世界，在拍攝幾張極具希臘特色的巷弄之後，忽然發現這個景，豔紅的九重葛點綴於白牆之間極為醒目，它所形成的穹狀枝條，好像正要迎接某人身影的舞台。等待了一段時間，忽然一位身材曼妙的女子迎面走來，我連按了幾次快門，終於得到這張九重葛下的美女寫真

地點：希臘・聖托里尼

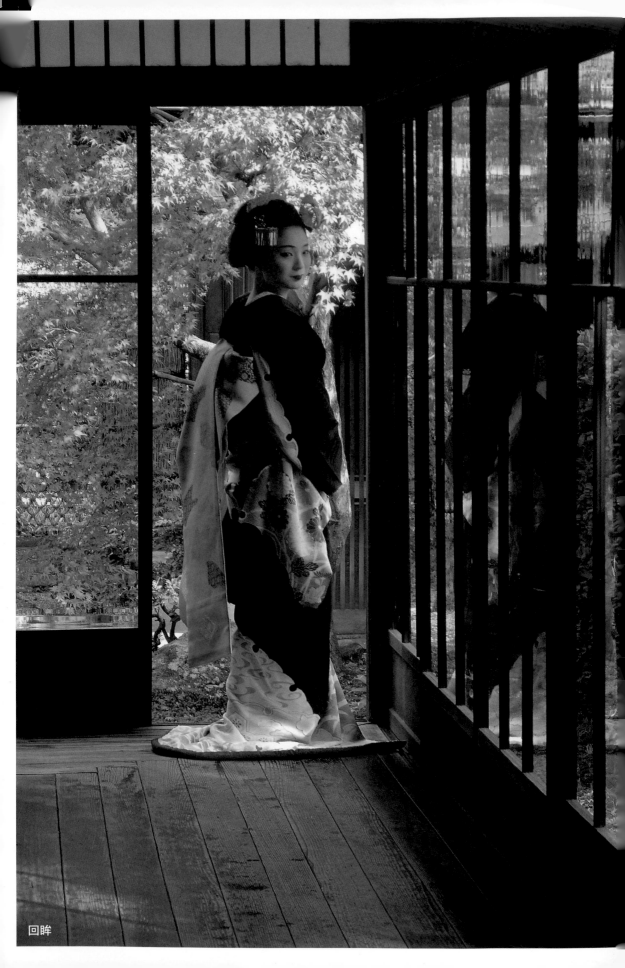

回眸

拍攝任何場景都有可能出現機會快門。例如拍攝風景，一切皆已準備就緒，但覺得畫面好像缺少雲朵的點綴，便可試著耐心等待雲朵飄到理想的位置才按下快門；但有時我們也可以 "化被動為主動"，想辦法讓機會快門出現，左頁那張藝妓回眸的作品就是主動出擊才拍到的。

◀ 在京都一處日式庭園時，剛好巧遇一群盛妝打扮的藝妓在聚會，當聚會結束後她們便陸續走出庭園離開。當最後一位藝妓要離開時，我忍不住開口喚了她一聲，她停下腳步，並且回眸看向我的鏡頭會心一笑，真是皇天不負有心人！

地點：日本‧京都

▶ **絕妙組合：**
紅葉下的藝妓

當這位和服美女從稍遠處緩緩走來時，我的快門便一直停不下來，能在這紅葉的季節中遇上著傳統和服的藝妓，真是千載難逢的好機會。這張照片是當初那一系列照片中的一張，低垂的紅葉剛好形成一道拱形，像是在輕拂和服美女的身影，而靈動的雙眼讓整個畫面變得趣味盎然

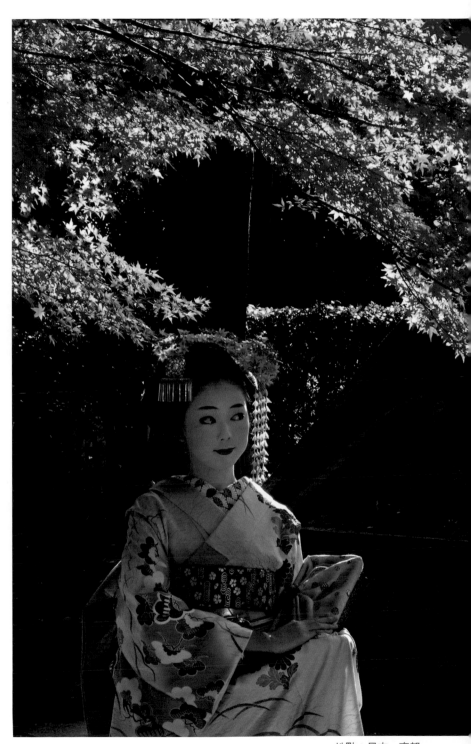

地點：日本‧京都

機會快門的拍攝

有句話說「機會是給準備好的人」，要掌握快門機會，攝影者必須守株待兔式地等待主角入鏡，並且在拍攝時注意到以下幾點以提高成功的機率：

1. **啟用連拍功能**：當拍攝主體是動態的，例如：活潑好動的小朋友、動物、運動員、...等，單按一次快門是很難成功捕捉到這種決定性的瞬間畫面，所以啟用相機的**連拍**功能可以使成功機率大大提升。不過如果現場需要使用閃光燈來補光，那麼在進行連拍時閃光燈有可能會因為來不及充電而無法發揮作用。

2. **提前做好相機的檢查及設定**：當你預想好主角的下一個動作或是預期主角會有戲劇性的轉變時，請先檢查相機的電力是否充足，記憶卡容量是否夠用，還有要事先調好相機的焦距、光圈、快門、ISO 等設定值，而拍攝動態類的畫面時最好能使用廣角鏡頭，這樣就不用擔心主角超出畫面。

3. **提前預估按快門時間**：從人的眼睛感知影像到手指按下快門會有一小段的時間落後，當你要捕捉精彩畫面時，最好提前按下快門，並且使用高速連拍，這樣才能確保重要畫面不會漏失掉。

4. **主題要精彩地點出來**：既然要捕捉被攝體最動人心弦、最精彩的一瞬間，那麼主題一定要精彩地表現出來，例如右圖的足球與小朋友的表情，這樣才能與觀賞者達到共鳴。

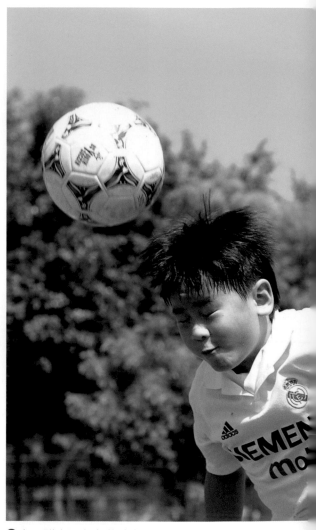

▲有一群小朋友在草地上練球，認真的態度專注的表情實在讓人動容，也讓我捕捉到好幾個美好的瞬間

36 重覆曝光

重覆曝光 (Multiple Exposure) 也有人稱為**多重曝光**, 這是傳統底片時代的一種拍攝手法, 簡單地說就是在同一張底片上, 進行兩次或多次曝光, 使影像達到重疊的目的, 創造出超乎現實的視覺效果。

重覆曝光技巧, 其實就是一種影像合成的概念, 如果你的 DSLR 相機有提供這樣的功能 (目前有部份數位相機有提供, 但有張數限制), 在拍攝時就可以立即完成影像的合成; 若是相機本身沒有提供這樣的功能, 你可以拍攝多張照片後, 再利用影像處理軟體 (如 Photoshop、PhotoImpact) 來合成, 且沒有張數限制, 想合幾張都可以。

那到底是要用相機重覆曝光還是用軟體合成呢? 其實相機的重覆曝光也是用相機上的軟體合成, 效果都是一樣。其差別是用相機合成只存一張照片, 可以節省記憶體, 而事後用軟體合成則較有彈性。

在構圖上的考量

不論是用相機或是以軟體來達到重覆曝光的效果, 在構圖時你必須先**預想**畫面的結果, 例如你得先思考第一張影像的主體與第二張影像的主體 (或其他元素) 位置是否安排妥當, 重疊後的景物是否協調, 還有重疊後的色彩分佈、明暗區隔、色調的一致性、…等因素, 才能拍出獨特的作品。

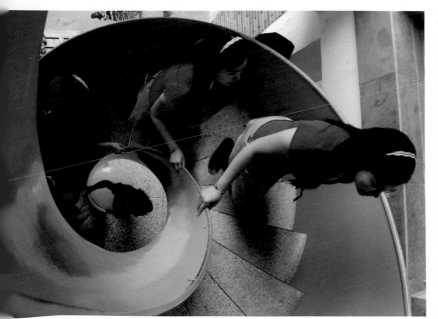

🔵利用相機的重覆曝光功能, 你可以拍出多個「分身」的趣味效果

提示:拍攝時請不要改變相機的位置及焦段, 以免重疊的影像產生模糊

重覆曝光技巧可以創造出異於一般視覺習慣的影像效果, 尤其是拍攝動態主體時, 還可將多個連續動作的軌跡呈現在一張影像上。例如拍攝舞者的曼妙舞姿、球員揮棒的動作分解、跳水運動員在空中翻轉的分解畫面、…等, 但要拍出這樣的效果, 相機的連拍速度要夠快才行。此外, 你可以把這個概念加以應用, 例如拍攝一個人同時出現在一個畫面裡, 製造出趣味的視覺效果。

重覆曝光實例

重覆曝光前後拍攝的時間差距可長可短，例如拍攝城市夜景時，我們可以在太陽下山後天色尚未全黑前先拍攝一張有藍色天空且建築物輪廓清楚的照片，拍好後請不要改變相機的位置及鏡頭焦段，等到天色完全變暗時再拍攝一張華燈初上的照片，就可合成為完美的夜景照。

拍攝絢麗的煙火，最好能有地景做搭配才不會使照片顯得單調，但是煙火與地景的亮度不同，如果以煙火的曝光時間為主，那麼地景就會曝光不足形成一片漆黑；如果以地景的曝光時間為主，那麼煙火就會曝光過度白成一片，此時就可善用重覆曝光的技巧來使兩者結合在一起。

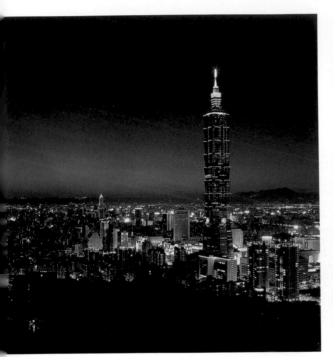

🔺本例的藍色天空及橘紅色的夕陽餘暉即是在太陽下山不久先拍攝一張，之後便在原地等待，一直到城市的燈光都亮起之後再拍攝一次，才得到這張藍色天空的夜景作品

地點：台北‧象山
攝影：陳志賢

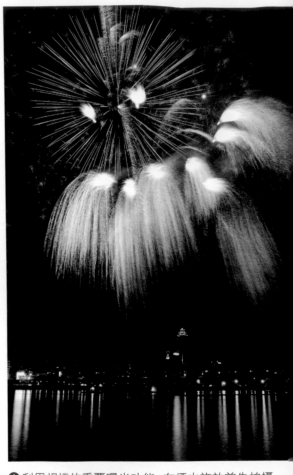

🔺利用相機的重覆曝光功能，在煙火施放前先拍攝一張曝光正確的地景照片，並留下足夠的空間給煙火，待煙火綻放後使用黑卡遮住地景的部份，就可得到一張煙火及地景都曝光正確的照片了

另外，拍攝夜景時如果搭配皎潔的明月也會讓畫面更豐富且具有詩意，但是地球會自轉月亮也會移動，拍攝時如果以地景的曝光時間為主，那麼月亮就會變模糊；如果以月亮的曝光時間為主，那麼地景就會曝光不足，所以你可以利用重覆曝光或相片合成的技巧使這兩者合成在同一張照片裡。

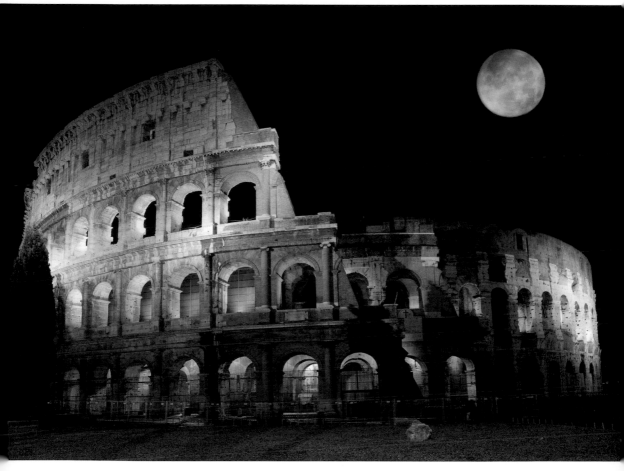

🔺此張照片為合成作品，先拍一張夜景的照片，並預留月亮的位置，接著再利用望遠鏡頭單拍一張月亮的照片，最後利用影像處理軟體來合成，就完成一張理想的照片了

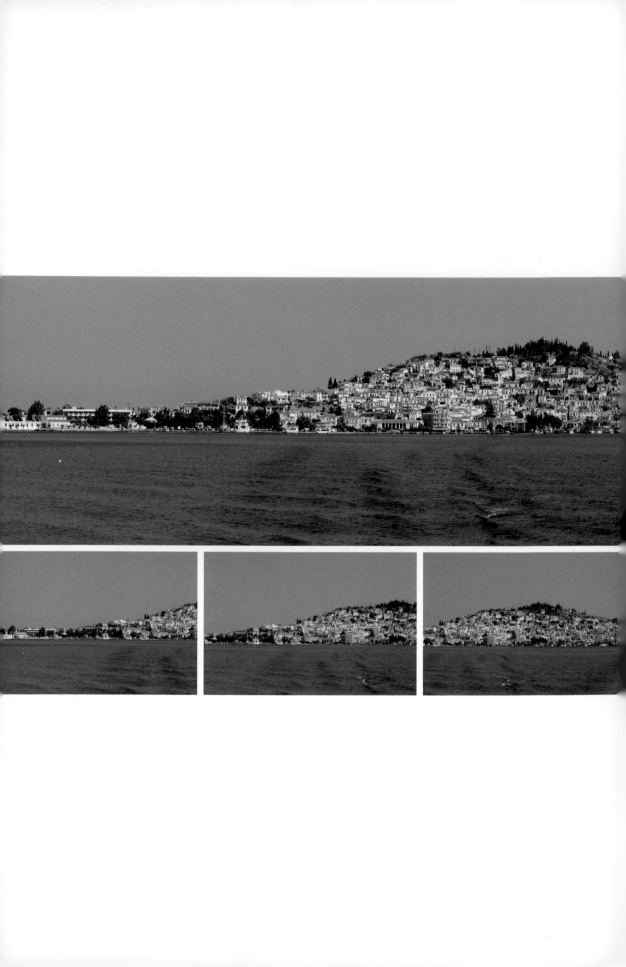

數位編修與構圖

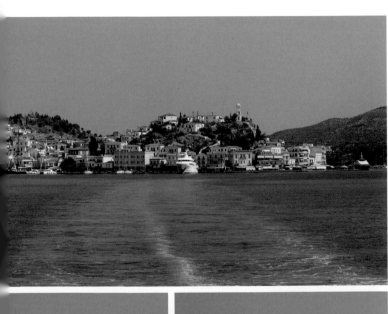

數位照片最大的優點就是可以讓我們更自由、更有彈性地進行各項編修與調整,不論是合成影像或是利用裁切來改善構圖,甚至是替照片換色、加上文字或邊框都是輕而易舉的事。

37 數位時代的構圖

前面我們學會各種構圖的方法，相信你對攝影構圖已經建立概念，不過有時候還是無法拍出理想的畫面。這時，你可以借助影像處理軟體來後製，只要你能預想欲合成的畫面，在拍攝時就可以決定如何拍出所要後製的素材。

去除畫面中的遊客

著名的風景名勝，通常遊客都相當多，要拍出一張沒有人的景色實在很難，除非你特地起個大早去拍，或是一直苦等到無人時再按下快門。但在數位化的時代，你就不必這麼辛苦了，只要在拍照時將遊客的位置錯開，就可以交由軟體合成出你想要的結果了。

例如右邊的三張照片，原本是想拍攝櫻花的街景，但在按下快門之際，一輛載著遊客的人力車從畫面的左方跑了過來，但是我沒時間等人力車走過，而且這裡遊客絡繹不絕，要等到完全沒有人經過實在不容易，所以我分別在人力車經過畫面不同位置時按下快門，這樣就有足夠的影像內容讓軟體做運算，以去除不要的景物。

將這三張照片載入到 Photoshop 裡，並分別置於不同的圖層 (同一檔案中)，選擇所有圖層後，執行『**編輯/自動對齊圖層**』命令，就可將影像的內容對齊好，接著再建立圖層遮色片，利用筆刷將不要的景物塗刷掉，就可以輕鬆地去除掉不想要的景物了！

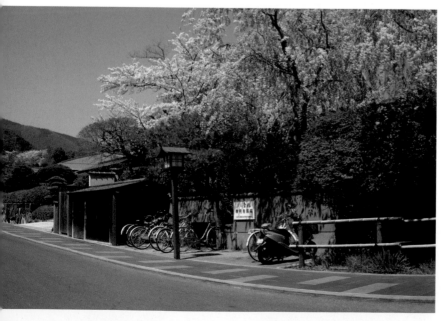

◀ 利用軟體處理後的結果

想了解去除遊客及合併景深的操作步驟，可參考**旗標**出版的『**100% 抓住你的 Photoshop CS5**』一書第 13 章。

合併景深

當你想要讓畫面中前後兩個景物都清楚,若是對焦在前面的景物,那麼後面的景物就會模糊;當對焦在後面的景物時,前面的景物就會模糊,此時你可以各拍一張照片,一張焦點在前,一張焦點在後,再利用軟體後製就可讓兩個景物都清楚。

例如右邊的照片,我們想讓前景的櫻花清楚,也想讓背後框景的櫻花清楚,若是你對景深的控制還不是很熟悉,那麼只要前後焦點各拍一張 (拍攝時不要移動相機的位置或改變鏡頭焦段),再利用 Photoshop 來合成就可以了。

在 Photoshop 裡開啟這 2 張照片,將第 2 張照片置入第 1 張照片成為圖層。接著選取兩個圖層後,執行『**編輯/自動對齊圖層**』命令,即可對齊影像的內容,接著再執行『**編輯/自動混合圖層**』命令,即可得到一張前景櫻花及框景櫻花都清楚的影像了!

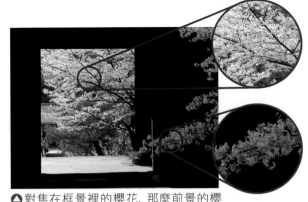

▲對焦在框景裡的櫻花,那麼前景的櫻花會模糊

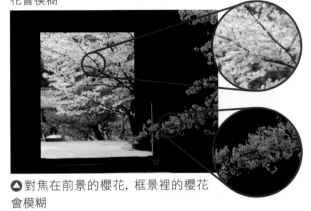

▲對焦在前景的櫻花,框景裡的櫻花會模糊

▼合成後的結果

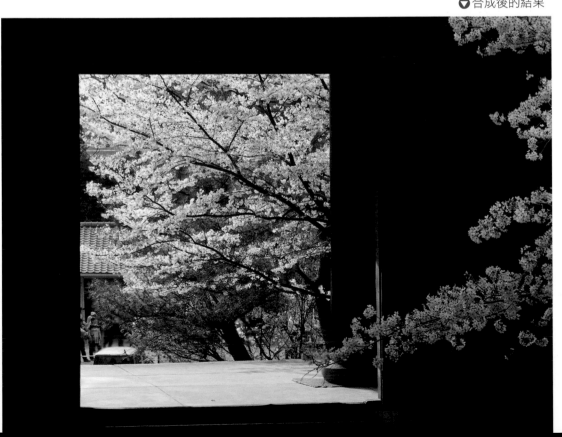

依構想合成影像

影像後製的創作空間很大，你可以天馬行空地將一個人與雞蛋合成，創造出人從雞蛋裡蹦出來的超現實效果。不過本書所講的合成是以攝影的美學觀點來進行合成，例如有些照片在拍攝時找不到適當的前景，那麼你可以先預留適當的空間，事後再找另一張合適的照片來進行合成，以完成我們理想中的畫面。

例如底下的照片就是一幅經過合成的作品，首先我拍攝一個演奏的現場，一位身穿和服的琴師正在演奏古箏，雖然是在櫻花樹下演奏，但是礙於角度無法將演奏者和櫻花同時入鏡，於是我分別拍攝一張演奏者及櫻花的照片，然後利用 Photoshop 載入這兩張照片，並將櫻花的照片置入到演奏古箏的照片裡成為一個圖層，由於這兩張照片的背景比較單純，所以利用圖層混合模式就可以將這兩張照片融合在一起。若是你要合成的照片內容較為複雜，那麼你可以利用**圖層遮色片**及**筆刷工具**來擦除、修飾影像。

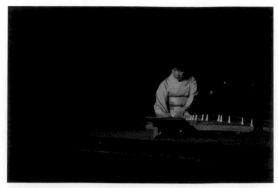

🔺單拍一張古箏演奏的照片，雖然環境單純、主體突出，但就是少了一點感覺

🔺直接單拍櫻花的照片

🔻將櫻花與演奏者合成在一起，整個畫面就非常有故事性和意境

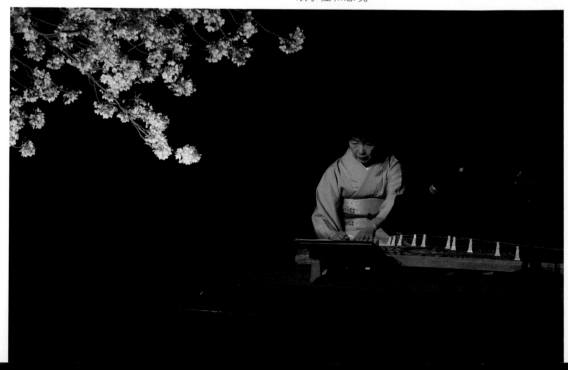

再來看一個例子，最底下的這張照片是一對正要享用浪漫晚餐的情侶，背景是燈光璀璨的豪華遊輪，整張照片的氣氛非常溫馨、浪漫。這是我利用兩張影像所合成的，一開始我先拍攝日落時航行的豪華遊輪，雖然有捕捉到當時的氣氛，不過總覺得照片有點平面，少了點生氣，當我準備要用餐時，注意到港邊一對正要點餐的情侶，正好可與剛才的照片搭配在一起，所以我利用後製將這兩張照片合在一起，就完成一張非常有氣氛的作品。

🔺 單拍一張豪華遊輪的照片

🔺 再單拍一張情侶的照片

🔺 浪漫的晚餐

將兩張照片合成在一起，整張影像就非常有氣氛了

38 二次構圖－裁切

有些主張純攝影的人認為照片應該在按下快門前就做好構圖, 不該在拍攝後再進行裁切, 因為這意味著攝影者在拍攝時沒有做好周全的思考。但有時要取得完美的構圖並不容易, 可能受限於環境或器材因素 (如鏡頭焦段不夠長或片幅比例的限制), 使你一時無法拍出理想的畫面, 這時候只能先拍下來, 再藉助軟體的裁切來達到理想的構圖。

筆者認為裁切影像並非不好, 如果把軟體和相機、鏡頭、濾鏡、…等, 一樣當成是數位攝影的工具, 那麼裁切只不過是攝影者為達到創作目的的手段之一, 而且相機的片幅有限, 創作的空間無限, 像清明上河圖這樣的作品, 你如何用一張照片拍出來呢？所以, 透過軟體的裁切、接圖甚至改變長寬比例等, 都是攝影藝術工作者不可或缺的工具與藝術。

片幅的長寬比例

「片幅」對傳統相機而言指的是底片尺寸, 對數位相機而言則是指感光元件的大小。不過, 片幅規格對於構圖的影響除了尺寸大小之外, 更重要的是長寬比例 (Aspect Ratio)。

傳統底片的片幅有 135 相機使用的 24×36mm, 中型相機使用的 6×4.5cm、6×6cm、6×7cm、6×9cm, 大型相機使用的 4×5in、8×10in, 此外還有特殊的全景片幅 (Panoramic), 如 24×65mm (xPan)、6×17cm、6×12cm。常見數位相機的感光元件則有全片幅的 24×36mm、APS-C 的 23.6×15.8mm 或 22.3×14.9mm、以及消費級 DC 的 5.32×7.18mm、3.96mm×5.27mm ... 等等。

傳統相機底片的長寬比是固定的, 數位相機的感光元件則可提供多種長寬比, 例如許多小 DC 一台就可提供 3：2、4：3、16：9 的比例。雖然目前大部份的單眼數位相機只提供 3：2 的比例, 但近來一些機種, 如 Olympus E30 便提供多達 8 種的長寬比 (4：3、3：2、16：9、6：6、5：4、7：6、6：5、7：5), 讓你在拍攝時能選擇不同的比例進行取景構圖。

長寬比對影像的影響

照片的長寬比例不同, 會給人不同的視覺感受, 一般而言, 目前 DSLR 最常用的 3：2 長寬比最接近黃金比例 (1.618：1), 是很理想的構圖比例, 但有時 3：2 會覺得左右或上下兩側的空間太多, 尤其是放大輸出的時候變讓人感覺過於狹長, 若能改成 4：3、5：4、6：7 的比例會比較好看。此外, 正方形或長條形片幅則可以依照景物的形狀來排除雜物、框取焦點。

長寬比對取景的影響

其實, 數位相機提供的不同片幅, 都是由相機的韌體做數位裁切產生的。所以有人會問, 到底是拍照時就設定片幅來拍照, 還是事後用軟體來裁切呢？既然兩者都是用軟體裁的, 到底有甚麼不一樣呢？

拍照時就選定片幅比例，可以即時體會各種片幅所呈現的感受而做出最佳的決策；事後用軟體裁切的好處是你可以在拍攝時保有最多的像素，事後再仔細斟酌裁出最滿意的結果。兩者各有利弊，不過你也可以先用最大片幅拍一張，再用各種片幅都拍一張，這樣兩者的優點都有了，這就是數位攝影的好處。

至於如何用影像軟體裁切照片，並不是本書要討論的內容，本書主要是討論構圖的議題，而非裁切影像的方法與技術，如果你想學習如何用軟體裁切影像，可以參考**旗標**出版的『**數位攝影・設計必修 Photoshop 解密 第二版**』一書第 2 章的說明。

用裁切來強化構圖

攝影：陳志賢

改變長寬比例對構圖有何影響？請看底下這個例子，左圖這張覓食中的蝴蝶，拍攝時照片的比例為 3：2, 右圖則是利用軟體裁切成 1：1 的正方形比例, 可使視覺焦點更集中：

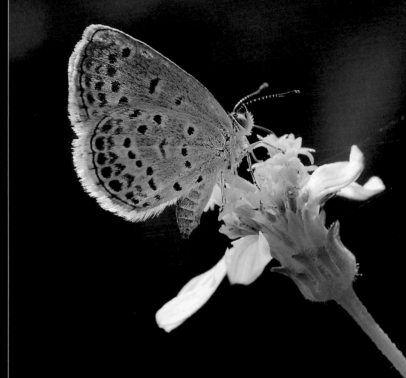

所以, 請大家不要有相片不可裁切的觀念, 只要裁切能夠讓你的作品更好, 就放手去做吧！裁切照片可以幫助我們改善構圖, 產生新的影像效果, 也可以讓原本單一的照片變得更豐富、多元, 例如你可以將原本單張照片裁切成兩張, 形成兩張內容完全不同的照片；也可以發揮創意旋轉裁切時的角度, 讓影像變得更生動活潑、富有趣味性。接下來我們再介紹幾個裁切實例。

將橫幅照片裁成直幅

在進行影像裁切時，你可以不斷移動裁剪框，來比較各種裁切後的效果，例如將原本以橫幅拍攝的照片裁成直幅，或將直幅的照片裁成橫幅。

▼這張照片採橫幅拍攝，可以將熱氣球完整地納入畫面，並充份表達出活動進行的環境

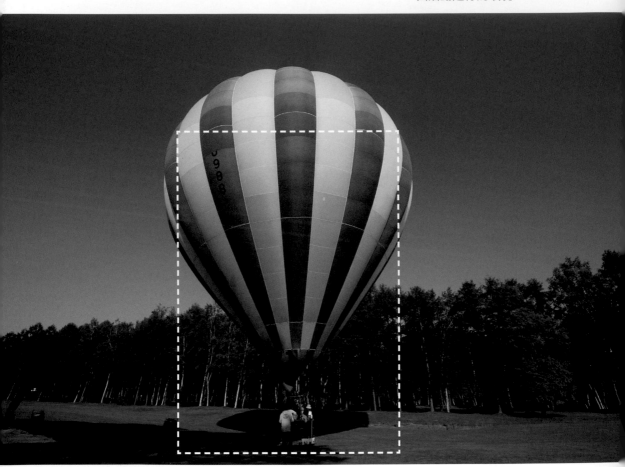

▶將影像裁切成直幅，並大膽地裁掉熱氣球的上半部，就可營造出一種熱氣球大到無法塞進畫面的氣勢

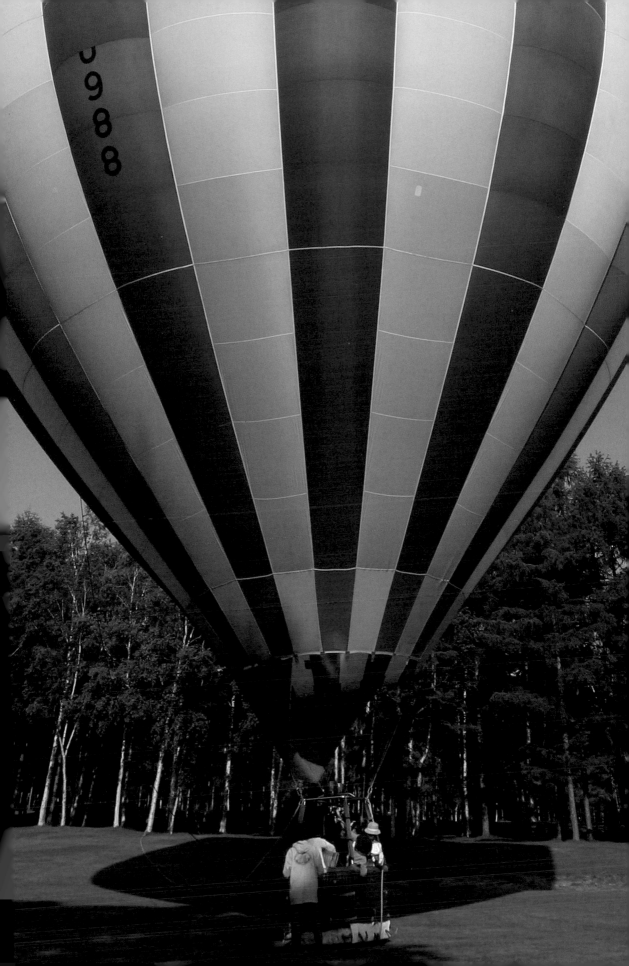

讓主體更出色

當主體離你較遠且鏡頭焦段不夠長, 使你無法拍出理想的構圖, 或是按下快門之際正好有人走過但沒機會補拍、…等, 沒關係這些小問題通通可以用裁切來解決, 以達到強化主體的目的。

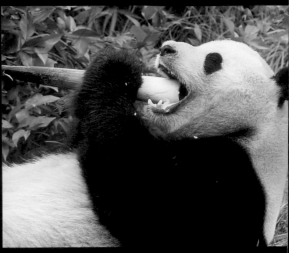

◄ 神戶動物園裡的熊貓正在大啖可口的竹筍, 但由於拍攝距離較遠, 無法表現出熊貓的動作與神情　　▲ 經過裁切就可將熊貓可愛的神情與動作表達出來, 就像與熊貓近距離接觸一樣

創造不同的視覺效果

既然裁切可以賦予影像二次構圖的機會, 我們更該好好利用它來創造不同的視覺效果, 例如你可以做更局部的裁切來改變整張影像的氣氛, 或是在裁切時轉個角度讓影像更活潑不呆板。

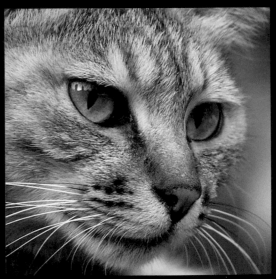

▲ 近距離拍攝人物或動物時, 大膽地裁切會使影像非常有張力。例如這張原本是拍攝貓咪在圍牆上攀爬的動作,　　但裁切時只取臉部特寫, 就大大改變了整張影像的氛圍, 突顯出貓咪盯住獵物的凝視神情及緊張氣氛

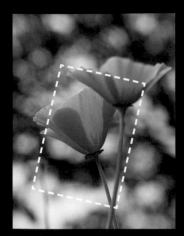

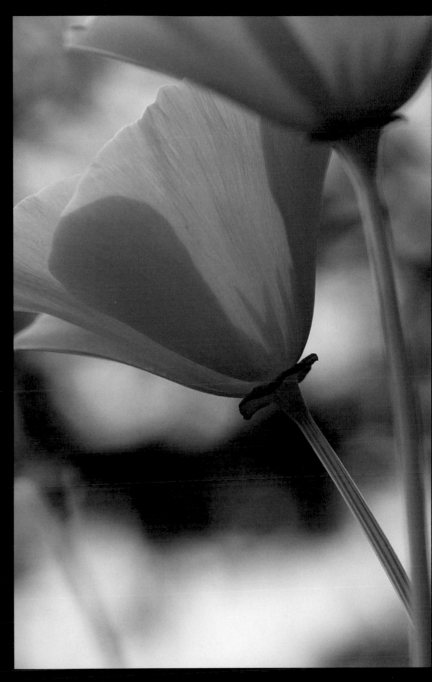

🔺 在進行影像的裁切時,
可以順便旋轉裁切框來改
變畫面的構圖, 例如此張
照片在拍攝時受限於取景
角度, 經過旋轉裁切後, 效
果就大為改觀了!

裁切影像可以讓照片的構圖有更多樣的表現, 但
千萬別把裁切當成萬靈丹, 因為經過裁切會使影
像的畫素減少, 如果只是單純在螢幕上觀看影響
不大;但若是打算用來列印、輸出, 影像的畫素
太少會影響輸出的尺寸, 所以使用高畫素數的相
機先天上就有利於裁切。

如何決定片幅長寬比例？

說到影像的長寬比例，其實是一件很有趣的事！各位有沒有想過，你的相機片幅比例可能是 2：3、3：4 或 1：1，但是相館沖洗的照片比例是多少？4×6？5×7？8×11？又更有趣的是，相框的比例又是如何？相簿的比例呢？印表機的紙材呢？其實是完全不一致的！所以，在現實上，我們就遇到影像長寬比和相紙長寬比不一致的問題，所以早期一些數位相機拍的照片送到相館沖印，結果都被切頭切尾，就是片幅比例不一致所造成的。雖然現在沖印店都已經會注意並處理這個問題，但是問題還是存在，譬如說，在影像不裁切的情況下，照片左右白邊和上下白邊的寬度會不同。

所以，影像長寬比是多少？沒有一定的標準，主要還是依照影像的特性以及你要表現的效果來決定。

方形裁切

在眾多的片幅中，比較特別的是正方形 1：1 的構圖。正方形影像最大的特色就是方方正正，能讓影像產生穩重、安定感，拍攝時你不需要花時間思考要直拍還是橫拍。使用 1：1 片幅來拍攝，會覺得畫面的左右兩邊很短，沒辦法表現景物的開闊感，在構圖時要更嚴謹一點，盡量把不必要的景物排除掉，讓畫面的重點呈現出來，所以正方形的構圖會讓人有緊湊的感覺。

希臘除了藍白建築外，隨處可見的紅色九重葛也是令人印象深刻，底下的圖原本想表現九重葛在屋牆外蔓生的感覺，不過上方的電線及牆面的縫隙有點干擾視覺，所以我利用軟體將它裁成 1：1 的正方形，不但去除了雜物，也讓視覺更集中（下圖）。

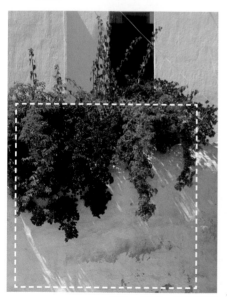

地點：希臘・米克諾斯

▶ 方形畫幅有集中焦點的效果

正方形構圖也適用我們之前所提過的各種構圖法，底下的兩張照片即是運用井字構圖法：

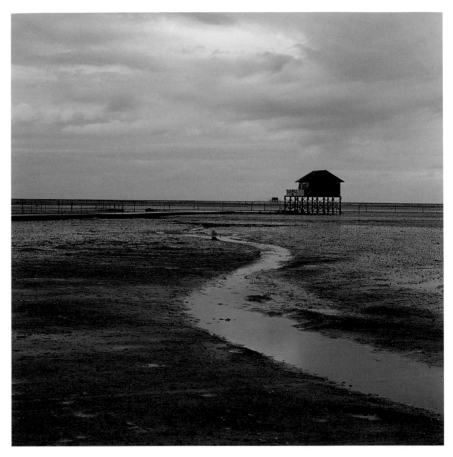

▶ 沙地約佔畫面的 2/3，天空約佔畫面的1/3，矗立在海上的小屋則安排在右邊的井字交叉點上，讓觀賞者的目光聚集在此

攝影：陳志賢

> ## 正方形與井字構圖

正方形畫面在運用井字構圖法時，其井字交叉點可稍微往內集中，這也就是正方形構圖容易讓視線集中在畫面正中間的原因。你可以依照黃金比例分別在畫面繪製兩條水平線與垂直線即可得知。

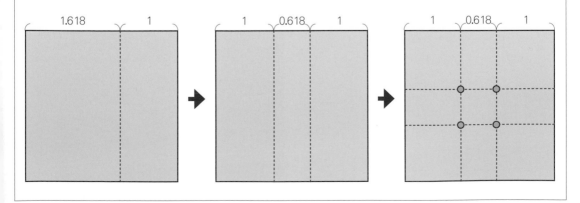

長幅裁切

長幅裁切通常是以一幅連續的景或物件為焦點來裁切，長幅裁切有時候看起來和全景接圖沒甚麼兩樣，但其中最大的差別是像素數量，全景接圖可以接到很大的像素數，可以輸出很大尺寸的畫幅，但長幅裁切只會讓像素數減少不會增多。

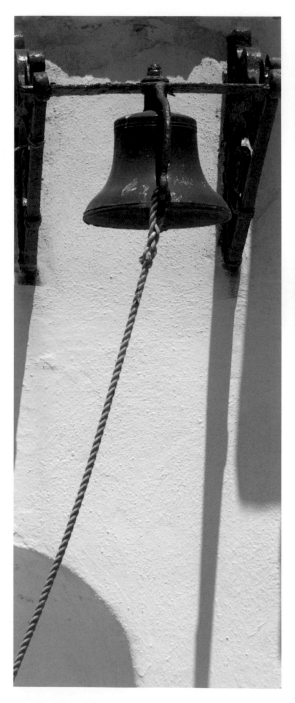

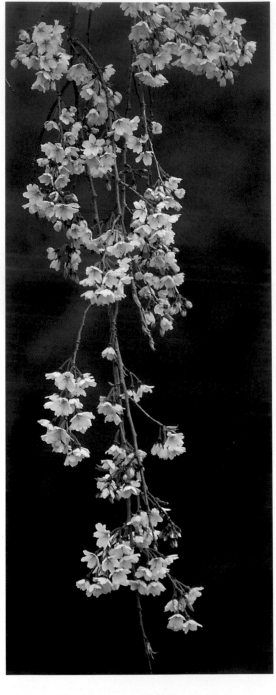

地點：北海道·美瑛

地點：New England·Cape cod

39 合成全景影像

在構圖時採取橫幅可以表現一個場景的寬廣、遼闊感, 但是有些場景利用橫幅拍攝還不足以表現壯觀的景色, 這時你可以用全景來表現, 令人有一種震撼、驚喜、一眼看不完的心理感受。以往要拍攝全景影像得使用專業、昂貴的器材才能達成, 在數位化的時代只要借助影像處理軟體, 就可以輕鬆擁有全景影像。

將多張影像接合成全景影像

要製作全景影像, 你得拍攝多張內容有部份重疊的影像, 再使用專門的軟體來進行合成, 例如 Photoshop 內建的 Photomerge 功能, 或是從網路下載 AutoStitch、全景大師 Panorama Maker、Realviz Stitcher、…等軟體。

要讓合成後的影像完美不露痕跡, 在拍攝時請注意以下幾個重點:

● 每張要接合的照片, 最好都能有 20%～40% 的重疊部份, 好讓軟體有足夠的資訊判斷該如何對齊、混合影像。

▼ 使用 Photoshop 接合後的全貌, 其影像尺寸為 10043×2459 像素

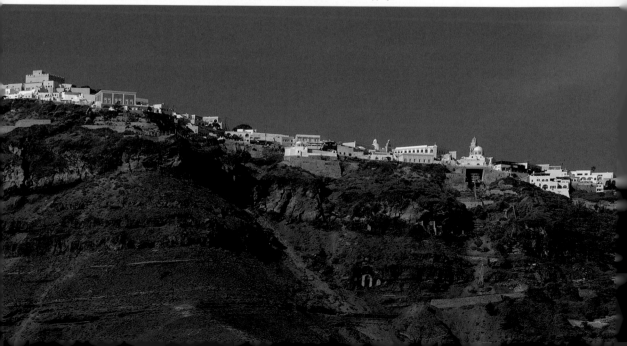

- 要接合的照片可以採取水平拍攝 (由左而右) 或垂直拍攝 (由上而下)。例如寬廣的草原、廣場、山景…等就適合以水平拍攝，而高聳的建築物、傾瀉而下的瀑布就適合以垂直拍攝。

- 拍攝時請不要改變焦距、曝光和白平衡的設定值，否則在接合時容易出現亮度、色調不平均的現象。

- 拍攝時請使用三腳架，一來可以穩定相機，二來可以利用雲台來轉動相機使每張照片都保持一定的水平位置。

- 建議使用標準鏡頭或是定焦鏡頭來拍攝，並採取直幅構圖以得到最佳的影像品質，並可減少景物的透視變形。

▼ **希臘·聖多里尼**是一個極度貧瘠的島嶼，島上只能生長耐旱、耐風寒、又耐熱的覆被植物，一年只能做六個月的生意，如果把幸福寶島的台灣人丟到島上，我看眼淚都會掉下來吧！

我們從照片上可明顯看出其地形之險峻與荒瘠，但是，這裡沒有高樓大廈、沒有金碧輝煌的大飯店，卻是所有人嚮往的旅遊聖地！

附帶說明：希臘，一個歐盟農業及旅遊的國家，國民所得和台灣相當！

有關 Photoshop 的影像接合操作，你可以參考旗標出版的『100% 抓住你的 Photoshop CS5』一書的第 13 章。

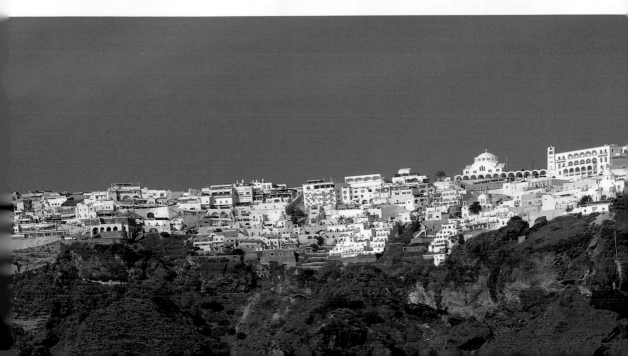

利用「裁切」來達到全景效果

現在數位相機的像素數愈來愈多，要製作全景影像的效果，你也可以使用廣角或超廣角鏡頭單拍一張景觀的全貌，再利用影像處理軟體的**裁切**功能能裁出你要的範圍，不論是裁成直條或橫條的影像都不成問題。

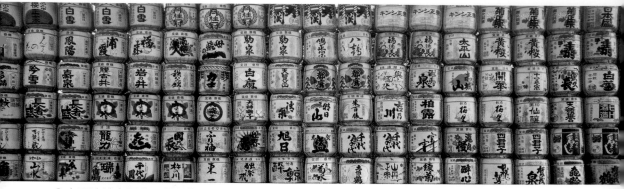

⬤在明治神宮裡有一排壯觀的酒桶整齊地排列，我在此拍了幾個不同的角度無法表現其壯闊的感覺，後來我靈光一閃採取正面的角度拍攝，事後再利用軟體將它裁成橫條狀，就顯現出其壯觀的樣貌了　　　地點：東京‧明治神宮

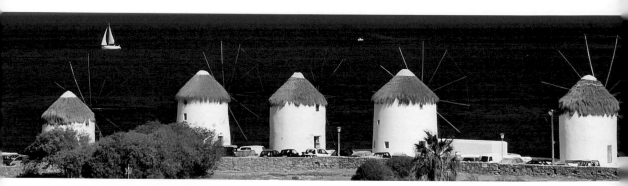

⬤波尼風車是米克諾斯著名的景點之一，不過目前這五座風車已不再運作，但其特殊的造形與湛藍海水的相襯之下形成非常美麗的景緻，原本拍攝的照片是 3:2 的比例，我刻意將它裁切成橫條的影像，使照片呈現更寬闊的感覺　　　地點：希臘‧米克諾斯

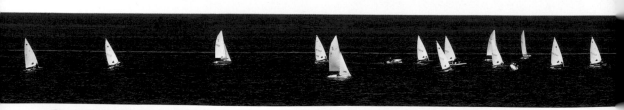

⬤一面面揚起的風帆在寧靜的海面上航行，其造型簡潔加上藍白的強烈對比，將這幅簡單的畫面裁成橫條狀，就好像圖畫般的雅緻　　　地點：美國‧康州‧Mystic river

40 為照片加上文字點綴

文字具有表達情感、傳遞訊息的作用，適時地在照片中加上文字，可以清楚地點出主題或更深切地表達攝影者的創作理念，同時也具有點綴、美化畫面的作用，在作品集的首頁和結尾標示文字更有其必要。

但是文字要怎麼融入畫面呢？這也是構圖的課題之一。你可以將文字當成是構成畫面的元素之一，在構圖時就先空出將來文字要擺放的位置；或者在拍好照片後，再於適當的位置加上文字來闡述照片的主旨或精神，如果你具有不錯的文學涵養，也可以提上短詩、詞句來增添畫面的意境。

安排文字位置

剛才我們提到文字是構成畫面的元素之一，所以文字在畫面中的位置安排是很重要的，你可以主體的位置為依據來決定文字的擺放位置，例如主體置於畫面的左下角，那麼文字就可選擇在其對角的位置、或者主體位於畫面的中間，文字就可安排在主體的周圍，不過這並非絕對，你還得視畫面的留白以及與其他景物的搭配來做考量，最重要的是取得整體畫面的平衡與協調。

◭ 文字不一定千篇一律都得放在畫面的最上面，也可以大膽地放在畫面的中間或邊緣，但最重要的是取得平衡

◖ 此照片左半部的留白較多，且花朵的莖較細，將文字擺放在畫面的底部，可以平衡整個畫面的重心

文字的外觀設計

文字的外觀設計對作品好壞有舉足輕重的影響，在設定文字格式時你可以掌握以下幾個要點：

- 以字型的外觀而言可分為**粗體字**與**細體字**兩種，粗體字給人強而有力的感覺，細體字給人纖細、柔和的感覺。選用不同字型會表現出不同的文字個性，但別以為字型愈多種愈能豐富畫面，其實反而會造成反效果，建議你一個畫面裡不要選用過多的字型，以 2〜3 種為限，以免讓人覺得凌亂，缺乏整體感。

- 標題文字與內容說明要清楚區隔，通常做為標題的文字我們會設定較大的字級；而做為說明的文字則會選用較小的字級，好讓文字有層次性以利閱讀。

- 在文字的配色方面，建議選擇與照片中的元素相同或相近的色彩，這樣才不會搶了照片的風采，也可以讓整個畫面的色彩更統一。

🔺要讓作品顯得高雅，只需用簡單的文字做點綴

🔺若說明文字較多，最好適時分段並用不同的字級來產生層次感以利閱讀

想學習在 Photoshop 中輸入與美化文字的操作，請參考**旗標**出版的『**100% 抓住你的 Photoshop CS5**』一書第 12 章。

41 為照片加邊框

某些照片加上「**邊框**」可以強化其氛圍與完成度, 試比較下面兩張照片, 你可以發現兩者的感覺截然不同。

⬦ 為照片加上白色邊框與陰影後, 荷花典雅的氣質更顯出眾, 整張照片的質感也大幅提升

邊框的意義

為照片加邊框不只是 "美化" 而已, 我們應從「構圖」的角度來看待, 簡單來講就是要根據照片的內涵來決定邊框的外觀型式, 加框的目的是為了吸引觀賞者的注意, 強化照片希望呈現的故事、氛圍、寓意、與感情。如上例那張荷花的照片, 由於荷花給人的感覺是清新典雅、出淤泥而不染, 不適合過於複雜的邊框, 所以我僅為它加上單純簡潔的白邊再搭配一些陰影, 簡單中流露出高雅氣質, 邊框與照片的內容非常契合！而右邊這張**沙灘上的貝殼**, 淡黃色的色調給人非常輕柔飄逸的感覺, 所以我在它的邊緣加上陰影和翻頁的特效, 好像微風正在吹拂著, 你感受到了嗎？

⬦ 沙灘上的貝殼

小品的照片非常適合 "翻頁" 效果的邊框，下面
這張荷花的照片我為它套用稍微有點變化的 "
翻頁" 邊框並運用宣紙質感的背景來襯托，轉眼
間，照片給人的感覺完全改觀，反而像是一幅水
墨作品而不是攝影照片！

弄荷記趣・植物園・2009

▲ 弄荷記趣

❯ 加邊框的方法

了解邊框對於照片的影響力，接著各位關心的應該是如何加邊框了。為照片加邊框最簡單的方法就
是套用影像軟體提供的現成邊框樣式，例如 Photoshop、PhotoImpact 都有提供現成的邊框樣式，
此外還有許多專門替照片加框的免費軟體，如 PhotoCap、光影魔術手、Framing Studio，就連看圖
軟體 FastStone Image Viewer 也提供了不少邊框，甚至還有線上加框網站 如 http://www.loonapix.
com/framer，各位都可以多加利用。

但是我們也必須提醒一點，影像軟體提供的現成邊框數量有限，而且很容易跟別人重複！所以最好的
辦法還是學習影像軟體的操作，如 Photoshop，即可針對自己作品的特色 "量身打造" 最佳的藝術邊
框。不過 Photoshop 的內建邊框實在太過呆板並且是 "固定像素"，不會因為照片的大小而自動調整，
也就是說，大尺寸照片的邊框看起來會變得很細，而小尺寸照片的邊框則相對會變得較粗。所以，我
們不建議使用 Photoshop 的內建邊框。

邊框示範案例

接著我們就來看一些邊框的示範案例, 要先說明的是, 本單元示範的邊框都是利用 Photoshop 製作的, 若你對於 Photoshop 的操作並不了解, 可參考有關編修照片的相關書籍, 如**旗標出版**的『**正確學會數位暗房**』一書, 這裏我們僅做些重點提示。

🔺 藍白的希臘有著最自由奔放的氣息, 所以我為它加上一個很豪邁的邊框, 讓風車的動力盡情地釋放出來

🔺 京都祇園是日本最能表現傳統文化氛圍的地方, 如照片中僅是一個聚集餐廳的小巷弄亦顯得古色古香, 彷彿仍不時有名人雅士在此出沒, 歌詠風花雪月、暢談理想抱負。我為它加上有如宣紙一般的**撕紙**邊框, 讓照片所流露出的文學氣息更加強烈

本例的做法為: 選擇 Photoshop 內建的**乾性筆刷** (此筆刷在**筆刷預設集**中, 不需另外載入), 然後塗抹影像的邊緣即可

本例的撕紙邊框做法是:

- 先為邊框的範圍建立圖層遮色片
- 在圖層遮色片上分別套用**扭曲**類別的**玻璃效果**濾鏡和**海浪效果**濾鏡
- 最後為圖層套用**陰影**圖層樣式

本例底片夾邊框的做法是：

- 新增一個白色圖層，然後選取邊框的範圍填入黑色

- 為該圖層套用**素描**類別的**邊緣撕裂**濾鏡、**拓印**濾鏡、和**蠟筆紋理**濾鏡

- 最後將邊框內部的像素擦除，透出下層影像即可

⬆ 這張拍攝聖托里尼洞穴屋的照片，俐落的線條、鮮明的色塊、各式各樣的幾何造型，不禁令我聯想到野獸畫派的風格。我為它加上傳統底片夾式的外框，希望透過底片夾的樸拙風格為照片增添一股手繪的獨特魅力

本例不規則邊框的做法：

- 選取一橢圓形範圍建立圖層遮色片

- 在圖層遮色片上套用**扭曲**類別的**傾斜**濾鏡改變邊框的形狀

- 繼續套用**模糊**類別的**放射狀模糊**濾鏡和**扭曲**類別的**海浪效果**濾鏡修飾邊框

⬆ 這張照片的主體是捕龍蝦的浮標，不過想必很多人並不知道，但因為照片的色彩豔麗，浮標形狀也相當特殊，有一種抽象的美感，所以為它加上**不規則形狀**的邊框，打破照片外觀總是方方正正的刻板印象，讓抽象發揮到極致

本例的做法是直接利用筆刷塗抹：

- 從**筆刷**面板載入**厚重筆刷**

- 新增一個白底圖層，然後選用**厚重筆刷**類別的**圓形毛刷**將邊框形狀塗抹出來

- 最後將該圖層邊框內的像素擦除，露出下層圖層的影像即可

⬆ 波斯波利斯 (Persepolis) 是波斯帝國在西元前 490 年興建的皇家宮殿，至今已有2千多年的歷史，所以我將照片處理成黃褐色，喚起人們對時代的記憶。這麼一張有歷史風味的照片我當然選擇為它搭配有復古風的邊框，讓觀賞者更能深刻體驗經過時間淬練的帝國風光

邊框的形式千變萬化、不勝枚舉，底下是幾張直接套用現成邊框的作品供大家參考：

◀◀ 歐洲的風景常給人浪漫的想像，所以非常適合這種不規則又富有藝術氣息的邊框

42 連作與系列專題

前面的單元我們多著墨在 "單張畫面" 的佈局, 但是如果只用單張相片還不足以表達攝影者的創作理念與故事, 還可以運用 "多張相片的組合" 來呈現。

就像參觀攝影展一樣, 不論是個展或是聯展都會有一個展覽主題, 而會場中的每幅作品也都是跟主題息息相關, 有的甚至會將三、四張照片組合在同一個畫框內, 描述同一個事件的過程, 這類作品有人稱為「專題攝影作品」、「系列作品」或「組合作品」, 在此以較廣為使用的「連作」來代稱。

「連作」的作品大致可分為兩種: 一種是將「具故事性」或「具有時間性的事件發展」有系統地記錄下來, 例如昆蟲的孵化過程、事件的記錄、某地的四季變化、…等, 這類的作品偏向報導、記錄性質。

另一種「連作」作品則是「同一題材, 不限時間、地點的創作」, 此類作品在拍攝時不限手法、取景角度, 但主題要明確, 最好風格也能一致, 例如以「雲」、「車站」、「水滴」、「日落」、…等單一主題來拍攝。

底下三張照片就是一組以「窗」為主題的系列連作, 美國 Massachusetts 的 Hyannis 港口是只有幾家藝品店的小小聚落, 午後的陽光照在木板牆上, 光影十分迷人。白色窗戶分別與紅色、灰色、綠色的木屋做出強烈對比, 再加上光影的變化使照片更引人注目。

主題: 午後的光影

「連作」作品的題材並不難發現，只要用點想像力跟觀察力，就可以拍出不錯的作品。例如底下的三張作品是在哈佛大學裡拍攝，起初是發現一個被常春藤環繞的窗戶，這剛好可以讓人聯想到哈佛大學也是常春藤名校之一，後來在校園裡散步又發現了其他同樣被常春藤環繞的窗戶，靈機一動我分別採取直幅與橫幅構圖，讓他們形成「一個窗」、「二個窗」、「三個窗」的有趣組合。

主題：哈佛之窗

主題：希臘風情

我也曾拍了一系列以希臘的門窗為主題的連作，
這些作品都用軟體加上邊框效果，看起來也別有
味道。

▲ 綠意

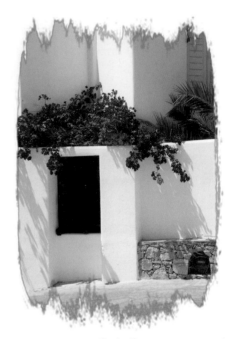

▲ 紅花

▲ 藍梯

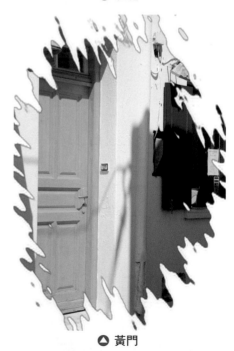

▲ 黃門

Flag Publishing

http://www.flag.com.tw